Photography
Film and Video
Production

HD 4K 8K
FPS 60

摄影与影视制作

丛书

微电影制作教程

第二版 2

吴小明　主编
单光磊

徐红林　副主编
焦广霞

U0366979

化学工业出版社

·北京·

内容简介

本书以理论与实践相结合、技术与实务相结合的方式，详细讲解了微电影制作的完整流程。通过基础知识模块的讲解，帮助学习者在较短时间内比较系统地了解微电影创作的主要知识与理论；通过前期拍摄、后期制作两个模块，让学习者全面了解微电影制作过程的各个环节及相应知识与技能，并配有从剧本创作到成片输出的完整案例，以便让学习者更直观地学习微电影制作的各项技术，强化实战技能，同时培养创新能力和劳动精神、工匠精神。最后的知识拓展模块，通过对微电影评价、大赛介绍等内容的拓展，鼓励学习者多向优秀微电影学习，在实践中提高创作水平。

本书适用于数字媒体、广播电视艺术、电影艺术、动画等专业作为师生教学用书，也可以作为相关行业从业者的参考书。

图书在版编目（CIP）数据

微电影制作教程/吴小明，单光磊主编；徐红林，焦广霞副主编. 一2版. 一北京：化学工业出版社，2022.1（2024.11重印）
ISBN 978-7-122-40661-3

Ⅰ.①微… Ⅱ.①吴…②单…③徐…④焦… Ⅲ.①电影制作－教材 Ⅳ.①J93

中国版本图书馆CIP数据核字（2022）第009571号

责任编辑：李彦玲
责任校对：王鹏飞
装帧设计：王晓宇

出版发行：化学工业出版社
　　　　　（北京市东城区青年湖南街13号　邮政编码100011）
印　　装：河北鑫兆源印刷有限公司
787mm×1092mm　1/16　印张10　字数232千字
2024年11月北京第2版第6次印刷

购书咨询：010-64518888
售后服务：010-64518899
网　　址：http://www.cip.com.cn
凡购买本书，如有缺损质量问题，本社销售中心负责调换。

定　　价：49.80元　　　　　　　　　　　版权所有　违者必究

微电影制作是一项非常具有创造性的工作，同时又需要很强的实践操作能力，涉及的知识和技能相当广泛。经过长期教学实践，微电影制作不仅需要掌握操作技能，更需要将视听语言的理论知识运用于创作实践。

本书于2018年出版，受到全国众多兄弟院校的选用和认可，为了更好地适应职业教育和技能型人才培养发展的需要，现对本书进行了修订。修订时围绕党的二十大中关于发展职业教育、培养高技能人才的精神，坚持立德树人、德技并修，面向实战、强化能力，融入课程思政，突出课程育人的特色。根据产教融合、校企合作的人才培养目标要求，融入新技术、新工艺、新理念内容，强化校企合作，构建了完善的知识内容体系和能力培养体系。

本书的具体特点如下。

1.以微电影创作流程组织内容，突出实践技能

本书按微电影的制作流程进行编排，分为基础知识、前期拍摄、后期制作与知识拓展四个模块，全面介绍了微电影构思、剧本创作、分镜头编写、微电影拍摄准备、微电影拍摄、微电影剪辑与包装及如何参加微电影大赛等各个环节内容，使读者循序渐进地理解微电影制作所需要的理论知识，掌握微电影制作实践技能。

2.精选案例，便于开展课程思政

本书以两个微电影案例组织内容，两个案例创作时，遵循守正创新，弘扬社会主义核心价值观，积极传递正能量。真实的案例有利于读者对知识内容的理解，能进一步促进读者对知识的学习，对制作过程的掌握，也能更好地指导学习，同时，也有利于解决在微电影实际

制作过程中碰到的各种问题。

3.理论与实践结合，强调实践性和可操作性

本书以理论为基础，帮助学习者快速系统地掌握微电影制作过程中所需的核心知识，克服因基础薄弱而难以完成微电影项目的问题；通过两个案例，加强了实践内容，帮助快速掌握微电影制作的实践技能，很好地做到理论指导实践、实践促进理论学习的良性互动。每个模块后的实训练习，是对学习内容的检验和巩固。

第一版出版三年来，经过众多高职院校和影视从业人员使用，得到大家的高度认可，本次改版，主要对以下内容进行了修订：对全文进行了进一步梳理，语言更加简练，易于理解；从课程思政角度，对部分内容进行了修订；更新了一些新型设备的使用技巧；软件版本更新到了最新版，并增加了影视调色内容。从配套资源上，增加了多媒体教学课件、核心知识点的微课视频、新知识新工艺的拓展阅读，以及实训工单，师生可根据教学安排灵活使用。

本书模块一基础知识中的单元二微电影技术基础，模块二前期拍摄中的单元二拍摄阶段由无锡商业职业技术学院吴小明编写。模块一基础知识中的单元一微电影概述和模块四知识拓展由山东水利职业学院单光磊编写。模块二前期拍摄中的单元一筹划阶段由无锡商业职业技术学院徐红林编写。模块三后期制作由山东水利职业学院焦广霞编写。窦勇、张茗、刘玥、胥辉、丁笳峰、张辉、王亚雯完成微电影《最美风景》的制作。独行文、秦学文、朱孟茹、李建萱、潘剑、金松屹完成微电影《梦醒》的制作。无锡商业职业技术学院潘珩教授对全书进行了审定。本书在编写过程中得到天津微电影基地监制、导演王玉斌老师的悉心指导，并提出了许多修改意见。在此一并表示诚挚谢意！

编　者

附　活页工单

模块一

基础知识

单元一

微电影概述

电子课件

学习目标

了解什么是微电影

了解微电影有哪些类型

了解微电影的发展趋势

掌握微电影的基本特征

掌握微电影的创作流程

学习任务

通过学习了解微电影的发展及其类型，掌握微电影的基本特征，熟练掌握微电影的创作流程。

任务分析

自从微电影的概念提出后，微电影便得到迅速的发展，它已经不是草根阶层的专利，很多知名导演、演员都参与了微电影的制作与推广，提升了微电影的质量和品位，对推动其快速发展起到了重要的作用，并已形成自身成熟的创作理论基础。

微电影概念提出之前，作为影视专业的学生，对微电影这种创作形式并不陌生，他们在学校完成的小短片、毕业设计创作，从创作方式和内容表现上看，实质上就是我们现在说的微电影。

一、微电影的产生和发展

微电影（Micro Film），即微型电影，又称微影、小型电影，指的是在电影和电视剧艺术的基础上衍生出来的小型影片，具有完整的故事情节和可观赏性。微电影兴起于草根——各种参差不齐的"小短片"，依托于各种相机、DV、手机，它从个人自拍的随性表达，渐渐登堂入室，上升到电影的层次。

1895年，法国卢米埃尔兄弟制造出"活动电影机"，公开放映所摄短片，这些短片如《火车进站》《工厂大门》《水浇园丁》都只有很短时间，利用短片去讲述一个事件，可以说这些短片都是现在微电影的雏形。

短片类型丰富，形式也各有不同，是电影中最令人眼花缭乱的一种形式，它既不是一种风格，也不是一个种类。短片也是影视专业的训练手段之一，中国传媒大学教授、

导演蒲剑表示，微电影的形式在电影教学中早就属于常规内容。学生们的想象力、创意，正是目前传统电影创作中普遍缺乏的，微电影的形式给了创作者很大的发挥空间。

2002年，旨在展示当代世界电影的最高艺术水准，15位世界大师级导演应邀各拍10分钟短片，串成一部150分钟的电影。每位导演在10分钟内所选择的主题和题材不拘一格。其中，第7部就是由中国著名导演陈凯歌拍摄的10分钟微电影短片《百花深处》。这10部短片，完全具备现在微电影的特征，只是当时仅限于业内交流，没能被广大圈外人士所熟知。

2010年，《一触即发》作为我国历史上真正意义上的第一部广告"微电影"，通过90秒展示了一个高端大气上档次的动作悬疑微电影广告（凯迪拉克公司）。全片场面宏大、制作精良，也是第一部大制作的网络微电影，堪称微电影时代的里程碑。

2010年，由11位当代青年导演中的翘楚执导的系列电影短片《11度青春系列电影》问世，其中压轴影片《老男孩》一经推出，立刻成为网络点击热点。以《老男孩》为代表的"11度青春"系列微电影席卷全国，开创了微电影元年。

2011年1月，著名导演杨志平先生率先提出了"微电影"概念，其被公认为"微影之父"。随后，各大门户网站推出自己的微电影计划，其中搜狐视频携手中影推出了"7电影"计划，腾讯视频联合湖南卫视推出了青春态度微电影、九分钟电影大赛等板块，爱奇艺推出系列微电影《城市映像》。各种微电影节应运而生，从此拉开了微电影时代的序幕。

微电影借助互联网的东风，利用各类新媒体平台，每年在微电影创作数量上，都会取得一个重大的突破，现在已经成为新媒体时代的重要信息资源。

如果说，我们把带有情节的视频片都作为微电影的话，那么，微电影范围将大大拓宽。例如：在婚礼上播放的视频片，我们称之为婚礼微电影；单集的动画片称之为动画微电影；带有情节的广告片，我们称之为广告微电影；等等。微电影创作隐藏的商机为微电影的发展起到了推波助澜的作用。只要你会讲故事，各行各业的人们都可以涉足创作微电影，我们已经进入了全民微电影创作时代。

二、微电影的特征和分类

1.微电影的特征

微电影俗称小电影，而这个小的含义，不仅包括时间短、故事简单、构思小巧，还包括成本小、剧组小等特点。其特征可以用"小、短、少"三个字来表述。

（1）内容表达，以小见大

平民化的创作决定了微电影的投资成本很少，相对于常规电影百万元以上的投入，大多数的微电影投入几乎可以说少得可怜，少则几千，多则几十万，都可以拍摄出微电影。

成本小的特点让它的故事架构简单小巧。微电影没有常规电影创作中宏大的叙事结构、讲究的生活质感或巧妙的矛盾冲突，创作者只能在小巧的故事上发挥自己的才思，巧妙构思，以小见大，尽量做到一个主题、一组事件、一条线索、一个过程、一个故事。

（2）结构简洁，突出高潮

如果说常规电影是"枝繁叶茂二月花"的话，那么微电影就是"删繁就简三秋叶"。常规电影一般讲究"凤头、猪肚、豹尾"三段式的理想结构形式，但是微电影的故事结构就简单多了，一般为"两头弱，中间强"的结构形式，加大矛盾冲突的部分，以最大限度增强冲击力和感染力，重点展现高潮。

（3）人物刻画，场景简单

微电影涉及的人物也是删繁就简，主角和配角多由几个人担纲，有时一个人也能成戏，而且主角也是以小人物居多，这是因为微电影的题材关注琐屑小事较多，并且特别关注当下和常人身边发生的事情，场景能少则少，这不光是资金的问题，更重要的是受影片长度的限制。

2.微电影的分类

微电影的分类，可以按照不同标准来分。

按照时间长短分类：10分钟微电影、10～20分钟微电影、20～60分钟微电影；

按照拍摄设备分类：专业数字摄影机微电影、单反照相机微电影、高清拍摄手机微电影等；

按照题材分类：城市微电影、农村微电影、校园微电影等；

按照虚构与否分类：剧情微电影、纪实微电影等；

按照画幅分类：横幅微电影和竖幅微电影，现在抖音平台有大量的微电影作品。

当然还有其他分法。但是按照时间长短或拍摄设备等方法进行的分类对于研究意义不大，通常我们应主要研究社会和媒体认可度较高的以下六种类型。

（1）广告微电影

广告微电影是为了宣传某个特定的产品或品牌而拍摄的有情节的、时长一般在5～30分钟的、以电影为表现手法的广告。它的本质依旧是广告，具有商业性或目的性。

广告微电影，采用了电影的拍摄手法和技巧，增加了广告信息的故事性，能够更深入地实现品牌形象、理念的渗透和推广，能够更好地达到"润物细无声"的境界。广告微电影仍然是电影，不同的是，产品成了整个电影的第一角色或是线索。

（2）宣教微电影

这类微电影主题多是表现社会主旋律，传递正能量，倡导和谐，表现真善美，抨击假恶丑，特别关注对人伦亲情的表现。其作用是把社会中的美好现象，以光鲜的方式呈现出来，在潜移默化中感动人、教育人，从而凝聚人心，维护社会安定团结。

（3）艺术微电影

艺术微电影可以说是微电影中的贵族，它具有强烈的批判性、探索性，强调个性化的艺术追求，表现出以下几个特点：一是主题寓意深刻，且具一定的哲学思考；二是注意塑造个性鲜明的典型人物；三是打破一般微电影的叙事惯例，创意独特，寻求形式上的突破。一些著名的导演，如张艺谋、陈凯歌、姜文、顾长卫、王家卫等，都探索拍摄一些电影短片，其中很多都是纯艺术型的微电影。

（4）校园微电影

校园微电影多是学院派的微电影创作。院校常常把微电影创作作为影视专业或者电

视编导专业的核心课程实践，例如情景剧短片、毕业短片、实验短片等，虽然延续了课程的名称，实际上就是微电影创作。另外，有些院校把微电影创作开设成大学生公共选修课，如复旦大学的"影像创作实践"、同济大学的"微电影创作"等，都是面向全校爱好微电影创作的学生来开设的。因此，校园微电影可以分为专业作品和非专业习作，作品题材多是校园故事，也有从校园延伸到社会各个领域的，涵盖面非常广泛。

校园微电影大都烙上了"习作"临摹的痕迹，其题材的选择、主题的提炼、叙事方式以及视听语言的构成，呈现出初学者的特点，稚真与青春并存。

（5）科普微电影

科普微电影是运用影视技术和艺术手段，传播科学思想，弘扬科学精神，提倡科学方法，普及科学知识，传承人文理念，起一定教化作用的微型电影。科普微电影的表现对象非常广泛，涉及农业、工业、地理、数学、历史、化学、生物、医学、物理、天文等领域，它的观众面广，以向公众普及科学知识为己任。新西兰著名科教片导演朱迪·库伦认为："所有的科教影视片的制作者都应该有一个目标，即从情感和科技两个方面，将观众牢牢抓住，让观众沉浸在故事中学习新知。"因此，以传播科学知识为己任的科普微电影也需要讲故事，讲好故事，以使枯燥的科学知识融入趣味性的影视情节，打动和吸引观众，寓教于乐，达到更好地传播科学知识的目的。科普微电影融科学性、思想性和艺术性为一体，借助微电影这一载体，向观众传播科学知识，为科普知识的传播提供了新的传播渠道，也为微电影开拓了新的类型。

（6）幽默搞笑微电影

幽默搞笑微电影是加入大量幽默搞笑元素，使原本无奇的故事增添了生趣，该类型的微电影语言幽默风趣，场景选择和人物形象都比较有特点，造型浮夸。通过幽默搞笑的内容，对快节奏生活方式是一种很好的解压手段，是生活的调味剂，也可以对社会上一些不良行为达到讽刺目的，从而传递正确的价值观和正能量。

三、微电影的创作流程

1.筹备阶段

筹备阶段主要包括剧本选定，成立摄制组，制定拍摄计划，配置服装、道具、布景等一系列工作。主题是一个片子的灵魂。首先要确定好制作一个什么样的微电影，有一个中心思想，才能朝着这个主旨不断地努力，制作出理想中的微电影。观众在看完之后，才能有所思考，而不是云里雾里。

要录制一部微电影，制片人首先要选定合适的文学剧本。有时需要由编剧根据小说、电视文学剧本、戏剧剧本、传奇传记等文学形式，专门改编成要录制的电视文学剧本。筹措拍片资金后，便可正式成立摄制组。

摄制组主要由制片、导演、演员、摄影、美工、照明、录像、录音、音响效果、化妆、服装、道具、置景、场记、作曲、剧务等人员组成。其中，导演负责整个拍摄录制工作，制片人协调导演处理日常事务，后勤工作由剧务总负责，其他人员各司其职。

导演的第一项任务，就是要按期写出分镜头剧本，将供阅读的电视文学剧本变为供拍摄用的具体、详细、明确的镜头拍摄实施方案。然后，导演根据对剧本的掌握，向摄

制组人员做导演阐述，详尽地说明剧本的主题、背景、风格、基调，人物的性格、特征，情节的演变、发展，以及对化妆、布景、道具、服饰等的具体要求。

2.录制阶段

开机之前，要由导演、制片人及有关创作人员就整个录制工作写出通盘计划。哪一天在哪里拍哪些镜头，由哪些演员表演，需要怎样的布景、道具，等等，都要具体、明确。拍摄计划往往将分镜头剧本的镜头顺序打乱，将使用同一场景的镜头尽量集中在一起拍摄，这样可提高拍片效率。有了一个通盘的计划，录制工作就会按部就班、井然有序地进行。

此外，场地选择，主要演员的造型设计，录制过程中需要的服装、道具、布景都要在开拍之前基本准备就绪。

一切准备工作完成后就进入拍摄录制阶段了。开拍以后，场记负责将已拍完的每一个镜头做详细记录，为后期制作做好准备。拍摄过程中，导演、演员及有关人员要及时观看拍出的镜头，如不尽满意要重新补拍。

3.后期制作

后期制作主要指片子拍摄好后，要进行初剪、精剪、配音、配乐、字幕、特效等一系列的制作，让整个片子有顺序而不凌乱，并能够带给观众视听结合的效果。就算再好的画面，没有听觉上的效果，也会逊色不少，且观众无法通过画面直接了解这个片子所要表达的思想。

四、微电影的局限与发展趋势

微电影自推出之际就开始火爆网络。但是尽管微电影在当前有着强劲的生命力，不过静心来看，它依然存在一些局限。

首先是因为微电影时间太短。这种时间限制使得电影院不能接受，因为会影响影院效益。因此大部分微电影都是与网络平台或者电视台合作，这就存在很多局限。

其次是广告植入。目前微电影的迅速传播使得商家开始注目，因此很多剧情会植入不同的广告，但是如果微电影成为广告的叠加，那么它将逐渐失去社会关注和认同的力量，最后的结局是使观众失去观看的兴趣。

从微电影的内容来看，制作专业化、播出专业化、逐步同步覆盖电视频道这一主流渠道，会大幅提升微电影的广告和内容创作本身的价值。微电影发展到中期，其作为电影的属性会更加突出，将有更多专业制作、营销机构加入行业，整个行业也会进入由内容主导发展的阶段。在这个阶段，会培养出一大批符合新媒体传播特性的制作人才和机构，商业模式也会更加成熟——除了贴片、植入等广告模式外，用户付费模式也会出现并快速发展。

目前来看微电影要想得到长足的发展，一是要求专业制作，而这也正是目前微电影发展的首要趋势。2007年的国家广电总局电影局制订的资助计划在电影工作会议上出台。自此之后，各地政府都纷纷出资资助微电影发展，进一步促使微电影创作人才崭露头角、健康发展，打造良好的平台。

二是强调品牌化意识。品牌化趋势更易于打开市场，扩大业务范围，增加核心竞争力，提高受众的忠诚度。目前中国微电影的品牌意识有了新的觉醒并开始了多元的探索，主要表现在微电影系列片的尝试和对其他艺术形式的改编等。无论是以何种方式、何种途径，中国电影的品牌化尝试是值得肯定和赞扬的。尽管与电影相比，微电影品牌化观念陈旧、发展缓慢、启动资金不足，这些可能制约微电影品牌的创建和发展。即使如此，微电影的品牌化趋势仍是不可逆转的，它是产业语境下微电影发展的新契机。

　　三是商业定制趋势不可阻挡。商业定制是微电影发展的另一趋势，也可以形容为加长版的广告。在传统电影里受众不乏看到大量硬性广告植入，这一做法不但影响受众观赏影片的情绪，而且影响影片的整体艺术效果。微电影与广告比起来，更加生动，故事情节更加丰富，更能吸引受众的眼球，观众的观赏兴趣也更为浓厚，如此一来，商家和微电影会获得双赢的结果。

　　四是内容形式更加灵活多样。随着智能设备和5G技术到来，微电影制作设备更加多元，出现了大量视频平台，这些平台都提供了很智能的处理方式，对内容的要求也更加宽松，视频形式更加灵活，不同分辨率、不同画幅、横屏竖屏均可。现在微电影从内容和形式上可以说是百花齐放。

　　随着"微"时代的到来，随着网络技术和通信技术的不断发展，微电影的未来发展之路会更加广阔，但同时会带来互联网行业的竞争。当然，微电影除了需要网络和观众的支持，更需要理论的指导，以使这新兴事物不至于随波逐流，而能够健康有序地发展。

思考与练习

1. 什么是微电影？
2. 微电影有哪些类型？
3. 简述微电影的基本特征。
4. 简述微电影的创作流程。

单元二

微电影技术基础

学习目标

了解微电影摄制工具

了解微电影通用技术

了解微电影拍摄技法

掌握微电影画面构图技巧

电子课件

学习任务

通过学习了解微电影摄制工具、通用技术、拍摄技法，掌握微电影画面构图的技巧，为策划和拍摄微电影打下良好的基础。

任务分析

微电影作为一种大众化的艺术形式，可以说，只要是能拍摄视频的工具，都可以用来拍摄微电影，其技术基础与一般摄影工作一样，拍摄技法相同，其重点在于画面构图拍摄训练。

微电影并不是一个新生事物，电影刚诞生时，那时拍摄的电影就是微电影，随着电影技术的进步，电影片长逐渐发展到2个小时左右。因为摄影机价格昂贵，所以电影制作都是专业电影公司制作。随着摄影机技术的发展，特别是数码单反相机、手机等可以拍摄视频后，摄影机成本降低，很多小的制作团体和个人都有能力购买设备进行电影制作。

一、微电影摄制工具

专业影视设备呈现出多样化的特点。摄影机、摄像机、单反相机在工作原理上的区别越来越少。由于数字化程度的提升，信号形成、处理的器件和原理也逐渐同质化发展，不同之处在于适用于用户群体的定位不同，但各生产厂家在性能指标幅度和范围上的差别越来越小。

1.数字摄影机、数字摄像机

数字摄影机、数字摄像机工作的基本原理都是一样的：把光学图像信号转变为电信号，以便于存储或者传输。当我们拍摄一个物体时，此物体上反射的光被摄影机镜头收集，使其聚焦在摄影器件的受光面（例如摄影管的靶面）上，再通过摄影器件把光转变

为电能，即得到了"视频信号"。光电信号很微弱，需通过预放电路进行放大，再经过各种电路进行处理和调整，最后得到的标准信号可以送到录像机等记录媒介上记录下来，或通过传播系统传播或送到监视器上显示出来（图1-1～图1-3）。

2.数字照相机

数字照相机，英文全称为Digital Still Camera（DSC），简称Digital Camera（DC），又名数字式相机。数字照相机是一种利用电子传感器把光学影像转换成电子数据的照相机。

数字照相机按用途分为单反相机、微单相机、卡片相机、长焦相机和家用相机等。与普通照相机在胶卷上靠溴化银的化学变化来记录图像的原理不同，数字照相机的传感器是一种光感应式的电荷耦合器件（CCD）或互补金属氧化物半导体（CMOS）。在图像传输到计算机以前，通常会先储存在数码存储设备中。图1-4为佳能5D数码全幅单反相机，图1-5为索尼ILCE-7SM2全画幅微单相机。

3.移动终端设备

移动终端或者叫移动通信终端是指可以在移动中使用的计算机设备，广义地讲包括手机、笔记本、平板电脑、POS机甚至车载电脑。这里主要是指具有视频拍摄功能的智能手机以及平板电脑等。

4.无人机航拍

无人机是通过无线电遥控设备或机载计算机程控系统进行操控的不载人飞行器。无人机结构简单、使用成本低，不但能完成有人驾驶飞机执行的任务，更适用于有人飞机不宜执行的任务。无人机航拍影像具有高清晰、大场景、高视点等优点，特别适合获取带状地区（公路、铁路、河流、水库、海岸线等）航拍影像，

图1-1

图1-2

图1-3

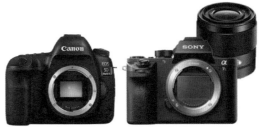

图1-4　　　　　　　图1-5

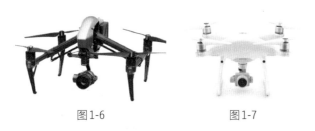

图1-6　　　　　　　　　图1-7

图1-8

图1-9

且无人驾驶飞机为航拍摄影提供了操作方便、易于转场的遥感平台。无人机起飞降落受场地限制较小，在操场、公路或其他较开阔的地面均可起降，其稳定性、安全性好，转场等非常容易。图1-6～图1-8分别为大疆悟2、精灵4 Pro无人机、御3无人机。

5.其他小型拍摄设备

很多视频设备制造商都推出了小型拍摄设备，比如gopro、大疆DJI Action、DJIpocket2等，这些视频拍摄设备共同特点是：小型可携带，固定式，防水防震，可以固定在自行车上、头盔上，不管在水中，还是在各种恶劣环境中都可以拍摄照片和视频，特别适用于冲浪、滑雪、极限自行车及跳伞等极限运动场景的拍摄，受到了年轻人和户外运动爱好者的广泛好评。在微电影拍摄时，一些特殊的拍摄角度、运动场景也得到广泛应用（图1-9）。

二、微电影通用技术

1.照明技术

光是摄影的重要元素。摄影师想要进行影像创造并保持想要的影调，就应当认识到光在摄影中的核心地位。

（1）光的种类

在微电影拍摄过程中，遇到的光线有三种：自然光线、人造光线、混合光线。因此，用光就是利用这三种光线进行照明处理。

1）自然光线

自然光线一般是指日光，这是外景拍摄时最常用的光线照明条件。在实际拍摄时，要掌握自然光线在不同时间、地点的特征，以便充分利用自然光对人物和场景进行光线处理。

2）人造光线

人造光线是指利用电光源进行照明的光线照明条件，常用于演播室中内景照明和夜晚的外景照明，用人工模拟和再现生活中的自然光效。

3）混合光线

混合光线是自然光和人造光同时具备的光线照明条件，常用于实景照明，包括在真实的室内环境中和光线不足的外景中利用混合光进行光线处理。

为了能够更好地运用光线，我们就必须要了解各种光线条件及其产生的效果，掌握其特点和规律。

（2）自然光的运用

在光线照度适合的情况下，室外拍摄主要是采用自然光进行照明。这就要求摄影师对自然光的特性有所了解。

1）室外自然光

自然光的特质会随时间而改变的，例如在正午时分拍摄，此时太阳高高位于我们的头顶，阳光多是从我们的顶部照射下来，令主体产生强烈阴影，此时图像的对比度最高。当正午过后，太阳的位置逐渐下降，愈来愈接近水平线的位置，此时光线投射至同一主体前须在大气中行走更长的距离，在大气中光线进行散射，又或是扩散的程度将会增大，产生较柔和的光线。

除此之外，原来光线在穿越大气期间其蓝光会被吸收，所以若太阳愈接近水平线位置，光线在空气中的行走距离愈长，即愈多蓝光被吸收，所发出的光线将呈现暖色调的效果，这解释了为何日出和日落之时的阳光带着红黄色的暖色调。

晴天阳光是外拍摄时用得最多的光，下面详细分析晴天阳光变化的造型效果。晴天阳光一般可分为日出与日落光、斜射日光、午间顶光三大照明时间。一天的太阳光变化如图1-10所示。

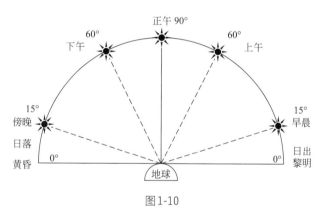

图1-10

① 日出与日落光。太阳初升和欲落时，太阳离地平线较近，射角在0°～15°之间，具有平射光的造型特点。由于阳光需透过较厚的大气层才到达地面，故光线比较柔和，用来拍摄近景人物，影像柔和。以侧光或侧逆光拍摄景物，层次丰富，近浓远淡，空气透视感比较强。一般早晨空气中的水蒸气成分比傍晚多，因此，黄昏时空气透明度比早晨要好些。早晨的阳光偏红些，傍晚的阳光偏橙色。秋冬季的早晨往往有雾出现，早晨气氛较浓。在山区，早晨7点左右，还可见到雾霭在山间逐渐上升的情景。从高山俯视山涧或山丘，这种现象尤为明显，清晰的山尖，雾霭笼罩山腰，充满诗情画意。傍晚的暮雾很少出现，但在山村乡野，傍晚还常见炊烟袅袅，用逆光拍摄，可增加画面层次。早、晚的云霞，不但可增强气氛，还有助于画面构图。欲将太阳摄入画面，应在红日初

升时拍摄。若有云层半遮，效果更佳。太阳升起后，由红变黄，半小时左右后发白，此时，就不能直接正对着太阳拍摄了。一般说来，用早晚光线拍摄人物或逆光景物，画面影调丰富，气氛浓郁；尤其是大场面效果较好，但这段时间光线变化很大，可以利用的时间也很短促，尤其是早晨，如果拍摄的内容和画面比较复杂，应事先做好充分准备。

② 斜射日光。太阳升高，射角在15°～60°之间，产生斜射日光。上午9～10点、下午3～4点的阳光即最好的斜射日光。这时亮度比较稳定，景物的立体感、质感和色彩表现都比较好，是摄影最常用的光。冬季，在我国北方，即使是中午时分，阳光也是斜射的。最佳的斜射光，射角在45°左右，可用顺侧光，也可用逆顺光照明。用逆光或逆顺光时，注意天空不要超过画面的1/3，并使用逆光补偿。

③ 午间顶光。中午时分拍摄，主体所受的光线主要是直射光。此时太阳处于当天最高的位置，光线直接向下投射至主体上。这种直射光线特质是光质较硬，容易在主体上制造强烈阴影，例如拍摄人像，此时人像主体脸部的鼻下、眼睛以及颈下等的位置会产生强烈的阴影，效果未必很理想。除了光质，自然光的色调亦会随时间而改变。在晴朗的日子，中午时分的光线色温大约是5200～5600K，此时，如果利用日光白平衡来拍摄，图像所呈现的是最自然的色彩。如果在其他时间拍摄，例如日落时分，颜色会偏暖；又或是在阴天拍摄，颜色会偏冷。

2）室内自然光

室内自然光主要指由门、窗透射进来的阳光或空气折射的天空光。它与室外自然光有很大的不同，亮度普遍较低，离窗户越远，亮度越低，且受到门窗数量的多少、面积的大小、开设方向以及天花板、墙面的色彩和反光率的影响。室内自然光还有很强的方向性，尽管是反射（折射）光，但从窗户投射进来的光是唯一光源，照明方向恒定不变，若有多个窗户，便会形成多个不同照射方向的光源。由于室内自然光的亮度变化大，方向性强，因此，它的受光面与阴影面的光比很大，反差也很大。

在室内利用自然光拍摄，可利用窗户光线的投射角度，采用侧顺光的方向，从靠窗的一侧向室内拍摄，物体的亮度和色彩还原尚可。若对着窗户进行逆光拍摄，主体物的阴影面对着摄影机，画面就显得比较黑。不要以窗外景色作背景去拍摄站立在窗前的人物，这时即使打上逆光补偿，主体也仍是黑的。如果室内有两个或两个以上的窗户，而且分别开设在两道墙上，这时，可利用多角度射入的光，调节物体的明暗和反差，拍出造型生动、层次丰富的画面来。

室内运动拍摄，镜头运动不宜太快，否则从亮处摇向暗处，自动光圈一下子调不过来，画面会出现一个较暗的瞬间，影响视觉效果。

如果室内有阳光直射，可以运用手动光圈，使阳光形成光柱，用侧光或逆侧光位置拍摄场面，可增强环境气氛。

（3）人工光的运用

人工光照明也叫人造光照明，主要指灯光的照明。人工照明的主要工具是各种灯具，即常用的白炽灯、碘钨灯、卤钨灯、镝灯、氙灯等。人工光可适用各种照明的需要，既是棚内照明的主要光源，又可用作室外照明的辅助光或主光照明。人工光在光照的强度与范围、显色性等方面不如自然光，但在使用上却有较多的优越性。与自然光相比，人工光具有较大的主观能动性。利用人工光可以从容、自由地对景物进行造型处理；可以

根据创作设想用灯光造出各种艺术效果；用作对自然光的补充时，可用于阴影部分照明，构成丰富的影调层次。此外，人工光可在任何场地应用，不受时空限制，可根据需要增减光的强度，可随时调整色温并校正其显色性指数。

　　基于人工光运用中的这一特色，人们常把人工光的用光称为布光。人工光的布光是有秩序的、有创作意图的布置照明。"有秩序"是指运用不同的灯种在不同的方向有先有后、有主有次地布置照明，使一个光位的光起到应有的作用，更为重要的是使它们的照明效果形成整体的造型效果和艺术表现效果，完成艺术形象的塑造。"有创作意图"是指要运用各种灯完成造型任务，即要很好地表现被摄体的外部形态特征、外部形态的美；要根据创作意图，营造画面的总体气氛、影调和色调架构，并构成基调，从而使画面中的视觉元素构成一个整体的视觉形象，并能较好地传达出作品的情感和创作主体的情感。人工光照明布光主要包括主光、辅助光、轮廓光、装饰光和背景光等。

　　（4）灯光术语

　　1）光质

　　光质指光的不同性质。由于光源种类的不同，光照路径的不同，或者同一光源光照条件的不同，就产生了不同性质的光。从照明的角度出发，可以把光分为直射光、散射光和反射光。从艺术造型的角度出发，可以把光分为硬光、软光和混合光。

　　① 硬光。光源射出方向性较强的光线，直接照在目标上，成为一种直射光。如自然光源中的太阳以及来自水平面的反射光，人工光源的聚光灯、回光灯、筒子灯等。

　　硬光发出的光线方向性强，照射范围容易严格控制。其特性为：光照强烈，光线的聚集性好，阴影清晰。

　　硬光在布光造型过程中是常用光线，它具有敏锐而鲜明的造型性能，可显出被摄体的仪态和形状，揭示被摄体的线条和表面特征，质感清晰。

　　从画面造型效果上看，直射光光质很硬，鲜明有力，被照射目标的光比很大。如果用在人物布光上，可以表现人物刚毅的性格，刻画出皮肤质感，塑造出"性格人像"；如果用在环境布光上，可以充分显示景物的立体感、纵深感，使景物层次分明（图1-11）。因此，为了勾画物体的轮廓可以大面积地采用硬光，在以深色做背景时，硬光在空间介质的作用下可充分显示"光束环境"。

图1-11

　　硬光缺点：

　　一是单一的硬光源照明，造型效果生硬，多光源时投影处理不好容易出现光影混乱现象；

　　二是容易产生局部光斑。特别是在明亮金属等反光率极高的物体上产生的强光反射，可能会超出摄影机的宽容度。

图1-12

② 软光。光源射出的光通过具有一定密度的介质柔化后照在目标上，形成一种散射光，如自然光源中透过薄雾、薄云的阳光，以及来自沙滩的柔和反射光，灯光打在墙壁上形成的反射光。柔光照明范围宽广，光照强度均匀，其特性为：它造成一个中间格调的区域，照明的主要部位向远处逐渐变暗，光质柔和，光线方向性不明显，投影被虚化，明暗光比小，适宜描写细腻质感的人像（图1-12）。值得注意的是，软光在布光范围内形成的杂散光不易受到控制。软光的缺点：一是不易控制；二是不易显示被摄体的立体感和质感。

③ 混合光。由硬光和软光混合形成的光线为混合光线。日常生活中实际存在的光线常是直射光和反射光的混合。

2）光位

光位，即光源位置与拍摄方向之间所形成的光线照射角度。光线照射到被摄体的方向是相对于视点而言的，它主要是按观看者（即摄影机机位）与光线照射方向的关系来分类，而不管被摄体的朝向如何。

当摄影机与被摄体的方位确定之后，以被摄体为中心的水平360°一周内，可粗分为顺光、侧光、逆光三种光线形态，在它们之间还可再细分为顺侧光、侧逆光两种不同形态。光位示意图如图1-13所示。此外，还有来自被摄体垂直方向上的顶光和底光（也称脚光）两种光线形态。

图1-13

① 光在水平方向的造型效果

A.顺光。顺光的方位在被摄物的正前方（图1-14）。顺光又叫正面光或平光。这种光线与摄影机镜头轴线同向，平行地投射在物体表面，投影落在物体后面，被其遮住看不见。顺光造型效果均匀平淡，反差小，缺乏立体感、空间感，轮廓不明显，不宜表现有凹凸丰富层次和数量众多的物体。但它使物体正面明亮、色彩鲜艳。顺光能表现近景的质感，全景和远景主要靠景物本身特有的形状、线条、色彩提高顺光的表现力。例如，利用色彩鲜艳的花草树木作前景，蓝天白云作背景，之间是山、水、桥、路等线条变化，画面的层次感与纵深感就增加了。

图1-14

B.顺侧光。顺侧光的方位与被摄体的正前方成45°角左右，又叫前侧光或斜侧光。这种光线比较符合人们生活中的正常视觉习惯，投影落在物体的斜后方，能构成明显的影调对比，立体感和空间感都很强，也能明显地表现出物体表面形态或者人物外形特征（图1-15）。

图1-15

C.侧光。侧光的方位与被摄物的正前方成90°角，又叫正侧光。这种光线使物体出现阴阳面，一面受光，另一面阴暗，反差十分强烈，而且物体有明显的横线投影，但其立体感强。拍摄景物时，合理安排影调、线条、虚实的变化，可以提高画面的造型效果（图1-16）。

图1-16

D.逆侧光。逆侧光的方位与被摄体正前方成135°角左右，又叫背侧光或侧逆光。这种光线使物体的正面大部分阴暗，而被照射的一侧有一条明亮的轮廓线，能把物体的一侧轮廓勾画出来，使物体有较强的立体感和纵深感（图1-17）。利用落在物体的前侧的投影可以填补画面空白来均衡画面。

E.逆光。逆光的方位与被摄体正前方成180°角，又叫背光或正逆光。这种光线使物体的正面完全阴暗，但物体被照的周围边缘形成一条明亮的线条，把物体的全部轮廓清楚地勾画出来了，并且使物体与物体之间、物体与背景之间分开。所以逆光常用来作轮廓光，使物

图1-17

图1-18

图1-19

体的立体感和纵深感增强。例如，利用逆光把各个物体都勾出一个亮轮廓，来区分数量众多的物体；利用逆光的剪影效果隐去影响画面美观的细节，简化画面，突出主体（图1-18）。逆光容易使画面产生光晕，有时要避免这种现象，有时又用它来美化画面。

② 光在垂直方向的造型效果

A.顶光。顶光是来自被摄体的顶部的光线。顶光照明下地面风景的水平面照度较大，垂直面照度较小，反差较大，能取得较好的影调效果。顶光条件下人物头顶、前额、鼻梁、上颧骨等部分发亮，而眼窝、两颊、鼻下等处较暗，嘴巴处在阴影中，近于骷髅形象，通常是一种丑化人物的手法。但在自然光照明下，只要加以适当的补光和控制，不一定形成反常效果，有时还能表现出特定的环境氛围和生活实景光效（图1-19）。

B.底光。底光是从被摄体的底部或下方发出的光线。与顶光一样，底光的光影结构也是反常的造型效果，与人们日常所见的日光和灯光照明相悖。底光可抵消顶光的阴影，起到造型上的修饰作用。底光还常用以表现和渲染特定的光源特征和环境特点，比如夜晚的湖面反光、篝火的真实光效等。拍摄人物时，底光可以刻画人物的性格特征。

（5）光的类型

1）主光

光源的位置：在被摄体左或右的前侧30°～45°以及垂直升高30°～45°为正常照明位置。

这是照明主体的主要光源，以硬光居多，常采用聚光灯作光源。若画面采用自然光源，如窗户、台灯、壁灯等，主光投射方向应与其相一致。主光是决定曝光量的主要光线，在几种光线中，它占主导地位，其他几种光线要围绕主光来进行合理安排。

造型作用：用以照亮物体最主要、最富有表现力的那部分。主光在画面上有明确的方向性，是描绘被摄体的形状，表现立体感、空间深度和表面结构等方面的主要光线，因此，也称为塑型光。

有时，也可以利用软光作主光。其特点是能产生丰富的中间影调，但造型和表现立体感的作用降低。主光的位置和角度的选择，视拍摄方向、被摄体的具体情况、环境和导演的意图而定。

2）辅助光

光源的位置：经常在摄影机的另一面，和主光相对，水平角度略大于主光，垂直高度略低于主光。辅助光强度不得超过主光，主光和辅助光光比一般为2：1或3：1，多

用软光或散射光，用以照亮主体暗部，增加细部层次，调整光比。辅助光没有方向性，光线柔和、细微，常采用泛光灯作光源。

造型作用：用来补充主光照明、帮助主光造型，常照射主光没有照到的阴暗部分，使阴暗部分的细节也能得到一定的表现，并减弱由主光造成的强烈明暗反差。主光强度不变时，辅助光增强，反差减小；辅助光减弱，反差增大。因此，理想的辅助光是面积大、不产生阴影的光源。如果用硬光作辅助光，便会产生杂乱的阴影，破坏主光的造型效果。辅助光的光量应小于主光，如果等于或大于主光，易破坏主光的地位和作用。

3）轮廓光

光源的位置：在被摄体正后方或侧后方，一般和主光相对，垂直位置较被摄体高，30°～45°范围。轮廓光的光强与主光亮度相等或更强一些（1～1.5倍），过强轮廓易"发毛"，使被摄体产生明亮边缘的光线。常用聚光灯，可控制其照明区。

造型作用：这种光主要用来照亮被摄体外形轮廓，因此叫轮廓光。轮廓光的任务是照亮、勾画被摄体的轮廓形状和线条，并使被摄体与背景分开，突出主体，增强画面的纵深感和被摄体的立体感，另外还可以增加画面清晰度。

以上主光、辅助光和轮廓光是最基本的三种光线，用这三种光线布光，叫三点布光。

4）背景光

光源的位置：直接投射于背景的光，光质可硬可软。以提高背景亮度为主时，可用散射光；追求奇特效果时，可用硬光。用聚光灯从斜侧方直接向背景打光，可获舞台追灯效果。也可在背景上打出某些物体的投影，烘托环境，营造气氛。光位与射角视具体情况而定。

造型作用：突出主体；表现特定环境、时间或造成某种气氛的光线效果；表现所摄画面的深度；背景光的亮度决定画面的基调。

5）侧光

主光和辅助光决定画面最亮部分和最暗部分之间的反差，而这种反差往往是生硬的，必须有一种光线来调节。为了对光调起调整作用，亦即对被摄体的形象和细节进行修饰，在布光时，往往增加一些侧光，这种光线又叫修饰光。

造型作用：用来对被摄体的局部或细节进行修正，可突出或夸张某一部分，也可修饰某些缺陷，使被摄体的形象更完美、突出。

6）眼神光

用来表现眼睛及其附近肌肉、眉毛等部位的光线称为眼神光。"眼睛是心灵的窗户"，人的心理活动可以通过脸部表情，尤其是眼睛及其周围肌肉的变化来表达。在拍摄人物的近景、特写时，必须安排好眼神光。

除了以上常见的光型外，为再现生活中某种特定光线效果，更好地表现特定的环境、时间和气候条件，有时也用来烘托情节内容和人物情绪，往往使用效果光。如闪电、台灯光、门窗投影等。

在拍摄较大场面时，还常常用到场景光。其主要作用是均匀照射整个场景，以满足摄影机的照度要求，使摄影机无论拍摄哪个角度都符合基本要求。

（6）光线的风格

电影中的光线有不同风格，就像绘画有不同风格流派一样。电影中最显著的光的风

格有高调、低调和中间调。

高调的风格画面明亮，几乎没有曝光不足的地方。要获得高调风格的最佳效果还需要和美工师合作，因为场景设计和服装都处在亮光的照射下。高调的场景基本上都是用柔和的散射光来照明的，阴影很少；当然也可以用硬光来达到，如用各种角度的硬光来消除或者削弱彼此形成的阴影。高调的风格也需要留有少量的阴影，这样可以表明高亮部分不仅仅是曝光过度，知道这个道理也是重要的。

低调风格，如果电影画面阴影多且黑，亮部稀少，这样的效果就叫低调风格。有人认为低调就是曝光不足，这种见解是错误的。低调实际上是暗部和亮部的比例关系，它虽然主要由灰和黑组成，但是低调画面里也有部分甚至是曝光过度的。在低调风格上，美工师也可以提供帮助，他们可以让道具、服装等更暗一些。

中间调风格，中间调子产生的是一种渐变灰的效果。它是由柔光均匀地照射在场景上形成的，它能在演员的脸上、场景服装和道具上产生调子柔和的阴影。这样的布光有的时候会给人不自然的感觉。

上面的三种布光风格并不能涵盖所有电影的布光方法。

拍摄之前，需要花大量的时间讨论电影的布光风格和方法。这种讨论需要依据电影的各种元素，如电影的故事情节、情绪以及人物性格等。情节剧一般会用低调布光，喜剧喜欢高调布光。中间调子布光最为通用。这里没有固定的规则和定律，也没有什么电影必须用什么布光的规定。电影主要还是要看导演和摄影师的创作。

（7）微电影布光要求

① 正确曝光。摄影机需要足够的光线，才能正确还原影像，没有足够的光线，一切都免谈，故微电影需通过布光保证正确曝光。

② 全域色调。摄影机对所拍摄的景物的光比要求范围是有限度的。所谓光比，就是在光线层次中最强光与最弱光之比。通过布光，要保证场景内的主要信息部分的光比在摄影机允许的最大容许范围内，从而使影像拥有从黑到白的全域色调。

③ 色彩平衡。通过不同的灯光设备和灯光滤片可以得到不同的色彩，即通过不同色温的灯光，可以得到冷暖不同的色彩效果。场景中所有光源都必须达到精确的色彩平衡，这是建立影片基调的重要手段。

④ 空间感、立体感和质感的表现。影视画面呈现在二维空间的媒体上，只有高度和宽度，观众对深度的感觉必须通过摄影机拍摄角度的变化、背景的设计及照明来体现，光用得恰当便可提高人们对深度的感觉，并形成对被摄物体的质地、形状以及形态的主体知觉。屏幕上产生的只是一些信息，刺激或者引导观众产生各种感觉。

⑤ 突出主体。通过合理布光，利用明暗对比来突出画面中主体物或强调被摄物的某些方面，突出视觉重点，以集中观众的注意力。同时，也减弱某些方面来避免或减少分散观众注意力的因素的影响。

⑥ 情绪和基调。摄影用光通过多种光线处理，对人物和环境加以渲染，建立一定的情景气氛和情调，增强画面的情绪感染力。如对同样的景色，不同用光方法可以得到明亮的效果，令人欢乐甚至产生幻想，也可以使景色变得黯淡、模糊，使人感到神秘、紧张。

⑦ 有助于画面的艺术构图。摄影用光还可以参与画面构图，增强艺术感染力。用光

设计必须将导演的意图、摄影角度、布景设计等协调起来，利用光影、明暗和光色的配置来达到画面构图的目的，增强画面的艺术性。同时。利用光线也可掩盖实景中的缺陷。

（8）微电影布光原则

灯光风格和技术领域中千千万万的变化为场景布光提供了多种不同的方法，无论何种方法都要遵循以下基本原则。

① 避免正面平光，多用侧面或背面的光线，一旦光源在摄影机旁边或后面，就很有可能产生平面的、不立体的光线。

② 使用背光、强聚光之类的技巧，以及背景环境光，将演员从背景中分隔出来，强调演员的形象，创造立体的图像效果。

③ 请注意阴影，并利用它们制造明暗对比、深度，塑造场景和情绪。

④ 使用灯光和曝光为场景奠定整体基调，这必须考虑到场景的反射系数和灯光的强度。

⑤ 只要有可能，尽量从后场给人物打光。

⑥ 在适当的情况下，用挡光板、曲奇板和其他的手法为你的灯光增加质感。

（9）典型布光

1）三点布光

三点布光是影视照明最基本的照明方法。对于初学者来说，必须认真体会每种光源作用，熟练掌握布光技巧，做到举一反三。

三点布光由三个主要光型组成：主光、辅助光、轮廓光。主光和辅助光位于摄影机的两侧，轮廓光在摄影机的对面，三个灯具安排的最佳位置构成一个三角形，所以又叫三角形照明法。三点布光是最基本的照明方法，随着被摄主体的增多，布光更为复杂，但归根结底都是在三点布光的基础上进行演变的，如图1-20所示。

布光时，先布主光，主光布好后，关闭主光，再布辅助光，最后布轮廓光。布光的时候要注意，布一个关一个，再布下一个，都布好之后，再全部打开，根据整体效果再做适当的调整。

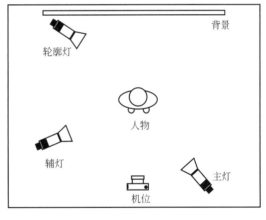

图1-20

布光是一个主观性很强的具有创造性的工作，每个人都有自己不同的意图和想法，在具体操作的时候，要根据"三点布光"的基本原理适时做些调整，充分发挥创作者的主观性。布光时，灯光师要和导演保持紧密的配合，灯光师在领会导演意图的基础上，要根据具体情况和自己的主观意图，创造性地进行布光，创造出既让导演满意，又能充分体现自己的主观意愿的光线效果，而不应简单地完成导演的吩咐。

2）交叉背主光

最实用和常用的手法之一就是交叉背主光，这种手法简单、直接、快速且有效。该手法的概念很简单，对于一个两人对话的场景（这占了大部分微电影中的大部分场景）来说，一盏后场的灯光将作为一位演员的主光，同时是第二位演员的背光；第二盏灯与

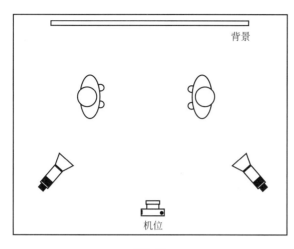

图1-21

之相反，将作为第二位演员的主光及第一位演员的背光（图1-21）。这时，也许还可以加入一些补光、背光或任何场景需要的灯光。

3）环境光布光

对于较大型的场景来说，要用不同的硬光和软光组合给场景的每个角落都打上灯是非常困难、几乎不可能完成的任务。更好的方法是设置一个环境基础光，即简单地用柔和而平淡的顶部光源填充整个场景。这给了整个场景一个基础曝光量，但通常这种灯光的效果扁平、缺少对比。在某些情况下，这可能就是你想要的效果，然而，在更多情况下，你需要向场景里加一些风格化的元素，以此突出演员或强调场景中的某样事物。

要设置环境基础光可以使用以下几个方法。

① 顶部光通常会使用上方反光布。

② 使用鸡笼灯、太空灯或柔光箱。

③ 用天花板反射灯光。

④ 打开上方的荧光灯。

图1-22

图1-23

⑤ 具备大型天窗或玻璃屋顶。

4）用真实光源布光

① 用真实光源做主光。这个手法要和其他手法组合使用，一盏打开的真实光源——无论是台灯、冰箱灯、壁灯、落地灯还是其他灯具，在其所处的场景中大多都会发挥作用，特别是在夜间的场景中（图1-22）。黑色电影对真实台灯的使用尤其多，它是画面中的主要元素，也是光源。

② 用真实光源做辅光。场景中的光可以来自很多光源，包括画面中的光源，例如真实光、窗户、天窗、标语牌等。在某些情况下，这些光源能够看得到，却不提供足够的光线保证曝光，这时光源可能只是用来令画面中的额外光线有源可循，在这样的场景中，真正的照明来自画面中没有被拍到的光源（图1-23）。

5）日间外景

在白天拍摄要比人们以为的困难得多，有些制片人和导演认为，在可用的日光中拍摄总能更快、更容易，但有时候并非如此。如果碰到的是阴天（软光），那没有比这个更容易拍摄的了。但是，如果碰到了直射的阳光，就需要时刻注意小心调整来控制它。当你需要拍摄在直射阳光中的演员时，可以使用这几个方法：柔化粗糙的阳光，加上补光以平衡阴影，找一个更好的外景地或拍摄角度，或转移到露天的阴影中拍摄。

补光，你可以使用反光板或光源来对阴影补光，降低对比度。带架的反光板有硬的一面和软的一面，可以通过制动器操纵，令它们固定不动。然而，太阳的角度变化很快，几乎每拍一次就要重新设置一次。因此，反光板的架子必须保持不动，而反光板每拍一次就要调整角度。在不用时，把它们放平也很重要，也就是说要把反光板调整到水平位置，以免它们被风吹歪或吹倒，还要用沙袋固定它们。在每个场景之间，必须将它们向上放倒在地上，以免损伤反光的表面。

即使是反光板软面反射的光也可能很粗糙，解决方法是令硬面反射的光先通过一张中等柔光布，或者令软面反射的光通过轻质反光布，这样光线会更柔和一些。用阳光当背景，这时演员会被周围反射的光线照亮；在大多数情况下可能还不够亮，但加一块反光板就足够了，这样所得到的光线也会比较柔和。

6）特写镜头布光

镜头中的人物脸部特写最能引起观众的注意。每一个角色的面部打光都有不同的要求。人物鼻子和眼眶的光效是面部布光最重要的考虑因素。如果鼻子部分的影子太长，那将会很难看。此时，我们可以将主光源适当地移动到人物面部之前，并将其设定在一个较合适的高度位置。为了避免角色眼睛出现很深的眼眶阴影，我们可以适当地调暗主光源或者在摄影机镜头前加装柔光镜。眼部光线必须要打亮整个眼眶，并且需要注意眼神光。

选用不同的光源也可以产生不同的面部轮廓效果。如果女演员的面孔较为圆润，我们便需要将主光源稍微抬高。这样做可以突出脸部的额骨并让下巴看上去更尖，使女演员较为圆润的面孔呈现出修长的视觉效果。

男演员面部的皱纹有时会增添角色的成熟感，可是女演员并不期望自己的面部特写被拍到皱纹。我们可以将角色面部皱纹看成是一种独特的纹路，用一些消除纹路的拍摄方法，如减少因皱纹造成的面部细微阴影。为了达到上述效果，主光源的位置应该正对人物脸部，并且要让光效尽可能地柔化。在实际拍摄过程中，若希望女演员看上去年轻一点，上述方法比使用散光滤镜更为有效。

背景光通常可以打亮人物的头部和头发，但需要避免在光头的演员头部后面使用背景光。假如光头的角色也需要通过布光而增加其层次感，那最好的办法是使用较为柔和及低密度的布光方案。与其让某些耳朵过于突出的演员头部轮廓更为明显，还不如让其保持与背景一致的模糊效果更为好看。

通常在较为昏暗的背景前，我们需要将演员的面部打亮，这样能增强面部的立体感和画面的层次感。除了可以用背景光勾勒出人物头部轮廓以外，还可以将角色置于更明亮的环境中，以达到同样的对比效果。

当我们设置演员耳部光效和背景光效时，要留心鼻尖部分的布光，不要在人物的面

部中间形成高光效果。将主光源移动到面部一侧，并控制面部与背景之间的光效对比度，消除鼻子周围的阴影。当主光源放置在人物面部两侧时，不要让演员浓密的睫毛挡住部分光线而形成不好的鼻部阴影。此时，可以尝试用软光源来解决上述问题。

同理，我们也可以通过改变摄影机角度来调整人物面部的光影造型。有经验的女演员通常会拒绝摄影机仰拍她们，因为这样会突出她们的颌骨和下巴。用中长焦镜头（50～100mm）拍摄人脸可以避免鼻子部分的过度变形。

7）四种常见场景拍摄和布光

① 室内夜晚拍日景。有时候，一个场景的拍摄是不分昼夜的。你很有可能会遇到需要在夜晚拍摄白天室内戏的情况。在这种情况下，若你无法在日落前拍摄完所有窗户的镜头，那么便需要模拟窗外的日光效果。一个简单的办法是在窗户上粘上透写纸，并用灯光将其打亮；或者在窗外放一个大型的白色放光装置，并对其打光。在窗户前加上窗帘或其他道具，会让其看上去更真实。另外，尽量控制演员的表演区域远离窗户，也是一种拍摄策略。

② 室内白天拍夜景。正如前文所提及，在白天拍摄夜晚的场景在剧组中也是司空见惯的。白天拍夜景有两个问题需要首先考虑。第一，你是否会拍到窗外的场景？第二，你是否需要拍摄从窗外照射到室内的光线？也就是说，我们是否可以简单地通过把窗户密封起来以阻挡光线，或是在不密封窗户的情况下，通过其他方式营造夜晚的效果。

如果室内夜景戏不需要月光效果，那就可以完全不考虑拍摄时间。因此在布光时，可以在窗户外用黑布将其挡住，防止室外的光线进入室内。

客观地说，白天拍夜戏还是较为费时费力的。最好的选择当然是按照自然时间进行正常拍摄。有时候，场地也许只能在白天拍摄，或者有这样那样的约束条件，因此，需要预留出一定的拍摄时间。

白天拍夜景可以营造出类似于月光的蓝色光效。虽然这种拍法费时费力，看上去很不讨好，但是在某些情况下，还是必须用这种拍法来制作某些场景。当你的外景非常广阔，如一大片草原、海滩或是湖泊，你很难在有限的预算之内给外景进行合理的布光。此时，便可以在户外进行白天拍夜戏的准备。在拍摄过程中，要尽量少地拍摄天空。因为天空的颜色比较亮，后期处理的难度较大。给窗户装上ND滤镜，使用钨平衡胶片，并用钨丝灯照明，在窗户外就能制作出略微昏暗和偏蓝色的背景，而房间内只要保持正常的照明布光就好。要确保窗户上的ND滤镜均匀，因为窗户在明亮的房间内会略显暗淡，它可能会反射到室内的场景，而窗户上细微的变化都会被镜头捕捉到。

③ 白天户外拍摄。户外拍摄前的实地考察非常重要。你需要借助指南针等设备，在看景的时候记录并预测不同场景的日出时间和位置。有了上述信息，便可开始规划拍摄进程。

同一场景中的连续镜头之间，要保持光效的统一性。上午或下午的阳光是较为适合拍摄的，因为正午的阳光是直射的，不利于人物造型。若阳光很充足，我们可以使用蝴蝶网或反光板以便制作出合适的光效。放置在演员头顶的滤光纺织物，根据拍摄所需光效的不同，可以选择蝴蝶网、白色丝绸、黑网或黑旗。将某些塑料反光材料焊接起来，也可以起到相同的作用。它们可以制作成不同尺寸金属边框的反光装置。需要注意的是，在起风的天气条件下要慎用上述装置，在做好加固措施的前提下，要时刻留心它们不要

被大风吹倒。

阳光直射在演员脸上并不好看，因此，我们需要做出一些光效调整。为了消除散光效果，通常会使用3/4的交叉光或直射的背光来进行角色造型。这样的角度会增添画面的美感。有时候，还可以做一些烟雾效果来增强画面的立体感。

当我们把阳光作为背景光或3/4的交叉光效使用的时候，也应该特别注意画面的其他光效。在这种情况下，可以用反光板或日平衡型灯来进行辅助照明。通常，我们使用的"闪光板"就是包裹着银色反光材料的，虽然对于演员来说，它的反光效果过于强烈，可是其对某些场景，如灌木丛或建筑物的反光效果却是不错的。"闪光板"也可以反射背景光或轮廓光。若我们用白色泡沫板或反光板，它们反射出的光线会更柔和。

小型的HMI金卤灯也常常被用作眼神光或背景光。在拍摄过程中，可以用临近的电源或蓄电池给其供电。

如果拍摄时天气不好，所摄场景的对比度达不到预期要求，我们也可以用大功率HMI灯来加强人物和场景之间的光效对比。与此同时，可以运用黑旗来调整光线方向，减弱灯光的直射效果。

若单日拍摄的时间长，户外的天气阴晴不定，同一个场景出现了不同的自然光效。遇到该情况，首先要在天气晴朗时弱化较强的日光，并人工补充背景和轮廓光。然后，在天气阴沉的时候用同样的背景和轮廓光进行拍摄。在此期间，可以使用ND滤镜来保证镜头光效和景深的一致性。

④ 夜晚户外拍摄。夜景效果并不是简单使用曝光不足的拍摄方法摄制的。虽然，夜景看上去是一片漆黑，但是某些重要的场景和道具还是需要清晰地展现在观众眼前。这需要极为精确的布光摄制和曝光控制。所以，好的夜景效果一方面是通过大量的阴影和暗部来体现；另一方面也需要清晰地突出画面的关键信息。

在夜晚拍摄的夜戏当然是最真实，也是效果最佳的。通常，夜景中的逻辑光源都来自一些可见的发光物体，例如路灯、篝火或月光。除此之外，我们还需要考虑到观众对夜景光效的经验式感觉。他们可能会觉得城市夜晚的灯光比农村的要明亮。因此，为了不违背观众的生活经验，我们有时候会动用起重机将照明设备架到高空，模拟出月光或路灯效果，以此来营造气氛。

有时候我们也需要模拟出不同颜色的路灯，如黄色的钠灯或白色的汞灯。在大多数人看来，月光都是偏蓝色的，因此，我们在拍摄有月光的夜景戏时，也应该遵循这个常识。若你使用日光性HMI灯和钨平衡胶片来拍摄夜景戏，类似于CTO这样的橘色光胶可以中和蓝色效果，从而让画面看上去更加真实。

在拍摄夜景时，有选择性地、分区域地给场景布光，会提升场景的深度感和立体感。在拍摄城市建筑或街道的夜景戏时，另一种讨巧的方法是事先将地面用水淋湿，这样有利于形成高反差光效。演员服装的选择，对于夜景拍摄来说也是至关重要的。合适的服装和妆容会有助于演员在夜景中的光效造型。当然，需要注意的是，演员的服装也不能过于亮眼，这样会干扰其面部表情的展现。

2.录音技术

录音，在微电影制作中，经常被忽略，对低成本电影来说，考虑对白补录太过昂贵，主要依赖于原始的对白录音，现场录音技术对微电影制作来说极其重要。很多人想当然

地认为，现场录音可以不用花太多心思，到剪辑室进行后期修正，这是一种错误的认识，现场录音质量如果太差，后期也会无能为力。

（1）录音设备

和其他设备的检查一样，在将设备收齐并确认每一项功能都完好之前，不要离开设备检测点。要确保有备用的电池和额外的电线，因为电线接入插头的地方会经常损坏，需要不时更换。与其他设备一样，准备基本的维修工具：各种螺丝刀、工具套装、钳子、电线、焊料和电烙铁，以及一个能进行电路通断性测量及其他测量用途的测量表，可能还需要全套的备用设备，如指向性或多向性话筒、领夹式话筒、无线话筒、混音台以及充足的电线。

图1-24

1）录音机

不论是模拟信号，还是数字信号录音，诸多型号录音设备都能提供可靠、高质量的录音效果。现在很多设备可以用多轨DAT音频器来录音，有些可以提供八声道甚至更多的音轨。这意味着使用者可以记录多达八个单声道话筒的声音或四组立体声，可以在录制完毕后再考虑制作合成声音音轨（图1-24）。

2）话筒

微电影录音时的话筒有多种类型可供选择，熟悉每种话筒接收模式能做什么或不能做什么是很有用的。现实里并没有变焦话筒这种东西，也没有办法通过调整话筒让一个远距离的声音变得听起来很近或者让一个很近的声音变得听起来很远。这种效果只能通过在后期制作中调整录音音量或除去一些低频音来实现，在一定距离上，这种低频音衰退速度更快一些。

全指向话筒能录制出最自然的人声录音，但这种话筒很少被使用。因为它会拾取录音中心之外很多额外的声音，比如回响和环境声（图1-25）。

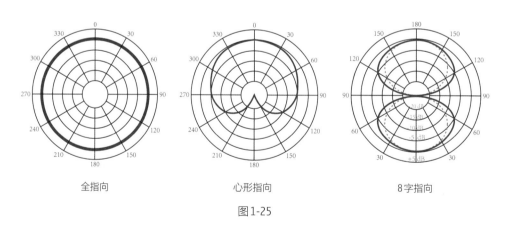

全指向　　　　　　心形指向　　　　　　8字指向

图1-25

心形指向话筒因其心形范围的拾音模式而得名。其心形轴线会排斥离轴的声音（就是说来自侧面或是后方的声音）。通过压制来自多余方向的声音，它们的信噪比会得到增强。这意味着周围环绕的和反射的声音相对于目标音源要低一些。

8字指向话筒的拾音形状类似数字8，也叫双心形麦克风，或双指向形话筒。它们从

前方和后方拾取声音，而不是从两侧，通常被用在工作室而不是现场。

领夹式话筒是一种夹在演员胸水平线位置的一种全方位微型话筒，并且与一个小型单人无线装置连接（图1-26）。这样做可以获得良好而恒定的人声音量，并且只有少量周围声音的干扰。当然，这种产品也还是有一些不足之处：

① 除非有最高端的无线录音系统，否则广播信号有时候会导致录音失败，或者意外地接收到出租车等的频率。

② 它们会拾取人体消化的声音和衣服发出的沙沙声。人造纤维布料的衣服容易产生静电，声音就像小规模的打雷声。

③ 所录声音缺少声音透视感，话筒与说话人保持着恒定的距离，而且只会接收到极少的混响声音色彩，并将说话人在移动和远近关系改变时产生的感觉完全去除了。而这些被去除掉的琐碎声音在后期混音的时候必须补充上去。前期的方便，后期总会付出代价。

图1-26

其他的微型话筒都有各自不同的优势和劣势，但要录制背景安静、离每个说话人很近的录音，基本上没有其他类型的替代品。

3）录音杆

头顶话筒吊杆通常使用手持挑杆，或是可延长的吊杆

图1-27

（图1-27）。这一辅助工具有额外的优势，即可放置需要许多空间进行操作的较大且特殊的话筒设备。在低预算的微电影中，若没有复杂的辅助设备，难以将话筒举过头顶，则可以将话筒置于取景框下面而避免入画。

（2）录音要求

1）直接与反射的声音

在对话镜头中，录音技术人员的目的是得到干净的声音。这意味着对白要在靠近话筒的地方说出来，且处于最容易接收的收音轴线上。他们希望声音音色相对没有被回声影响，这些回声通过墙壁、天花板、地面反射出来，其他坚硬的表面，如桌子或者其他家具也可能造成这种状况。反射的声音在传播到话筒之前，就已经在周围的表面上反弹，最初的直接音源要通过很长的路径才能部分到达话筒，这会明显地降低原始声音的清晰度。但你可能不会意识到这一点，直到你要将不同位置话筒的录音剪辑到一起。对于从多个角度拍摄的对话场景而言，这些话筒位置的变化是不可避免的。在一个有回音的拍摄场景地，每一个话筒的位置可能有完全不同的听觉特性。这取决于反射声音的不同混合方式以及话筒与说话者不同的距离。一段对白的声音听起来本应该是一致而没有痕迹的，结果将不同话筒位置的录音剪辑在一起时，不同话筒位置的声音差别就会非常明显。

2）环境声和现场声音

环境声是场景地固有的声音，无论是内景还是外景。一座操场可能有一个来自某一特定方向的、远距离的公路交通声始终伴随。一个位于河畔的场景地，可能在400米之外有一座嗡嗡作响的电站。你录音的每间屋子，都有它自身的环境声，且只有在安静的

时候才能察觉到。这可能是荧光灯发出的微弱的嗡嗡声，或是临近办公室传来的低语，或是外面传来的鸟叫声、树叶的沙沙声。

现场音在任何一个拍摄布景中，无论是内景还是外景，拍摄完毕之前录音组总是需要录下一种氛围音。过程很简单，在某一布景拍摄的最后一场戏要收尾的时候，先不要让任何人离开，也不能动任何东西，演员们和工作组都一动不动。在两分钟内，录音人员将此时这种特殊的安静音录下来。这将会成为非常重要的填补音，用于填补对白空隙中的声音空白。可以通过复制这两分钟来创造出微电影需要的氛围音轨，要多少有多少。

3）阴影和多话筒系统

把话筒放到离演员足够近的地方，同时避免在镜头内投下阴影，这需要录音师、摄影师和导演共同合作。通常这种情况需要不止一个话筒，而且还要将它们的数据输入到混音器中。现场录音需要尽可能小心，因为每个话筒都会录下自身周围的环境音、音源的声音以及反射声音，这些不同的声音混合在一起将会带来一系列混乱的麻烦。如果可以的话，你应该将每个话筒的输入声录制到不同的频道中（用多频录音机），以保证这些录音不会互相干扰。

4）声源到话筒的距离

当演员在移动着进行表演时，录音师保持话筒离演员足够近，同时又能很好地完成拾音工作，这是一项难能可贵的技能。录音杆操作员的主要工作就是保持在所有的时间里设备都要在取景框之外，但同时要令话筒靠近每个说话者的最佳收音轴线。如果不能成功做到这些，那么就意味着音量会随着话筒与音源的距离增加而迅速减弱，而背景音则会保持不变。这样一来，目标音源和背景音的比率就会发生很大的变化。事后提高回放音量可以令音源音量提高，可以保持不同角度拍摄的镜头中音源音量一致，但是你会发现背景音的音量却随之在不同角度的镜头中起伏不定。

拍摄过程是要为摄影做优化的，录音过程必须处处适应摄影机的需要，保持话筒在摄影机视野之外。为了帮助录音部门，可以使演员在对话场景的调度中保持稳定，也可以通过创造性的场景装饰来隐藏话筒，比如饭厅桌子上的一株漂亮的盆栽植物藏住一个重要录音位置上的话筒。

5）布景内的声音

在拍摄期间，全体技术工作人员必须安静地待在固定的位置，摄影机不能发出机械噪声。震动可能会通过三脚架的支架传递到有共鸣效应的地板上，从而将噪音放大。要解决这个问题，可以在摄影机支撑设备下面铺上地毯。

此外还要注意，荧光灯容易发出嗡嗡声，钨丝灯也会有杂音；宠物在不合时宜的时间会躁动起来；录音电缆与电力地缆平行放置，可能会因电磁感应产生电干扰；附近的大型电机设备或电梯设备能够引起交流电磁场；最神秘的嗡嗡声，有时被证明是来自于楼上或楼下的某些事物。

（3）微电影现场录音的一般方法

现场拍摄的录音的最大课题是消除"噪声"和收取干净的"台词"，其手段就是尽可能把话筒靠近演员。首先，要把话筒与摄影机分离。

一般拍微电影收音，为了避开噪声，把台词录得更清晰，需把话筒放到一个所谓的

"鱼竿"前面，像钓鱼那样收取声音。如果演员走路，竿上的话筒与演员保持距离，跟踪声音，一根鱼竿决定着原始声音的好坏。如果室外有风还要用遮风罩套在话筒上。

有时演员之间距离太远，也许要两个鱼竿，一般情况下，导演不喜欢演员对话时两个声音叠在一起，要你一句、我一句。为了让观众听清楚台词，可以用转动鱼竿的方法移动收音。所以事先应该知道画面范围，寻找最有利的位置，把话筒尽可能地接近声源。

具体来说，首先要保证台词清晰度，如果现场只有一人收音，可以把录音功能放置在自动挡上，数码录音的声音动态范围比较宽，对于微电影而言问题不大。如果演员有发疯尖叫之类的台词，需让话筒离开一些。现场收音的要点是话筒的位置和鱼竿移动的窍门。其终极目标是台词清晰明朗，为后期声音处理提供优质原始素材。

在录音时，一定要谨慎地监听声音，确保声音质感。其实说是监听，还包括监视音量表，保证声音在–20dB以上晃动，这样就能确保录到优质素材。

数码录音机都有自动化功能，这是为了避免所录到的声音太大或太小。如果声音太小，AGC会自动加大；如果太大声，就会自动减低。但是需要注意，如果是一个激烈的讨论场景，导演需要中途鸦雀无声，自动化就会帮倒忙，放大环境噪声，这时应该将其改为手动控制。

1）话筒的位置和角度

调整话筒位置，在禁区外找到最有利的录音位置；调整话筒的指向角度，避开不需要录制的声音。

2）声音的监视与监听

声音监听在拍摄现场非常重要。无论收音位置怎样改变，音量、音质以及噪声等要素多么复杂，其实际录下的原始声音，必须严密监听和监视。

录音监听耳机和喇叭的音感有非常大的区别，戴不同的耳机得到的听感也会发生变化。耳机应该个人专用，尽量多熟悉现场声音和听觉之间的差异，同时，耳机电线应坚固结实，耐拉扯、耐撞击。另外，耳机音量应是可以调节的，听到的声音不足为信，其判断依据主要是音量表。

3）声音的连续性

在摄影现场，场景质感需要保持连续性，这个原则同样适用于录音。

画面的连续性同样重要。例如全景和特写组合镜头，如果全景有飞机的声音，特写飞机声音不能突然消失。

另外，为了保证音乐的完整性，拍完一个场景不要忘记收录一段现场"环境噪声"，就是现场特有的背景参考声音，以供该场景音质统一之用。

声音表现对微电影来说非常重要，为了保证电影的真实性，场景中能看到的动作，应对其发声给予考虑。原则上，需要保证一个场面的声音的相似性和连续性。

三、微电影拍摄技法

1.肩扛拍摄技法

随着如今传媒行业的蒸蒸日上，摄录设备也在朝着小型化、轻便化和一体化发展，加之运动肩架等减震装置的不断完善，在微电影拍摄中，通过拍摄者肩扛摄影机拍摄综

图1-28

合运动镜头的情况越来越普遍了（图1-28）。

1）肩扛式摄影机主要优点

① 人的视点：肩扛式摄影机使镜头的拍摄高度为正常人眼睛的高度。在这个视点上拍摄的画面是人们生活中最常见到的，看起来也是最为熟悉和亲切的。画面中景物的关系处在一个相对稳定的状态中，极少出现低视点或高视点画面中透视关系变形所表现的某些特性。

② 运动节奏的"人化"效果：通过拍摄者自身运动完成的运动镜头，其运动的速度是人物行进的速度，画面运动的起伏直接受人物步伐、步频等影响。观看这种画面使人强烈地感受到摄影机的存在——由于画面起伏变化使观众感到拍摄者运用摄影机在拍摄现场进行记录表现，于是屏幕又成为观众的眼睛，把观众带到了拍摄现场。肩扛式摄影机完成的影视画面具有浓郁的现场气氛，是表现人物主观镜头常用的拍摄方法。

③ 镜头调度的随意性：肩扛式摄影机拍摄使拍摄过程中各操作动作集于拍摄者一身，如机位运动、焦点调整、光圈转换、变焦距推拉、俯仰角度和拍摄方向等的变化均由拍摄者控制。肩扛式摄影机镜头调度自由、灵活，应变能力强，具有较大的随意性。

随着摄影机托架装置的进步和完善，肩扛式摄影机也能拍摄出非常平稳的画面，不论是以较快的速度行进，还是在较小的空间里的自由运动，变化角度、距离和方向都已成为一件不难做到的事情。当然，如果没有特殊的减震装置，仅靠摄影师控制，保证画面的清晰和稳定就是一件十分困难的事情了。

2）肩扛式摄影机使用方法

将摄影机放在肩上架稳，右手握紧手柄，操纵开关进行聚焦和变焦，左手轻扶遮光罩或寻像器罩，适时调整光圈和焦距。为确保机器的稳定，可将机器紧靠脸颊，肩托的位置可根据摄影者的体型做适当的调整，以适应脸部靠紧摄影机机身和眼部贴紧寻像器罩的需要。

肩扛执机时，两腿应叉开，重心要低，力求支撑的底部要大，这样才能使拍摄的画面相对稳定。当执机进行运动时，双膝应略弯曲，尽可能地以身体的运动代替步伐的移动，这样可减轻因走路而产生的垂直振动。拍摄时，为了使画面上的被摄对象看起来最为稳定，应优先考虑使用镜头的广角段，尽量改变机位而不要频繁使用长焦变焦。

3）肩扛式摄影机使用注意事项

① 肩扛式摄影机运行异常时，应立即停止使用，绝不允许将镜头长时间对准太阳或强光，否则会导致CCD或CMOS图像传感器的永久损坏。

② 使用和搬运过程中，应避免肩扛式摄影机强烈振动或冲击。

③ 在用肩扛式摄影机拍摄时，事先应做好拍摄准备工作，尽可能减少开机次数。

④ 肩扛式摄影机与其他设备连接使用时，确认连接无误后方可开机。摄影机在使用后要关闭电源，盖好镜头盖。

⑤ 注意尽可能远离磁场。在环境较差的地方尽量不要使用摄影机。

2.三脚架拍摄技法

作为一名摄影师，必须会熟练操作各种摄影机和摄影机的附属设备，三脚架的作用就是使拍摄的画面更加的稳，没有抖动，所以三脚架的作用相当重要。大到电影、电视剧、专题片、演播室的拍摄，小到人物访谈、晚会、会议、会展都要用到三脚架，可见三脚架的作用非同一般。到了拍摄场地后，要把三脚架架到合适的高度（图1-29）。

图1-29

1）三脚架拍摄的主要优点

① 增加画面的稳定性，将摄影机放置在三脚架上，能拍摄出极其稳定的画面。

② 摄影师在摄影时，不会像肩扛时那样辛苦，因而可以工作更长的时间，提升影视拍摄效率。

③ 摄影机固定在三脚架上后，摄影师能更专注地操作摄影机，不用担心画面的抖动，从而提升画面拍摄质量。

④ 三脚架云台可360°水平旋转，方便摄影师拍摄出稳定的摇镜头画面，同时云台也可以上下旋转，这样在拍摄仰拍和俯拍时也极其便利。

⑤ 三脚架固定后，能拍摄出更加稳定的视点，给观众一个站在固定位置观看的心理感受。

2）三脚架拍摄的使用方法

拍摄固定画面时，使用三脚架拍摄，要固定好三脚架，同时锁定水平和垂直锁，防止摄影机本身的重量引起摄影机运动。

拍摄运动画面时，松开水平和垂直锁，方便摄影师在拍摄时做水平和垂直方向上的微调，摄影师在操作时，可以先面向落幅，拍摄中，身体舒展时，就到了落幅位置，有利于摄影师拍摄时准确地停在落幅画面。

3）三脚架使用注意事项

① 先把手柄螺母打开，不然手柄螺母紧着，用力撑三脚架容易把手柄折断。手柄放多高因个人习惯而定。

② 在升的过程中，脚要踩着底带，脚踩的位置应该是底带中央到底带与脚架连接点15～25cm处，一般新手脚易踩底带的中央，然而中央是底带三个组成翅的交叉处，中央有连接环，连接环处最细，也最容易折断。

③ 脚架升起来以后，就要往上装托板了。它的作用就是把摄影机固定在三脚架上。装托板也有需要注意的地方，若上一次往下摘摄影机的时候，用力不合适，容易把卡摄影机的小卡头放在中央位置，这样的话，下次再往脚架上挂摄影机，就是用再大的力气也安不上去，所以小卡头应该拉到卡扣的边缘。

④ 调阻尼，根据摄影机的轻重和个人习惯而定。阻尼有两个，一个是控制左右摇的，一个是控制上下摇的。这两个阻尼各有四个挡，挡数越大阻力越大，一般挡数调在"3"的位置或者"4"的位置。

⑤ 最后就是调水平。摄影师的工作环境比较复杂，地点不固定，所以云台上设计了水平仪。它是一个小圆形的容器，里面有液体，液体又不装满，所以就有一个小气泡，

把气泡调到中央的位置，脚架就调水平了。脚架架好后用眼看要大致水平。若三脚架本身歪，挂上摄影机以后，加上摄影机的重量，三脚架容易向低的一面倒，这就犯大错误了。

3.轨道拍摄技法

在影视作品拍摄时，想拍出更加流畅的运动效果、范围更大的流畅画面，轨道车是常用的设备，利用轨道车可以拍出空间感十足的优质画面。电影从工业化的那一天开始，就有了轨道车的应用，现在轨道车的技术已经相当成熟（图1-30）。

图1-30

1）轨道车拍摄使用方法

① 地基的选择。地基选择很重要，一定要坚实平稳，但往往拍摄地点的地况很复杂，坑洼不平、松软泥泞都是不可避免的，在这种情况下，我们可以参考水平尺，在轨道底下塞进若干木楔子调整水平情况。如果地面起伏非常明显，或者需要穿过门槛的拍摄，我们就需要用砖头或者利用现场的木箱等结实物体作为基础，然后再架设轨道，最后同样用木楔子找平即可。

② 接头紧密。轨道与轨道之间的接头一定要连接紧密，绝不可以让轨道的接头吃力，那样既影响使用，又影响轨道的寿命。

③ 架子平稳。三脚架与轨道车之间一定要平稳，最好用"打捆器"拉紧，如果是立柱式的轨道车，立柱与车体一定要锁紧。

2）轨道车拍摄注意事项

① 拍前沟通：拍摄之前导演、摄影师与摄影助理一定要详细地沟通交流，要在技术允许的情况下尽可能满足剧情或艺术的要求；另外，也好在拍摄当中掌握运动的位置和节奏。

② 把握速度：速度既要均匀，还要与剧情吻合，很多摄影助理只顾车推得有多么平稳，但忽略了速度与剧情的配合；另外，还要注意画面比例对速度的影响，4：3和16：9的画面比例以同样的速度拍摄，画面的速度感觉是不一样的。

③ 起步停车：快速的启动与停止会有很大的惯性，画面会出现抖动，即使用打捆器拉得很紧也会出现抖动，所以要尽量避免速度的急剧变化。

④ 安全行驶：要时刻注意轨道车的行驶距离，避免轨道车在轨道的尽头冲出轨道，我们可以在预先走位的时候往轨道上面贴上标记点作为辅助位置参考。标记点也可以配

合剧情的需要作为移动位置点或者速度变化点。

⑤ 画面稳定：再平稳的运动也会有察觉不出的颤动，这在广角和中焦镜头拍摄时是没有问题的，但长焦镜头拍摄肯定会出现画面的颤动，这是无法避免的，而且长焦镜头会夸大这种颤动，就好像用天文望远镜找星星一样，这边一点轻微的颤动，那边早已偏移多少万公里了，所以尽可能地不使用长焦镜头在轨道车上进行拍摄；另外，也要避免摄影助理与工作人员在拍摄过程中踩踏轨道，否则会影响画面的效果。

图1-31

4.滑轨拍摄技法

滑轨的种类较多，有手动的、电动的和多轴控制的等，在微电影拍摄时，滑轨可以为摄影师带来更丰富的拍摄效果（图1-31）。

1）滑轨拍摄使用方法

① 固定滑轨，安装在三脚架上或放在水平的平面上，在滑轨上安装相机云台。

② 水平滑动拍摄，这是滑轨最基本的拍摄应用，可以拍摄出水平滑动效果。

③ 推拉拍摄，调整滑轨角度，可以拍摄推拉效果。在拍摄推拉镜头时，要注意运动过程中的对焦，保证焦点准确。

④ 倾斜拍摄，将滑轨固定在三脚架上，旋转三脚架云台，使滑轨处于倾斜状态，可以拍摄出倾斜效果。

⑤ 升降拍摄，将滑轨垂直于地面并固定在三脚架上，就可以在垂直方向上运动摄影机，拍摄升降运动效果。

⑥ 摇臂拍摄，将摄影机固定在滑轨一端，通过旋转三脚架云台，可以得到小摇臂效果的画面。

2）滑轨使用注意事项

① 安装在三脚架上时，要将滑轨固定在三脚架云台上，不能出现松动。

② 滑轨上安装摄影机云台，要选择方便操作的视频拍摄云台，不能为方便选择照相机云台，照相机云台不利于视频拍摄。

③ 使用滑轨时，摄影机的重量不能太重，否则容易损坏滑轨。

④ 每次使用前，要清理滑轨，如果有颗粒状灰尘，容易损伤滑轨，导致滑轨不够光滑，影响拍摄时的流畅度。

5.无人机拍摄技法

1）无人机拍摄使用方法

① 直飞。直飞是最简单常用的航拍方法，拍摄诸如海岸线、公路、城市、街景都是不错的选择。通常飞行器在一定高度固定好镜头的角度，然后保持直线飞行就行了。

② 后退倒飞。后退倒飞其实就是直飞的倒飞手法，因为是倒飞的原因，前景是不断地出现在观众面前，如果有多层次镜头，航拍镜头倒飞堪称绝佳选择。

③ 飞越。飞越是个航拍进阶的技巧也是个常用的拍摄手法。大体可分为两种，第一种，直飞逐步拉升飞越，飞行器以较低高度直飞，镜头固定角度，接近目标主体过程中

逐步拉升飞行器高度，并紧贴目标上空飞越；第二种，直飞逐步拉升飞越后俯视，这个技巧比上一个技巧多了一个镜头动作，操作难度也提升些。

④ 抬头。抬头是在飞行过程中逐渐调整摄像角度，从受局限的俯视过渡到开阔的视角。在水面和草地上飞是常见的画面，这个画面开始的时候，俯视水面和地面，然后逐步镜头抬起，以一种未知的受限的视觉，过渡到壮阔的前景展现在眼前，也是一种让人豁然开朗的感觉，抬头时飞行方向也可以多变，可以原地悬停，可以向前直飞，也可以倒飞等等，航拍镜头语言就更加丰富。

⑤ 拉升下降。升降也是常用的航拍镜头语言，视野从低空到高空，或者从高空到低空。可以分为常规升降和俯视升降，常规升降镜头向前，镜头也可以向下，飞行器垂直的拉升或者下降高度，用得比较多的是拉升的镜头，比如俯视拉升。俯视拉升是镜头完全垂直向下，这个视角从天空俯瞰地上的万物，别有一番感觉。俯视拉升随高度的增加，视野从局部迅速扩张至全景，突显以小见大的画面效果，俯视下降则反之。如果在俯视拉升时加上旋转，边旋转边拉升，可以使画面更吸引人。

⑥ 侧飞。侧飞也就是侧向飞行，斜线飞行，从目标一侧飞向另外一侧。一般飞行器如果靠近目标的话画面遮挡会比较多，侧飞过目标画面渐渐移开前景出现背景，这是常见的拍摄手法，离目标较远，画面张力会稍弱些，也常用于追踪物体的拍摄。

⑦ 旋转和环绕。旋转是以飞行器自身为旋转，用以呈现俯摄四周的环境。环绕俗称"刷锅"，是以目标为中心，飞行器围着它转，对于孤立的目标最适合用这招了。需要注意：进行旋转和环绕这两个动作时，操纵飞行器要控制速度，匀速绕圈，画面才会优美动人。

2）无人机航拍注意事项

① 不能在禁飞区飞行；

② 可见度低不飞行；

③ 尽量不要在人员密集区拍摄；

④ 提前在手机上下载好DJIGO软件；

⑤ 注意不要碰撞到障碍物；

⑥ 不要超出可控制距离；

⑦ 注意电量警报，低电量时手动操作返航。

6.其他辅助拍摄设备

1）斯坦尼康拍摄技法

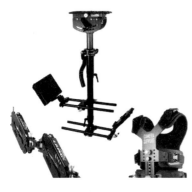

图1-32

在专业的电影和电视节目中，观众看到的许多长时间移动手持拍摄的镜头往往没有摇晃和抖动的痕迹。摄影师之所以能够实现如此出色的拍摄效果，要归功于一种叫作斯坦尼康的设备（图1-32）。斯坦尼康平衡组件实际上是一个固定相机设备的组件，使用时，摄影师通过转动和摆动平衡杆移动相机。平衡杆是平衡组件的中间件，它将相机的各个零件组装在一起。

2）大疆如影

大疆如影是为专业或影视级摄影师定制开发的一款三轴手持云台系统，提供了稳定流畅的影像画质，可满足日常拍摄和影视制作需求（图1-33）。有了它，摄影师能随时随地拍摄出高精度的稳定画面。即使安装到飞行平台上，在高速飞行状态下，也可以实现准确控制。此外，其量身定做的高速处理器、高精度传感器和先进的工业级控制算法，将"如影"的控制精度控制在了0.02°范围内。响应速度快慢可调，拍摄角度动静结合。

图1-33

四、微电影画面构图技巧

所谓微电影构图，主要是指微电影画面中物体的布局与构成方式。虽然微电影是一种"活动影像"，它的画面时刻都处于运动中，但在时间的流程中，如何通过每一帧画面中各部分的布局和安排，来达到视觉上的愉悦感并传达出创作意图，则是每个导演都要斟酌的艺术问题。

1.画面构图的审美要求

在微电影拍摄中，画面的构图贯穿于整个过程的始终。摄影师时时刻刻都要选择提炼、精心布局各种造型，突出主要的方面，强调主体本质的东西，从而明确而动人地表达主题思想。所以当所拍摄的主题确定之后，摄影师的主要任务就是寻找和安排最能体现主题思想的画面构图形式。

（1）变化运动性

在微电影拍摄中，一方面，光线、色彩、线条、影调等造型因素在拍摄过程中会出现各种变化；另一方面，被摄对象总是要处于一种运动状态中，而摄影机又总是要随着被摄对象的运动而运动，这些都改变着被摄主要对象在画面中的位置、被摄主要对象与其他拍摄对象的配置关系，改变着被摄对象的情绪和心理，改变着画面的情节重点和画面的气氛，也改变着画面构图的结构和画面中的空间透视关系，形成了一种多维性；这就要求摄影师能够时刻注意这些变化和运动，并注重培养在变化运动中随机取材、随机构图的能力。

（2）多点固定性

在微电影拍摄中，摄影机随着被摄对象的运动而运动，形成了在拍摄过程中不断变化的方位、角度、景别等，也就造成了多视点、多角度、多方位地表现被摄对象的形式。不过摄影师也应该十分清楚，这些多角度都是在一个固定框架中表现出来的，而且框架的长宽比例目前大多数是16：9，这就要求摄影师注重培养以固定框架多视点、多角度、多方位地展现被摄对象的能力。

（3）简洁明确性

微电影画面是时空的结合，在呈现一定空间形态的同时，也具有时间特性。影视画面所负载的内容的繁简、所传递的信息的多少、所表达的含义的深浅等，在很大程度上

取决于微电影画面的时间长度，这个时间长度对于观众而言就是欣赏的时间限度。也就是说，观众在特定的时间限度内接收微电影画面所表现的内容。所以，微电影拍摄构图要注重简捷、明确，让观众首先能够一目了然，看得明白画面所表现的内容，然后在此基础上再有意识地引导观众去思考感受，这就要求摄影师注重培养选择提炼、去繁就简的能力。

（4）整体一次性

在微电影拍摄中，要表现某一主题思想需要两个以上甚至是几十个画面镜头完成，一幅微电影画面所表达的内容往往是上一幅画面的延续，或是向下一幅画面发展，也就是说每一幅画面都发挥着承前启后的作用。因此，要求一系列的微电影画面组接起来后前后构图要连贯合理，形成一个整体。这个整体完成了叙事、表意、传情的任务，而且组成这个整体的个体画面的构图结构一般都是在拍摄现场一次完成的，不能在后期裁减、修饰。这就要求摄影师注意培养整体意识和构图一次到位的能力。

2.画面构图的基本造型要素

影视是通过具体直观的画面形象来表现内容、传递信息和反映主题的，这些形象来源于自然世界和现实生活，需要摄影师根据所反映的内容和主题采取相应的艺术手法加以创造性的发现和拍摄。怎样才能从镜头中记录下源于生活而又高于生活的生动、新颖、感人的影视画面，怎样运用摄影的技术优势和表现特长去获取既有独特形式又能表现主题的影视画面，是值得认真思索的课题。其中很重要的一条就是必须具备画面思维和造型意识，在熟练地掌握摄影造型元素的基础上推陈出新，求取符合影视造型特点和艺术要求的影视画面。

影视画面的表现元素是多种多样的。通常情况下，我们认为，影视画面的基本造型要素主要包括影视画面景别、拍摄角度、拍摄方向，它们统一运用、共同组构，从而形成影视画面的特定语汇，构架和完善了影视画面自身系统的规律性和艺术性。只有真正认识并正确运用三个基本造型要素，才能完成符合影视艺术特色和要求的画面造型表现。

需要特别指出的是，影视摄影的三个基本造型要素是一个有机的、统一的整体，在画面造型的创作过程中，共同完成画面构图、内容表达和信息传播的任务。

（1）景别

是指被摄主体和画面形象在影视屏幕框架结构中所呈现出的大小和范围。决定一个画面景别大小的因素有两个方面：一是摄影机和被摄体之间的实际距离，二是摄影机所使用镜头的焦距长短。一方面，在拍摄角度不变的前提下，拍摄距离的改变可使画面形象的大小产生改变，距离缩近则图像变大、景别变小，距离拉远则图像缩小、景别变大。另一方面，在摄影机与被摄主体之间距离不变情况下，变换摄影机镜头焦距也可以实现画面景别的变化，通常是镜头焦距越长，画面景别越小；镜头焦距越短，画面景别越大。这种由画面上景物大小的变化所引起的不同取景范围即构成影视景别的变化。

不同景别可在同一角度、同一焦距下以与被摄体的不同距离拍得，也可以用同一角度、同一距离上的不同焦距的镜头（或变焦距镜头）来拍摄而成。景别不同，表现内容和功用均不相同。

1）影视景别的作用

① 景别的变化带来的是视点的变化，它能通过画面造型达到满足观众从不同视距、

不同视角全面观看被摄体的心理要求。

② 景别的变化是实现造型意图、形成节奏变化的因素之一，在影视画面的造型表现和画面镜头中，不同景别体现出不同的造型意图，不同景别之间的组接则形成了视觉节奏的变化。观众不仅在画面时空和视距的变化中感受到了摄影师的画面思维，而且也在景别跳度、视点跳度的大小和缓急中具体地感受到整个影视片或影视节目的节奏变化。

③ 景别的变化使画面被摄主体的范围变化具有更加明确的拍摄方向性，从而形成画面内容表达、主题诉求和信息传递的不同侧重和各自意蕴。

不同景别的画面包括不同的表现时空和内容。实际上，是摄影师在不断地规范和限制着被摄主体的被认识范围，决定观众视觉接受画面信息的取舍藏露，由此引导观众去注意和观看被摄主体的不同方面，使画面对事物的表现和叙述有了层次、重点和顺序。

2）景别的分类

① 远景。远景是影视景别中视距最远、表现空间范围最大的一种景别。如果以成年人为尺度，由于人在画面中所占面积很小，基本上呈现为一个点状体，而远景视野深远、宽阔，能够表现地理环境、自然风貌和开阔的场景和场面（图1-34）。

远景画面注重对景物和事件的宏观表现，力求在一个画面内尽可能多地提供景物和事件的空间、规模、气势、场面等方面的整体视觉信息，讲究"远取其势"。在影视片中常以远景镜头作为开篇或结尾画面，或作为过渡镜头。

大远景和远景的画面构图一般不用前景，而注重通过深远的景物和开阔的视野将观众的视线引向远方，体现在文字表述上其意可理解为"远眺""眺望"等。拍摄远景时，要注意调动多种手段来表现空间深度和立体效果。所以，远景拍摄尽量不用顺光，而选择侧光或侧逆光以形成画面层次，显示空气透视效果，并注意画面远处的景物线条透视和影调明暗，避免画面像平板一块，单调乏味。摄影师处理远景画面时删繁就简，目的性要强，同时画面时间长度要足够充分，拍摄时摄影机的运动也不宜太快。

图1-34

② 全景。全景主要用来表现被摄对象的全貌或被摄人体的全身，同时保留一定范围的环境和活动空间。全景画面与远景相比，有明显的内容中心和结构主体，重视特定范围内某一具体对象的视觉轮廓形状和视觉中心地位（图1-35）。

图1-35

同时，全景画面能够完整地表现人物的形体动作，可以通过对人物形体动作的表现来反映人物内心情感和心理状态，可以通过特定环境和特定场景表现特定人物。人是影视艺术表现的中心，完整地表现人物的形体动作即人物性格、情绪和心理活动的外化形式是全景画面的功用之一。

全景将被摄主体人物及其所处的环境空间在一个画面中同时进行表现，可以通过典型环境和特定场景表现特定的人物。环境对人物是有说明、解释、烘托、陪衬的作用。全景画面还具有某种"定位"作用，即确定被摄人物或物体在实际空间中方位的作用。

一般说来，全景画面是集纳构图造型元素最多的景别，因此拍摄时应注意各元素之间的调配关系，以防喧宾夺主。全景往往是一个场面中的总角度，制约着该场面镜头切换中的光线、影调、人物运动及位置。此外，该场景其他小景别画面的色调和影调应以全景画面为基础，并注意所有画面总体光效的一致和轴线关系的一致。

③ 中景。中景指表现成年人膝盖以上部分或场景局部的画面。较之全景而言，中景画面中人物整体形象和环境空间降至次要位置，它更重视具体动作和情节。中景使观众看到人物膝部以上的形体动作和情绪交流，有利于交代人与人、人与物之间的关系（图1-36）。中景画面中人物的视线、人物的动作线、人和人及人与物之间的关系线等，都反映出较强的画面结构线和人物交流区域。

图1-36

中景画面对于人的手臂活动可以实现一种较完美的表现。作为人物上半身动势最为活跃和明显的手臂活动，中景画面可以将其完整而突出地呈现出来。中景使被摄体外沿轮廓局部出画，分切、破坏了该物体完整形态，而其内部结构线则相对清晰起来，成为画面结构的主要线条。比如表现一棵参天巨树，当画面以全景推向中景，树木的外形逐渐被"排挤"出画外，树木内部那苍劲挺秀的枝干则逐渐成为富有力度和变化的结构主线。可见，中景画面削弱了外沿轮廓线的表现因素，加强和突出了物体内部结构线的表现因素。

在有情节的场景中，中景画面常被作为叙事性的描写。因为中景既给人物以形体动作和情绪交流的活动空间，又不与周围气氛、环境脱节，可以揭示人物的情绪、身份、相互关系及动作和目的。

在拍摄中景画面时，必须注意抓取具有本质特征的现象、表情和动作，使人物和镜头富于变化。特别是当所表现的人物上半身或人物之间情绪的交流、联系处于运动状态中时，这种情节中心点的不断转换要求画面构图随其变化而变化，但要始终将情节的中心点处理在画面的结构中心位置。这就对摄影师提出了更高的要求，不仅要求对中景画面所表现的基本空间有一个准确的把握，而且还必须能够随时审视被摄人物的动作变化和情节中心点的变化，把握好这些无形的线条所组成的结构关系。当中景画面的拍摄对象是物体时，就需要摄影师把握住物体内部最富表现力的结构线。如何用画面表现出一个最能反映物体总体特征的局部，对摄影师来说就不仅是影视画面构图能力的问题，更

重要的是对生活、对事物观察和认识能力的问题。

④ 近景。近景指表现成年人胸部以上部分或物体局部的画面。与中景相比，近景画面表现的空间范围进一步缩小，画面内容更趋单一，环境和背景的作用进一步降低，吸引观众注意力的是画面中占主导地位的人物形象或被摄主体。近景常被用来细致地表现人物的面部神态和情绪，因此，近景是将人物或被摄主体推向观众眼前的一种景别（图1-37）。

图1-37

人物处于近景画面时，眼睛成为重要的形象元素，因此影视拍摄中对主要演员的近景镜头一般给以眼神光处理。近景画面中被摄人物面部肌肉的颤动、目光的流转、眉毛的挑跋等都能给观众留下深刻的印象，人物内心波动所反映到脸上的微妙变化已无任何藏隐之处，不仅人眼成为心灵之窗最传神的地方，而且观众与被摄人物之间的心理距离也缩小了，人物的表情变化给观众的视觉刺激远大于大景别画面。所以，我们说近景是表现人物面部神态和情绪、刻画人物性格的主要景别。近景画面拉近了被摄人物与观众的距离，容易产生一种交流感。用视觉交流带动观众与被摄人物的交流，并缩小与画中人的心理距离是影视画面吸引观众并将观众带进特定情节或现场的一种有效手段。

近景画面由于其画面空间的近距离和画面范围的指向性，可以被充分利用来表现人物或物体富有意义的局部。观众在影视画面的有限空间中通过大景别画面看不清楚的局部动作和细节，能够在近景画面中得到视觉满足。

⑤ 特写。特写指表现成年人肩部以上的头像或某些被摄对象细部的画面。特写画面的画框较近景进一步接近被摄体，常用来从细微之处揭示被摄对象的内部特征及本质内容。特写画面内容单一，可起到放大形象、强化内容、突出细节等作用，会给观众带来一种预期和探索用意的意味（图1-38）。

图1-38

特写画面通过描绘事物最有价值的细部，排除一切多余形象，从而强化了观众对所表现的形象的认识，并达到透视事物深层内涵、揭示事物本质的目的。比如一只握成拳头的手以充满画面的形式出现在影视屏幕上时，它已不是一只简单的手，而似乎象征着一种力量，或寓意着某种权力、代表了某个方面、反映出某种情绪等。在造型上特写画面内的形象呈现出一种突破画框向外扩张的趋势，仿佛将画内情绪向画外推出，从而创造了视觉张力。

特写画面在表现人物面部时，提示出人物复杂多样的心灵世界，并通过其面部表情和眼神变化形成一种区别于戏剧舞台的影视场面调度。人物面部表情和眼神变化所反映出的思想活动和意念，在表现某些特殊场面时有着无限的可能性，并形成影视语言的一

个戏剧因素。比如说，眨一下眼睛，暗示某个事件将要发生；皱了皱眉头，代表意外情况的出现；等等。与之相关，由于特写分割了被摄体与周围环境的空间联系，常被用于作转场镜头。利用特写画面空间表现的不确定性和空间方位表现的不明确性，在场景转换时，将镜头画幅由特写打开至新场景，观众不会觉得突然和跳跃。

特写画面在准确地表现被摄体的质感、形体颜色等方面也很重要。与远景注重"量"的表现相比，特写更讲究物体"质"的表现。特写画面表现景物时，可把近距离才能看清的极微小的世界放大呈现出来；表现物体时，可将其全部细节展示于观众面前，让人不得不仔细去看。而表现好物体的质感，可以调动观众的触觉经验，加强画面的感染力。就拿人的皮肤来说，老人与孩子、男人与女人、体力劳动者与脑力劳动者等，他们之间的皮肤质感并不相同，不同质感的皮肤是对人物年龄、性别、职业的一种形象、外化的表现。因而有人称特写是表现皮肤的景别，更确切地说，特写是表现质地的景别。

总之，特写画面在影视节目中如同诗歌中的"诗眼"、音乐中的"重音符"、语言文字中的"惊叹号"，由于其空间关系的独立性，可以很自然地成为画面语言连接的纽带和重心，是影视创作需着重注意、着力表现的一个景别。

（2）拍摄角度

拍摄角度包括垂直平面角度（拍摄高度）和水平平面角度（拍摄方向）两个要素。

摄像者对拍摄角度的选择，实际上就是对影视画面的选择和确定。拍摄角度的不同，直接决定了画面上形象主体的轮廓和线形构架，决定了画面的光影结构、位置关系和感情倾向。可以说，摄影师在拍摄角度的选择中融入了对画面形式的创造和想象，融入了对画面形象的情感和立意。

1）拍摄高度

拍摄高度是指摄影机镜头与被摄主体在垂直平面上的相对位置或者说相对高度。这种高度的相对变化形成了三种不同的情况，当摄影机镜头与被摄主体高度持平时，称为平角或平摄；当摄影机高于被摄主体向下拍摄时，称为俯角或俯摄；当镜头低于被摄对象向上拍摄时，称为仰角或仰摄。

这三种拍摄高度具有各自不同的造型效果和感情色彩。

① 平角（平摄）。平角拍摄时由于镜头与被摄对象在同一水平线上，其视觉效果与日常生活中人们观察事物的正常情况相似，被摄对象不易变形，使人感到平等、客观、公正、冷静、亲切（图1-39）。

平角拍摄的不偏不倚，使得画面结构稳固、安定，形象主体平凡、和谐。当平角拍摄与移动摄像结合运用时，会使观众产生一种身临其境的感觉。

② 俯角（俯摄）。俯角拍摄会产生一种自上往下、由高向低的

图1-39

俯视效果。这时摄影机镜头高于被摄主体视平线（图1-40）。

俯角拍摄使画面中地平线上升至画面上端或从上端出画，使地平面上的景物平展开来，有利于表现地平面景物的层次、数量、地理位置以及盛大的场面，给人以深远辽阔的感受。一般来说，俯角拍摄具有如实交代环境位置、数量分布、远近距离的特点，画面往往严谨、实在。

由于俯摄人物时对象显得渺小、低矮，画面往往带有贬低、蔑视的意味。此时画面形象仿佛受到压抑，其视觉重量感较正常时小。

③ 仰角（仰摄）。仰角拍摄是摄影机低于被摄主体的视平线向上进行的拍摄。仰角拍摄由于镜头低于对象，会产生从下往上、由低向高的仰视效果（图1-41）。

仰角拍摄使地平线处于画面下端，或从下端出画，常出现以天空，或某种特定物体为背景的画面，可以净化背景，达到突出主体的目的。

图1-40

图1-41

仰角拍摄使画面前景突显，背景相对压缩，当用广角镜头拍摄时，画面会表现出强烈的透视效果。

仰角拍摄跳跃、腾空等动作时，能够夸张跳跃高度和腾空动作，具有很强的视觉冲击力。比如用仰角拍摄跳高运动员腾跃过杆的动作，给观众的画面感受要比生活中的实际感受强烈得多。

仰摄画面中形象主体显得高大挺拔，具有权威性，视觉重量感比正常平视要大。因此画面带有赞颂、敬仰、自豪、骄傲等感情色彩，常被用来表现崇高、庄严、伟大的气概和情绪。

2）拍摄方向

拍摄方向是指摄影机镜头与被摄主体，在同一水平面上一周即360°的相对位置，即通常所说的正面、背面或侧面。拍摄方向发生变化，影视画面中的形象特征和意境等也会随之发生明显的改变。

① 正面方向拍摄。正面方向拍摄时，摄影机镜头在被摄主体的正前方进行拍摄（图1-42）。

正面方向拍摄有利于表现被摄对象的正面

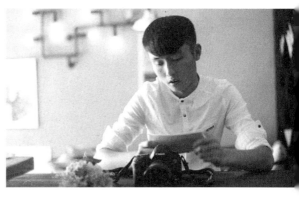

图1-42

特征，容易显示出庄重稳定、严肃静穆的气氛。正面拍摄有利于表现被摄对象的横向线条，但如果主体在画框内占的面积过大，那么与画框的水平边框平行的横线条就容易封锁观众视线，导致无法向纵深方向透视，使画面显得缺乏立体感和空间感。

正面方向拍摄人物时，可以看到人物完整的脸部特征和表情动作，如用平角度和近景景别，有利于画面人物与观众面对面地交流，易使观众产生参与感和亲切感。一般来说，各类节目的主持人，或被采访对象在屏幕上出现时都采用这个拍摄角度。

② 侧面方向拍摄。侧面方向分为正侧面方向与斜侧面方向两种情况。

正侧面方向拍摄，是指摄影机镜头在与被摄主体正面方向成90°角的位置上进行拍摄，即通常所说的正左方和正右方。正侧面方向拍摄，有利于表现被摄物体的运动姿态，及富有变化的外沿轮廓线条（图1-43）。通常人物和其他运动物体在运动中，侧面线条变化最为丰富和多样，最能反映其运动特点。

图1-43

正侧面方向拍摄人与人之间的对话和交流时，如若想在画面上显示双方的神情、彼此的位置，正侧角度常常能够照顾周全，不致顾此失彼。如在拍摄会谈、会见等双方有对话交流的内容时，常常采用这个角度，多方兼顾，平等对待。

正侧面角度的不足同样是不利于展示立体空间。

斜侧面方向拍摄是指摄影机在被摄对象正面、背面和正侧面以外的任意一个水平方向进行拍摄。通常所说的右前方、左前方及右后方、左后方拍摄，统称为斜侧方向拍摄。虽然这些方向的斜侧程度不同，但却具有共同的特点。

图1-44

斜侧面方向能使被摄体本身的横线，在画面上变为与边框相交的斜线，物体产生明显的形体透视变化，使画面活泼生动，有较强的纵深感和立体感，有利于表现物体的立体形态和空间深度（图1-44）。

斜侧方向既利于安排主体和陪体，又有利于调度和取景，因此是拍摄方向中运用最多的一种。

③ 背面方向拍摄。背面方向拍摄是在被摄对象的背后，即正后方进行拍摄（图1-45）。

背面方向拍摄使画面所表现的视向与被摄对象的视向一致，使观众产生可与被摄对象有同一视线的主观效果。如果是拍人物，那么被摄人物

图1-45

所看到的空间和景物也是观众所看到的空间和景物，给观众以强烈的主观参与感。许多新闻摄像记者采用这个角度表现追踪式采访，具有很强的现场纪实效果。

背面方向拍摄人物，观众不能直接看到画面中所拍人物的面部表情，具有一种不确定性，带有一定的悬念，处理得当能够调动观众的想象，引起观众更大的好奇心和更直接的兴趣。在背面方向拍摄人物，人物面部表情退居其次，而人物的姿态动作可以表现人物的心理活动，成为主要的形象语言。

通常，在拍摄时一般总要先选择拍摄方向，确定了方向再选择拍摄高度。对某一具体被摄对象来说，将拍摄方向、拍摄高度（即垂直角度和水平角度）与视距变化带来的景别变化三者结合起来，三者的不同组合将会产生一系列不同视角，形成一系列不相同的画面形象。对视角的选择，反映了摄影师的基本素质和造型能力。

总而言之，摄影师画面造型的新颖很大程度上取决于拍摄角度的独特。摄影师应该努力开掘新颖独特的拍摄角度，并要掌握一点视觉心理学的知识，不断给观众拍摄出新、奇、特的影视画面，创作出与现实世界同样绚丽多姿的"荧屏世界"。

3.画面构图的一般规律

（1）基本原则

这些基本的原则适用任何形式的视觉设计，无论是电影、摄影、油画或素描。这些原则互相作用，形成多种多样的组合，为画面元素增加景深、动感和视觉感染力。

① 整体性。整体性原则是指视觉的结构必须整体、独立和完整。即使在故意使用混乱或无组织的构图中，这一原则仍然适用。

② 平衡。视觉平衡（或不平衡）是构图中的一个重要部分。构图中的每个视觉元素都有其视觉比重，它们能够组成平衡或不平衡的构图。一个物体的视觉比重主要是由它的大小决定的，但也受到其他因素的影响，例如它在画面中的位置、颜色、移动和本身的属性。

③ 视觉张力。平衡或不平衡的视觉元素之间的相互影响，以及它们在画面中的位置，都能够产生视觉张力，这在任何构图中至关重要，能够避免画面过于呆板。

④ 节奏。节奏是指视觉元素的重复和近似重复，它能够产生构图的形式感。节奏在视觉领域扮演了重要的角色，其影响有时非常微妙。

⑤ 比例。经典希腊哲学中的概念是，数学是控制宇宙的力量，它在视觉上表示为黄金分割比例。黄金分割是一种决定比例和大小关系的常用方法。

⑥ 对比。我们通过某件事物相反的东西来理解其本身。对比是以明暗值来评价的，影响因素包括画面中物体的颜色、质感和光线。在表现景深和空间联系时，对比是一个重要的视觉元素，当然它也能传递大量的情绪和叙事元素。

⑦ 质感。质感建立在我们对现实事物和文化因素的经验上，它能给我们感知上的线索。质感是事物本身的一种属性，但经常需要灯光来突显，也可以通过改变光线增加物体的视觉质感。

⑧ 指向性。视觉原则根本之一就是指向性。除了少数特例之外，所有事物都具有指向性。这种指向性是视觉比重的关键元素，它将决定事物如何在视觉层面发挥作用，以及如何影响其他的视觉元素。任何不对称的东西都具有指向性。

（2）三维空间

在任何形式的摄影中，我们都是将三维的世界投影到二维的画面中。导演和拍摄工作中的很大一部分就是要在二维的图像上创造三维的世界。这需要各种各样的技术和方法，并非都是属于设计领域，我们还需要考虑镜头、演员站位、灯光和摄影机走位。

当然，有些时候我们想要画面更加扁平，例如模仿卡通动画的扁平空间效果。这种情况下，同样的设计原则仍然适用，它们只是通过不同的风格创造视觉效果。许多视觉效果有助于加强景深和立体的错觉。在大多数情况下，它们和观众眼、脑的互动联系起来，令观众产生空间感，但有些也和文化、历史有关，电影观众们都从以前观影中学到了很多经验。

当我们要建立场景的景深和三维空间时，有很多方法可以创造这种错觉。从剪辑的角度看来，从不同角度拍摄场景是非常有用的，完全从一个角度拍摄一个场景会造成一种扁平空间的效果。能够产生视觉景深的元素包括如下几点。

① 重叠。重叠很明显能够建立前景与背景的联系，如果某样东西在另一样东西"之前"，它就离观众更近。

② 相对尺寸。虽然人眼可以被欺骗，但人眼看到的物体相对大小是反映景深的重要线索。相对尺寸是许多视觉错觉的组成元素之一，也是我们操纵观众对主体的感知时，所需的一个关键组成元素。我们可以用它来让观众的注意力集中在更重要的东西上。若要操纵事物在画面中的相对尺寸，我们有很多方法可以做到，比如利用物体摆位或使用不同的镜头。

③ 垂直位置。重力是视觉结构的一个因素，物品的相对垂直位置是景深的一个线索。这在亚洲艺术中尤其重要，因为这种传统艺术并不像西方艺术那样依赖线性透视。

④ 水平位置。人眼观察事物时，习惯上会从左边往右边看，这大多是由于文化因素。这在人的视觉比重上形成了一种顺序效应。所以人眼观察画面的方式、感知事物的顺序，以及构图的变化是至关重要的，这关系到画面中演员的站位。

⑤ 线性透视。线性透视是文艺复兴时期艺术家布鲁内莱斯基的发明，在录像摄影中，你并不一定需要知道线性透视的原则，但了解其在视觉结构中的重要性是非常重要的。

⑥ 前缩透视。前缩透视是人眼光学的一种现象。由于距眼睛较近的物体看上比较远的物体更大，当一个物体的一部分距离眼睛比它的其他部分要近时，视觉上的扭曲会给我们景深和尺寸的暗示。

⑦ 明暗对比。意大利语中，光与影，明暗对比，或者称光与影的渐变，建立起人们对景深的感知并创造出视觉焦点。我们的主要任务之一就是与灯光打交道，所以明暗对比是我们工作中的重要考量之一。

⑧ 大气透视。大气透视（有时也叫作空气透视）是一种完全"真实"的特殊现象。这个名词是由里昂纳多·达·芬奇发明的，他将其应用于绘画中。我们看不见距离很远的物体上的细节，其颜色也没那么鲜艳，而且不如较近的物体那么轮廓分明。这是影像被大气和烟雾过滤的结果，空气中的烟雾过滤了一部分长波长（较温暖的）的光，留下波长较短、偏冷色调的波长。这种效果可以通过烟雾特效、遮光布或布光来完成。

（3）常用构图方法

所有的基本元素都可以通过不同的组合创造某种层面的感知，以创造视觉上的某些结构，令构图有凝聚性，并引导观众的眼睛和大脑将信息组合到一起，帮助观众理解场景的视觉元素。

① 直线构图。直线构图，无论明显或隐晦，都是视觉设计中的常客。它的效果很强大，作用方式也多种多样。几根简单的线条就能创造出一个二维空间，易于被人理解（图1-46）。

图1-46

② 曲线构图。曲线构图，一般为S形，有时候也表现为反S形，被文艺复兴时期的艺术家们作为构图原则而被广泛运用。曲线本身有一种特殊的和谐感和平衡感（图1-47）。

③ 三角形构图。三角形是一件有力的构图工具，当你刻意去寻找三角形构图时，你会发现到处都有。即使在非常冗长的说明性场景中，三角形构图也能令画面充满动感（图1-48）。

图1-47

④ 水平构图、竖直构图和对角线构图。任何类型的构图中，基准线总是其中的元素之一。虽然形式多种多样，它们总是能回归到最基础的水平构图、竖直构图和对角线构图。构图中的直线可以很简单明了或暗示着物品和空间的规则感（图1-49 ～图1-51）。

⑤ 水平线和消失点。人们天生对透视的理解令其对水平线、透视线和消失点产生了特殊的联想。简单的直线就足以给观众足够的暗示，图1-52中两边的水平线在画面中呈现出汇聚的视觉效果。

⑥ 画框。当我们要从一个画面的一组物体中

图1-48

图1-49

图1-50

图1-51

图1-52

图1-53

图1-54

辨别出其中的一个时，我们在潜意识中也意识到了画框的存在。画框的四条边本身就具有视觉影响力，靠近边框的物体与画框产生了视觉联系，相较于远离画框的物体，它们同画框的关系更加紧密。

画框还在我们感知画框以外的空间时扮演着重要的角色：上下、左右，甚至是摄影机后的空间，这些都是整体构图中的框外空间，也是令观众的视觉体验更加立体化的关键因素。画框本身的力量也决定了我们如何选择长宽比。

⑦ 开放画面与闭合画面。开放画面指的是画面中的一个或多个元素伸出画框或贯穿画框。闭合画面指的是画面中完整地包含了一个视觉元素，且经常出现在具有正式感的构图中。在动态画面中，虽然观众看到的画面中的运动物体有时会有些模糊，通常不会意识到模糊的存在，但它们仍然会影响观众的感知（图1-53）。

⑧ 画框中的画框。将一个画框嵌套进另一个画框中，也就是说我们要在画面中将画框作为构图元素之一来使用。这种手法在超宽屏幕上特别有用。"画中画"不仅可以用来改变高宽比，也可以用来将观众的注意力引到至关重要的故事元素上（图1-54）。

⑨ 平衡与不平衡的画面。我们之前讨论过平衡的问题，现在我们要从构图的角度来研究一下。任何构图都可以是平衡或不平衡的。平衡的画面可以暗示主体之间的地位、力量的平分秋色或势均力敌，不平衡的画面暗示主体之间地位、力量等的对比和差异，进而建立核心冲突，产生象征意义。

⑩ 正空间和留白。物体的视觉比重或线条能够创造正空间，但没有它们的地方就产生了留白，"不存在"的元素也拥有视觉比重。我们要记住，当人物沿着左、右、上或下的方向往屏幕外面看时，甚至是往摄影机后看时，屏幕外的空间也非常重要（图1-55）。

⑪ 视野中的运动。当然，所有的影响因素都会被组合起来使用，各种因素的相互作用能在视觉领域创造一种运动感。这些组合创造出的运动

感（人眼扫视）从前景到背景形成了一个圆形。视线运动不仅仅对构图很重要，也在观众感知的顺序和理解画面中的主体时起到了重要作用。这会影响他们对故事内容的感知。通过这样分析画面时，请记住我们讨论的是人眼的运动，而不是一个镜头中摄影机、演员或是物体的运动。

图1-55

⑫ 三分法则构图。三分法则是按三分之一的比例分割画面。三分法则是一个有用的工具，无论在什么类型的构图中，都能通过该方法找到观众注意力的优先点，即三分线的四个交点（图1-56）。这在任何构图中都是一种简单而有效的方法，三分法则已经被艺术家们使用了几个世纪了。

（4）多种构图法则的注意事项

如果有什么法则是用来打破的，那就是构图的法则，但在改变法则或反向运用之前，充分理解它们是非常重要的。

不要截断人物的脚。大体来说，画框应该位于膝盖附近或拍进整条腿，如果在脚踝处截断人物，会显得很诡异。同样道理，不要截断他们的手腕。一个人物的手会经常伸出或收回

图1-56

到画面中，这是很自然的，但在长时间的静态镜头中，他们应该干净利落地位于画面中或画面外，所有重要的构图元素应该在有效画面之内。

请注意站在背景中的人的脸，当拍摄前景的重要主体时，是否要将背景中人物的脸拍进画面取决于个人喜好。如果他们非常突出，那就最好把他们纳入构图中。如果前景的事物需要多加强调，而背景的人物只是偶然进入镜头或严重失焦，那么只要有需要，剪切掉他们的头部并不是大问题。

如果剧本需要不拍进他们的脸，也请不要从鼻子处开始剪切掉他们的脸。例如，场景中是两个人在吃饭，如果侍者走进询问了他们一个问题，那侍者的脸应该完全拍进镜头。如果这位侍者没有台词而只是为客人倒一点水，那么只拍到他肩膀以下的部分也是可以接受的，因为只有他的手臂和手的动作和场景情节有关。

拍摄人物时，有一些特定原则要注意，特别是在中景镜头或特写镜头中。首先是头上空间，即人物头顶上的那块空间。头上空间太大会使人物在画面中显得迷失。头上空间经常是构图中的浪费，因为那里经常是天空或空无一物的墙面。它不为镜头提供任何信息，还有可能分散观众在主要事物上的注意力。摄影中的惯例是留下最起码的头上空间，令人物的头部看上去不被边框压着就行。当拍摄特写镜头时，头上空间可以留得更小。当推进到脸部特写时，你甚至可以截掉部分头发，将画框压低到额头。原因很简单，相较于人的脸部和颈部，额头和发型传达的信息要少得多，一个截掉了眉毛以上部分的

脸部特写看上去再正常不过了，而一个拍进头顶却截掉了下巴的镜头则显得非常诡异。

接下来是鼻前空间，也称为视线空间。当一个人物转头看向屏幕的一侧时，他的视线会具有一定的视觉比重。因此，我们很少会把人脸放在画面的正中间，除非演员直视着镜头方向或其反方向。大体来说，头部转向一边的角度越大，就可以留下更多的鼻前空间。你可以这么想，视线有视觉比重，所以构图必须取得平衡。

思考与练习

1.微电影中常用的摄影工具有哪些？

2.微电影照明的类型有哪些？

3.简述微电影自然光的特点。

4.简述微电影光位。

5.简述微电影布光的具体目标。

6.简述微电影录音的基本要求。

7.微电影有哪些拍摄技法？

8.简述微电影画面构图的审美要求。

9.简述景别在微电影构图中的作用。

10.简述微电影常用的构图方法。

实训1　微电影拍摄技法

一、实训目的

通过分组练习，掌握肩扛拍摄、三脚架拍摄、轨道拍摄、滑轨拍摄、斯坦尼康及无人机航拍的基本操作技能。

二、学时

4学时

三、实训条件

1.硬件：摄影机、三脚架、轨道、滑轨、斯坦尼康、无人机

2.地点：影像实训室、田径场

四、实训内容

1.肩扛拍摄技巧

2.三脚架的操作技巧

3.轨道的铺设及操作技巧

4.滑轨的安装及拍摄技巧

5.无人机的飞行原理及拍摄技巧

五、实训要求

为保证实训效果以及设备的安全，应分组进行，每组指定一位小组长，负责设备的借用和归还。

六、考核方式、成绩评定标准

1.教师评价和学生评价结合

2.考核成绩比例

实训表现部分：考勤情况、参与程度、遵守工作纪律、协作精神等，占30%；

学生互评部分：针对其他组的实训作品进行评价，占30%；

教师评价部分：教师根据学生掌握程度及作品整体质量进行评价，占40%。

实训2　画面构图训练

一、实训目的

通过分组练习，巩固微电影拍摄的构图基本原则，并根据场景进行构图操作。

二、学时

4学时

三、实训条件

1.硬件：数字摄影机、数码相机、无人机

2.地点：影像实训室、田径场

四、实训内容

1.拍摄距离练习

2.拍摄角度练习

3.拍摄高度练习

4.主体安排练习

五、实训要求

为保证实训效果以及设备的安全，应分组进行，每组指定一位小组长，负责设备的借用和归还。

六、考核方式、成绩评定标准

1.教师评价和学生评价结合

2.考核成绩比例

实训表现部分：考勤情况、参与程度、遵守工作纪律、协作精神等，占30%；

学生互评部分：针对其他组的实训作品进行评价，占30%；

教师评价部分：教师根据学生掌握程度及作品整体质量进行评价，占40%。

构图——景别

构图——光影

模块二

前期拍摄

单元一

筹划阶段

学习目标

了解微电影的选题思路

掌握微电影的分镜故事板设计

掌握微电影的筹备内容

掌握微电影拍摄方案制定

电子课件

学习任务

通过学习了解微电影的选题流程和前期筹备内容，重点掌握微电影的分镜故事板设计和拍摄方案制定。

任务分析

古人云："兵无谋不战，谋当底于善。"其中"谋"指的是筹划。微电影拍摄是个系统工程，前期筹划阶段，准备工作做得质量如何，尤其是分镜故事板设计和拍摄方案制定，直接影响到后期拍摄的进度，因此筹划阶段工作是拍摄出高质量微电影的基础。

一、微电影选题及剧本创作

2010年肖央的微电影作品《老男孩》取得了不俗的成绩，这部微电影当时能取得如此大的反响，和这部作品要表达的主题密切相关，"梦想从来没有放弃过你，只是你有时停下了追寻梦想的脚步"——这部电影的主题打动无数观众，选择一个好的主题是一部微电影成功的关键。

1.微电影选题的重要性

微电影的选题尤为重要，选题的好坏直接影响了微电影的成功，也影响微电影拍摄的手法、技巧以及微电影最终的画风，选题更能影响微电影深层次的内涵思想。

（1）微电影选题是微电影成功的关键

微电影制作的第一步就是项目策划，即关于整个影片的创作题材构想，这是微电影能否成功的关键步骤。微电影成本低、故事情节不复杂、人物关系简单，在能快速进入高潮的情况下，对选题的要求就会更加高。好的选题能在众多的微电影中脱颖而出。比如，在2013年第六届中国大学生DV文化艺术节中，微电影作品《第一百位客人》就获得了特等奖，这部微电影作品的演员也不是知名演员，只是普通人，而拍摄效果也只是

一般，但是之所以会获得特等奖，主要是选题选得好，《第一百位客人》描述的是生活在城市里的农民工子女的故事，这些人代表了社会弱势群体，易引起社会共鸣。还有一些好的微电影在创作选题上也比较突出，比如《天堂午餐》这部微电影，讲述的是一个积劳成疾的母亲病故以后，他的儿子为她制作了一顿"天堂午餐"，通过这样的形式表达出深深的母子之情，也通过这样的选题来告诫观众要善待自己的父母。再如微电影《多米诺效应》在创作选题上就是表达大学生临近毕业时对人生观、爱情观、社会观的不同认知。这些优秀的微电影选题都源于生活，并且能以小见大，在简短的几十分钟之内将生活中人们最关心的事件与最关心的问题，从一个最佳角度呈现出来。这就是选题发挥的重要作用，如果选题没有选好，不能引起社会广大群众的共鸣，就不能走出成功的第一步。

（2）微电影创作选题决定了微电影的作品画风

微电影由于制作成本比较低，相对来说拍摄条件没有那么好，拍摄的时间也非常短，在这种情况下要拍摄出特别优秀的画面就有一定难度。这时候要想把微电影拍摄好，依靠的还是题材。题材决定了微电影作品的画风。比如《一路走来》这部微电影讲述的就是大学生在校园生活中一路走来的点点滴滴，对大学校园生活的认识，对青春、爱情、追求的感悟。这样的一部微电影题材就是以真实的大学生活为模板，表现大学生活的青春气息，因此在摄影的时候就要贴近微电影主题，合理恰当地运用色彩、光线、构图来渲染整个画面。再如在微电影《天堂午餐》中，影片最让人动情的一幕就是儿子用精心烹制的饭菜与椅子上母亲的遗像形成了一热一冷的鲜明对比，这个微电影的选题就是为了强调对父母及时关怀、多多关心的主题，采用这样的拍摄手法就将该剧情推向了高潮，不仅贴近主题，也能使微电影的中心思想得到升华。而在《天堂午餐》中的开场，又会发现，画面采用男孩做饭与母亲忙碌的身影来回切换的方式，用镜头表达出回忆，用蒙太奇的方式让观众迅速进入剧情中。又如微电影作品《多米诺效应》，这部微电影的故事情节主要分为四个类型——悬疑、狐媚、动作、悲情。在进行拍摄的时候就会依据这四个类型来拍摄相应的画面，同时也可以借用不同的道具、音乐来烘托出整个画面。比如借助手表、眼睛、啤酒、香烟、戒指等在不同情节中表达出主人公不同的状态。由此可见，微电影的选题是多样的，可以是校园青春剧，也可以是悬疑剧，可以是怀旧剧，也可以是喜剧、悲剧，但是不管是什么类型的题材，在拍摄的时候表现出来的画面以及风格就要贴近故事选题的需要。从镜头的选择、拍摄角度的选择、不同拍摄手法的使用等，获得最终微电影要表现的风格。

（3）微电影创作选题能深化微电影作品的内涵

想在短短的几十分钟甚至几分钟内迅速让观众进入微电影情绪中，并打动观众，不是一件容易的事，尤其现在微电影制作更多的是传媒行业的学生在进行，这些制作者的资金不多，时间不够，演员可能就是普通的观众，他们能完成一部完整的作品已经非常不容易了，因此创作选题是非常重要的。同样的题材，由于创作思路、创作角度的不同就会有不同的表达方式，带来的也是不同的结果。比如微电影作品《麦田边的孩子》，这部作品讲述的是农村留守儿童的故事，里面的内容选取的是两个不同的留守儿童各自不同的上学、吃饭、玩耍情况等，反映出农村留守儿童最真实、最原始的状况。一般来说，拍摄留守儿童题材都会用留守儿童眼巴巴地盼望父母回归这样一个角度，拍摄其艰苦的

生活。而这部《麦田边的孩子》选取的角度完全不一样，它通过表现他们真实的生活，用细腻的镜头描述了这些留守儿童与其他同龄人比，承担着更多的生活负担，过着更成熟、更独立的生活。正是由于抓住了这样一个有别于常人思维的选题角度，让这部微电影获得了一个非常好的反响。由此可见，微电影的创作选题非常重要，一个好的选题、好的角度更能突出微电影作品的内涵。哪怕相同的素材，只要善于创新、善于发现，用一种更能走进观众心中、更能打动观众真实情感的选题，就能让微电影作品发挥更大的魅力，让微电影的发展越来越广阔。

2.创意与构思

任何艺术作品都是艺术家虔诚动心创造的精神性产品，不论是什么形态的艺术创作，都少不了艺术家主观心灵的立意构思与创作想象环节。微电影剧本的创作过程，就是微电影的构思过程，是微电影创作的起点。一个好的创意是创作一部优秀电影的基础。

（1）微电影创意来源

一部电影剧本的产生，有时是由一个意念培育而成，当它发展成为一个故事之后，才考虑到该故事的主题意识是什么。它们是剧本创作的基础，也是电影生产的基础，微电影剧本创作也是如此。波布克更是明确地提出："大多数影片都是从把一个初步的意图变成剧本开始的……"波布克所提到的"意图"也就是现在通常所说的"创意"，这个"创意"就是一种意念。瑞典电影大师伯格曼对自己电影创作过程的描述印证了这一说法："对我来说，一部影片开始于一些朦朦胧胧的事情，一句偶然的议论或谈话中的片言只语，一件与任何形势无关却模模糊糊正中下怀的事件，它可能是几节音乐或街道对面的一道亮光。有时候，我在剧院工作时，想象演员化装扮演从未出现过的角色，这种最原始的核心力求具备明确的外形，如果这种胚胎物质显得十分有力，足以拍成一部影片，我便决心使它成为事实。"在准备开始创作微电影剧本时，如何或到哪里去寻找创作灵感呢？以下几点可供参考。

① 来自社会热点。通过社会热点创作微电影去传达社会正能量，倡导社会新风尚。

② 来自生活周边。艺术来源于生活，生活是微电影创作的灵感来源，很多生活故事本身就是一部很好的微电影，只要加以提炼，就能达到艺术的高度。

③ 来自影视文学。影视作品和文学作品，本身就具有很好的故事和主题，利用微电影形式去表现，换一种形式表现，可以满足不同观众的欣赏需求。

（2）微电影创意构思技巧

① 感动自己（敏感度）。编剧虽然是一个商业工种，但是写作本身是一种创作，其先决条件就是，编剧必须自己先得到感动的点。其实编剧一般都比较敏感，他们可以很敏锐地捕捉到别人忽略的东西，这样被选到的题材大都会让人感动。

② 独特新颖（捕捉能力）。微电影的受众面广，题材范围丰富，但是如果没有捕捉到独特的视角，往往不容易引起观众的兴趣，我们还是应该沉下心来，多开发有潜力的选题。

③ 短小精悍。微电影因其特点，每个创意故事，不要追求大而全，而应从小入手，以微见全，从而达到表达主题的目的。

④ 受众接受（思想高度）。这一点对于个人编剧来说有些困难，告诉别人的话担心别人抄袭自己创意，不说又无从得知别人对创意的接受度。受众不接受，一种是确实接

受不了，比如有时候编剧为了做一些突破，并不会给自己的想象力设限，其实有些想法在道德、价值观上很有问题，真做出来的话，是人们无法接受的；另一种是选题太过无趣，别人根本懒得看。

3.剧本创作

今天，数码摄影设备已经不再是富人的奢侈品，而是人人都可以买得起的普通商品，从理论上来说，现在人人都可以拍摄制作微电影。在拍摄微电影之前，首要解决的就是剧本，然后才能进入拍摄。当然，也可以看到一些导演在拍摄时，他没有剧本，大致有故事概念就开始拍摄，到了剪辑时再来考虑作品的构成。其实这种拍摄法也不是没有剧本，而是剧本后置。在拍摄前，导演心中已经有了微电影主题，有了剧本框架，有了详细的拍摄计划，只是没有写出来而已。在教学过程中也会遇到这种状况，很多学生没按老师要求，剧本没有完成就开始拍摄，往往在剪辑时，就会发现拍回来一堆素材，可是很多必要的素材却没有拍到，不得不重新拍摄，浪费了大量的时间、精力和制作成本。微电影作品毕竟不是剪出来的，而是通过设计拍出来的。因此，如果想制作出一部有感染力、能打动人心的微电影作品，首先还是要做好剧本创作的工作。

剧本是一剧之本，一部好的微电影一定有一个好的剧本。虽然一个好的剧本可以被导演拍成一部烂片，但是一个烂的剧本不管多么有水平的导演，也不能把它拍成一部优秀的微电影作品。可见，微电影剧本对一部微电影来说何其重要。

（1）微电影剧本创作的基本原则

微电影具有微投入、微制作、微叙事和泛传播的特点，为了更好地发挥微电影的特点，在创作微电影剧本时，应该从微电影的特点出发，以下五个原则可作为剧本创作时的参考。

① 剧本要符合社会主流价值观，守正创新，传递正能量；

② 冲突与危机要视听化，避免过多的铺垫、分析和说明；

③ 人物个性要鲜明极致，但因容量小，要避免人物过多、关系过杂；

④ 故事可以完整，也可以做开放式结尾，以留白；

⑤ 微故事不太可能讲述一个漫长的人生故事，一般讲的是生活片段、人生截图、一个有立体感的故事。

（2）微电影剧本创作的一般过程

每个编剧在创作剧本时，都有自己的一套创作方法，遵循自己的创作过程，但是对于刚学习微电影的编剧来说，遵循一定的行业规则，按照电影行业常用的创作步骤进行创作，有利于剧本的完整性、可操作性，能使其更快速、更高效地完成微电影剧本的创作。

一般来说，微电影剧本创作可以按照以下几个步骤进行。

① 创意阶段；

② 剧本提纲阶段；

③ 故事展开阶段；

④ 剧本写作阶段。

4.微电影剧本的格式

虽然不是所有编剧在写剧本时，都是采用统一的格式，但是大多数编剧在写剧本时，还是会按照一定的格式去写。虽然按照格式写作的剧本不一定是好剧本，但从专业角度看，一份不按专业要求编写的剧本，容易被剧本审查员否决。剧本写得清楚具体，方便别人读懂，这就要求有标准的剧本格式和表达方法，这样的剧本会更加令人重视。不同的国家和地区会采用不同的书写格式，本书介绍的是目前世界很多国家流行的剧本格式。下面是《梦醒》和《最美风景》两个剧本的节选。

《梦醒》节选

第三场内景

 时间：上午

 地点：父亲的家，儿子上海租住的房子

 人物：父亲、儿子

父亲看到一家人的全家福，拿起来看了又看，想起了儿子，因想念儿子，决定给儿子打个电话，儿子接了电话。

 儿子：喂，爸！

 父亲：喂，儿子！

 父亲：你什么时候回来啊？

 儿子：爸，最近比较忙，可能又回不去了。

 父亲：又不回来，你说你多长时间没回来了，我看你啊，就在上海过得了（生气）。

父亲挂了电话，颓然地坐在椅子上，吃了一片常吃的药。

第四场内景

 时间：上午

 地点：儿子上海租住的房子

 人物：儿子

儿子在出租屋和一些老板打电话，看来效果并不好。

 儿子：哎，陈老板，我是小潘。

 儿子：喂，王总，你好你好，我是小潘。

 儿子：李总李总，对对对对对对。

 儿子：洪总，对对对对对，我是小潘。

 儿子：好嘞，谢谢洪总！

《最美风景》节选

第五场

 时间：下午

地点：咖啡店

人物：李然、夏琪

下午夏琪发现昨天那位背着相机不能说话的青年又出现了，依旧坐在那个靠窗的位置摆弄着他的相机，桌上多了台笔记本、几本杂志。

夏琪：（微笑）先生你好，请问要喝点什么吗？

李然：（依旧拿出随身带的纸写着）蓝山，谢谢！

店里很忙碌，夏琪偶尔扫过窗户旁的那个身影，发现他依旧摆弄着相机，一会拍拍照，一会看看杂志，一会盯着电脑像是在修图。关门的时候，夏琪走过去提醒他。

夏琪：先生，不好意思我们要打烊了。

李然：（抬头向窗外一看，低头看看表，意识到天已经暗了，便向面前的女孩不好意思笑笑，收拾东西离开了）。

第六场

时间：下午

地点：咖啡店

人物：李然、夏琪

连续几天夏琪都看见李然出现在店里，坐同一个位置，点同样的咖啡。此时夏琪正端着客人喝过的咖啡盘走过李然旁边，不小心把李然桌上的杂志弄到了地上。夏琪不好意思地笑笑，刚准备去捡，看见李然微笑示意不用将书捡起。夏琪不好意思地笑笑。夏琪在李然后面收拾桌子，感到有人拍了他一下，夏琪反射性地回头，就见李然手里拿着一张纸条：请问一下这边附近有没有什么好看的风景？

夏琪好奇地看一眼他桌上的相机。

夏琪：你是摄影师啊？

李然微笑点点头。

夏琪：我也很喜欢摄影，我们这边街道特别有特色，而且我们店后面的小山，别看山小，山顶景色可美啦，你可以去那边采景哦。

李然：（点头微笑拿出带的纸写道）谢谢！

夏琪：不用客气，你是摄影师怎么不去工作啊，我看你好几天都来这。

李然写了很长一段话：（我工作出意外嗓子受了伤，所以在家休养，现在每天出去拍拍东西，下午找个地方坐坐，看看当天拍到的东西）。

夏琪：可以给我看看你的作品吗？

李然点头：（拿出相机给夏琪看照片）。

夏琪：哇，超棒耶！

两人就坐在一起看着李然拍的照片，偶尔客人来夏琪离开，一得空就继续陪李然"聊天"，关系也变得熟悉起来。

这种格式剧本的特点如下。

① 剧本写出了场景号，是内景还是外景，剧情发生的时间、地点以及这场中会出现

的人物。明确这些信息，有利于剧组将发生在同一地点的戏挑出来集中拍摄，节约拍摄成本，同时也能更好地制作拍摄方案。

② 写台词的时候，要先在句首空两个格儿，然后写下那个说话的人名，再在人名的后面加上冒号，然后再写台词。这样的方式能够让演员更加容易和清楚地找到自己的台词所在。不用他们再跑到剧本的文字中找寻自己有多少台词，哪些台词应该是自己说出来的。

③ 在写人物对话的时候写出他同时发生的表情动作或形体动作。通常，如果是开始说话的时候人们就有的动作，就用括号写在说话那个人物名称的后面。如果是在人物对话之间发生的动作，使用括号的方式夹在对话之间。特别提醒，在对话的时候，括号中写下的这样的表情动作提示不能太长，如果一个人物的动作很复杂，就不要用括号的方式夹写在对话中间，还是用一段单独的文字描写出来比较好。在写剧本时，要给演员留下充分的创作空间，有些表情动作和形体动作不一定全要标出来，可以留给演员去发挥，这也使剧本不至于太啰唆。

5.微电影剧本写作要求

影像美不同于文学美。一个擅长文学写作的人，不一定能写好微电影剧本，微电影制作人员也很难把有文采的文章用画面全部表达出来。真正的电影剧作，只需要把所想象的画面和人物动画用简单易懂的文字表述出来就行。电影剧本的句子代表镜头，不需要比喻和象征等优美的词句。

微电影剧本写作时强调视觉造型性，指的是微电影剧本内容在被阅读时，能转化成看得见的画面。在写剧本时，主要用陈述性语言，而非文学性的描写语言。具体要求如下。

① 客观陈述；

② 不要有心理描写；

③ 不要用概念性的语言去描写；

④ 要描写动作细节；

⑤ 不要过多的场景和人物外貌描写。

6.微电影剧本写作

前面讲了剧本的写作过程、格式和写作要求，接下来讨论剧本具体内容的编写。剧本写作有两种办法，一种是先有了想法，然后按照这种想法去创造人物，然后把人物"装"进去。另一种办法是创造一个人物，从人物性格特点出发，人物会产生出需求、动作和故事。

（1）故事梗概撰写

故事梗概撰写为实际写作剧本打下基础。因为在这个阶段，编剧对于故事的内容知道得并不多，仅有一个大致的想法，当我们有了这个想法之后，需要用梗概的形式把它记录下来，让自己对即将写出来的剧本心中有数。写作故事梗概有利于促进编剧完善构思，也能发现多余的情节，可以把它消灭在剧本写作之前，这对编剧是有直接好处的。故事梗概只是在剧本写作前对故事情节的描述，所以在写故事梗概时，要避免误入过于详尽的歧途，现在加入太多的细节对最终剧本的写作毫无意义。故事概要也不是剧本的缩写，不必采用微剧本的格式，完全可以用小说式的文笔来写故事梗概。下面是《梦醒》和《最美风景》两个剧本的故事梗概。

《梦醒》故事梗概

一个在上海努力奋斗的打工族，因为忙于自己的事业而忽视对父亲的关爱。有一天，父亲想念儿子给其打电话，儿子在讲述工作忙不回家陪父亲后挂断电话。父亲病发，儿子在陪客户吃饭时看到邻桌母子回想到以前自己与父亲的对话，儿子幡然醒悟，懂得了"常回家看看"、多陪陪父母的真意。

《最美风景》故事梗概

夏琪，开着一家咖啡店，她的梦想就是经营好咖啡店，过一种平静恬淡的生活。后来摄影师李然出现，两人在交往过程中，相互爱慕。但是李然的最大梦想，是做一个伟大的摄影师，拍出心中最美的风景，所以想让夏琪关了咖啡店，和他一起去实现摄影的梦想。当夏琪拒绝之后，他一人独自去寻找心中最美的风景，但一直找不到创作灵感，没有拍出自己想要的风景。当他回首往事，发现心中最美的风景，就是和夏琪在一起的日子。

两部微电影的故事梗概，都是通过简短的文字，把故事情节的脉络交代清楚，对故事开始、发展和结尾进行叙述。

（2）人物描述

主要人物指影视剧作着重刻画的中心人物，是矛盾冲突的主体，也是主题思想的重要体现者，其行动贯串全剧，是故事情节展开的主线。在微电影正文写作前，可以用简单的语言对主要人物进行描述，主要内容是人物的背景、生活环境、职业、性格以及主要人物之间的关系。要把人物写成功，关键在于刻画人物性格。要刻画人物性格，就要为人物设置一个特定的情境，让人物在这个特定情境中说他应该说的话，做他应该做的事，思考他应该思考的问题。人物的关系、人物的性格决定了影片人物的塑造，影响人物在情节中的走势，实际也就是决定了剧本的发展过程。而与此同时，人物也决定了影视作品的成功与否。下面是《梦醒》和《最美风景》两个剧本的人物描述。

《梦醒》人物描述

【人物】

父亲：留守老人，老伴去世，身体不太好，平时不愁吃不愁穿，一个人在家，孤独寂寞，就希望儿子有空回家看看。

儿子（阿宇）：在上海打工，一名推销员，为了业绩，一直很拼、很努力，经常陪酒陪到很晚，想回家，又总感觉没有时间。

《最美风景》人物描述

【人物】

李然：男，爱好摄影，性格洒脱，立志拍遍全球不同的人文景观，后因某些原因停止脚步，寻求到了心中最美的风景。

夏琪：女，经营一家咖啡店，表面温柔，内心坚强，有主见，收入稳定，向往平静生活，家中有患病老人需照顾。

（3）大纲撰写

在写剧本正文前先做个大纲，它的作用就像写文章前先打个草稿一样。故事梗概只是描述了一个故事，大纲却要交代从哪个场景开始，将每一个场景按先后顺序安排好，还规定了每个场景中的核心内容。有了这个线路图，在编写正文时，就有了依据，沿着这个线路写下去就可以了。在分场提纲里，必须写清楚场景序列号和场景发生的地点，场景都是按照一定的逻辑顺序展开的。提纲是给编剧自己看的，所以大纲写作可以简单，让自己知道这要写什么就行。下面是《梦醒》和《最美风景》两个剧本的大纲。

《梦醒》大纲

1.街道的早晨

父亲拎着买好的菜回家，孤独寂寞的背影。

2.家

看到桌上的全家福，又想起了儿子。

给儿子电话，儿子告诉他，又回不了家了。

3.家

父亲很生气。

4.医院

父亲生病住院了。

5.儿子上海的出租屋

儿子在不断地与各个"老总"联系，推荐自己的业务，希望能提高业绩。

6.小酒店

在酒店陪客户喝得酩酊大醉。

7.医院

邻家女孩不忍心看父亲一个人在医院，就给儿子打了个电话。

8.小酒店

儿子想起小时候父亲的爱，决定回家看看。

9.医院

儿子在医院看到病床上的父亲，心里极其难受。

《最美风景》大纲

1.咖啡店

夏琪打理着咖啡店，过着平静生活。

2.咖啡店

李然走进咖啡店。通过点单，夏琪发现李然不能说话，并用纸条交流。

3.咖啡店

夏琪发现李然基本每天都来咖啡店，便主动上前搭讪，得知其因工作事故损坏了声带。

4.咖啡店

李然成了咖啡店常客，时常在夏琪忙碌的时候上前帮忙，两人在相处过程中感情也慢慢发生变化。

5.咖啡店

李然复诊声带痊愈，本想给夏琪惊喜并告白，却因工作任务不辞而别。

6.咖啡店

夏琪发现李然不辞而别，感到伤心，正常经营咖啡店的同时又时不时透露着伤心情绪。

7.咖啡店

一个月之久，李然风尘仆仆归来，脖子挂着相机，肩上背着旅行包，告知夏琪自己不辞而别的原因。夏琪因李然能说话，忘记责怪。

8.街道

夏琪和李然通过交往，慢慢有了好感。

9.咖啡店

李然问夏琪愿不愿陪自己一起去实现梦想。

10.咖啡店

李然和夏琪因为各自守护的梦想起了争执。

11.咖啡店

李然感到失望摔门而出，夏琪也因李然的不体谅而伤心。

12.李然家

李然在整理与夏琪的照片，并做成一个个相册。

13.咖啡店

过几天李然返回向夏琪道歉，并提出想和夏琪一起守着咖啡店，因为夏琪就是他眼中最好的风景。

（4）正文撰写

写好了故事梗概、人物描述和剧本大纲后，电影剧本的框架已经形成，在编剧心中已经有一个完整的剧本形象。接下来，就是要对剧本正文进行写作了。在剧本正文中，主要要塑造好剧本中的每个人物，特别是主要人物；安排好故事情节，让故事发展能深深吸引观众，调动观众的情绪。矛盾是推动故事不断发展的助力器，矛盾的产生和解决推动了情节不断向前发展，也将电影从开始、发展推向高潮和结尾，完成整部电影叙事。对白是塑造人物性格和提示人物内心最重要的武器。

1）人物塑造

人物是电影剧本的内在基础，是基石，是剧本的心脏、灵魂、神经系统。在动笔之前，你必须了解你的人物。在电影剧本中，故事总是向前发展着，从开端到结尾，无论是以线性的还是非线性的方式，推动故事向前发展的方法侧重于人物的行为动作以及他（她）在故事线的叙事过程中所做的戏剧性选择。微电影是用影像讲述故事，必须展现人物是如何采取行动应对他（她）在故事发展过程中所遇到并解决（或者并未解决）的事件或活动。

剧本中不管有多少个人物，一定会有一个或多个主要人物，一旦确定了主要人物，就要想办法创造出一个有血有肉的立体的人物形象。

确定你的主要人物，然后把他（她）生活的内容分成两个基本范畴：内在的生活与外在的生活。人物内在的生活是从他出生到影片开始这一段时间内发生的，这是形成人物性格的过程。人物外在的生活是从影片开始到故事的结局这一段时间内发生的，这是揭示人物性格的过程。

在了解了一个人物的内在生活和外在生活后，如何去塑造出一个令人满意的人物形象呢？一个满意的人物需要具备四个特征：人物有一个强有力且清晰的戏剧性需求，有独特的个人观点，有一种特定的态度，经历过某种改变。

每一个主要人物或重要人物都有一个强有力的戏剧性需求。戏剧性需求是指在剧本中人物所期望赢得、获取或达到的目标。戏剧性需求驱使人物贯穿故事线的发展，这是他们的目的、使命、动机。大多数情况下，编剧能够用一两个句子来表达戏剧性需求。但是，作为编剧，你必须了解你的人物的戏剧性需求。微电影《梦醒》中主要人物父亲的戏剧性需求就是希望儿子能多回家看看，儿子的戏剧性需求就是想努力工作，好有钱好好孝敬父亲。微电影《最美风景》中，李然的戏剧性需求就是成为一个拍出心中最美风景的摄影师，夏琪的戏剧性需求就是过平静的生活。

观点即我们观察、看待世界的方式。每个人都有其独特的观点。观点是一种信念系统，是一种个人的、独立自主的信念系统。我们都有观点，且因个人经历和表达方式的不同，表现为个人的、奇异独特的观点。观点是无所谓对与错的，要想办法使你的人物以行动来支持自己的观点并使之戏剧化。了解人物的观点是产生冲突的好方法。微电影《梦醒》中，主要人物父亲的观点是在一起就好，儿子的观点是要努力。微电影《最美风景》中，李然的观点是人要有梦想，夏琪的观点是平淡也是一种幸福。

态度即一种方式或主张，是展现人物个人见解的一种行动或感情的方式。态度区别于观点，是一种理智的判断。微电影《梦醒》中主要人物父亲的态度是儿子应该常回家，儿子的态度是有空就回家。微电影《最美风景》中，李然的态度是人要活得精彩，夏琪

的态度是平淡最好。

在剧本的发展过程中，你的人物是否发生了改变？如果是，是什么改变呢？你是否明确？能否清楚地将其表达出来？你能否从头到尾地描绘出人物的情感框架？剧本发展过程中，人物的改变不是必需的。微电影《梦醒》中主要人物父亲没有改变，儿子发生改变——立刻放下工作回家看父亲。微电影《最美风景》中，李然改变了，明白了身边就有最美的风景，夏琪没有改变。

剧本塑造人物是通过在特定场合的行为或反应来对人物的戏剧性需求、观点、态度和改变来进行表现。在塑造人物时，不能忽略人物细节，通过人物的动作、神态、语言、情绪、心理、环境、道具和人物造型能更好地刻画人物的性格，渲染人物的情绪和表现环境气氛，推动情节发展。

2）故事情节

微电影主要以故事的剧情变化或角色性格的发展带动整个微电影的进行，因此情节的发展对微电影来说极为重要。大多数的微电影都会通过各种方式让故事情节发展脉络更加清晰，剧情之间的联系更加紧凑。

微电影运用对白和描写推动故事向前发展，以戏剧性结构的情境脉络将叙事线掌握在其中，并将故事线安置在适当的位置，即具备一个开端、中段和结尾，这也是现在剧本常用的三幕式结构（图2-1）。

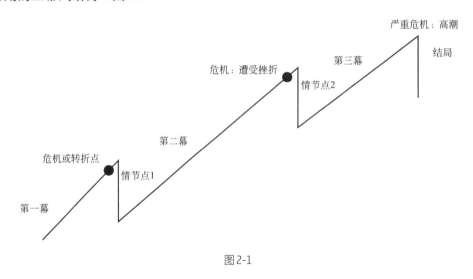

图2-1

第一幕是一个戏剧性行为单元，它是剧本的开场，一直发展到第一个危机或转折点（情节点1），称之为建置。

第二幕是从第一个危机或转折点（情节点1）开始，一直到主角遭受挫折（情节点2），称之为对抗。第二幕充满了冲突、阻碍、对抗和征服。所有的戏剧都是冲突，没有冲突也就没有情节，没有情节也就没有人物，没有人物就不会有故事，而没有故事，你就不会去写电影剧本。如果你知道人物的戏剧性需求，也就是，他或她想去赢得、获取或得到某种东西，然后你就能够设置障碍去阻碍这种需求的实现，而你的故事就是你的人物去克服重重阻力，以成就他（她）的戏剧性需求。

第三幕是从主角遭受挫折（情节点2），一直到剧本终点，称之为结局。重要的是牢

记：结局就意味着了结，而在这个行为单元里你的故事将会结束。没有必要过分拘泥，可以按照你自己选择的任何方式结束故事。

微电影《梦醒》的情节点1是父亲打电话问儿子什么时候回家，儿子回答，最近回不了；情节点2是父亲住院，将故事推向了高潮。微电影《最美风景》的情节点1是夏琪拒绝李然，导致矛盾爆发，情节点2是李然重新来请求夏琪的原谅，将故事推向了高潮。

情节点实际上就是主人公碰到的难题，在剧本中难题往往以两种不同的方式出现。一种是，主人公轻快地处理每天的琐事，突然事件爆发，难题从天而降，主人公的生活突然四分五裂了。他或她必须要努力地应付，试着去逃避或者解决难题。另一种是，某个反派角色尽力阻止主人公实现重要的个人目标。在这两种情况中，主人公都有一个目标，主人公必须克服困难而达到目标。

影片整体和部分的结构安排、叙事内容安排、叙事节奏安排、情节点的设计，都会影响影片的呈现效果。在故事情节撰写时，要有一个巧妙的开头，要先声夺人，引人注目，吸引住观众。在发展和对抗的叙事中要丰富、饱满，要巧妙地铺陈叙述内容，建置人物之间的关系与矛盾，结合内部和外部等多种元素，使故事价值不断发生转化，形成情节合理、跌宕起伏的情节线。切忌中间叙述的过程很急躁、生硬、单薄、简单，甚至概念化，使观众很难进入叙事体会过程，结局也难以让人信服，最终往往导致故事叙述的失败。影片高潮的内容设计要有较强的矛盾冲突性和冲击力，能够达到形式上、内容上和情绪上的顶点。高潮处理的好坏既取决于发展和对抗段落的铺垫和推进的合理性，也取决于冲突内容的适当，强度、节奏、情绪的恰当。好的高潮能够使影片在结构上、节奏上、情绪上形成一个支点，使影片的内部节奏和外部节奏、内部情绪和外在情绪有机统一并产生震撼感。结尾设计一定要微妙，这种微妙包括结尾对于主题的升华和处理、结尾与开头的呼应处理。结尾对于主题的呈现应点到为止、适当留白，形成言有尽而意无穷的效果，避免画蛇添足和喋喋不休，结尾与开头的关系可以采用集中方式，形成闭合关系以表现大团圆，也可以形成循环关系表现荒诞、讽刺，还可以形成开放关系留有空白。不同的表达方式代表了不同的风格与观念。

3）矛盾冲突

在写作电影剧本时，牢记在编剧心中最重要的东西就是，所有的戏剧都是矛盾冲突。矛盾冲突创造出故事的张力、节奏、悬念，并且将读者或是观众牢牢地按在他们各自的座位上。一部电影要高于生活，而如果你想要写一部能对社会有所增益的电影剧本的话，你就必须打动观众，那就意味着要激发矛盾冲突。假如你的人物有一个强烈和坚定的戏剧性需求，那么你就可以替这个需求制造障碍，这样故事就成为你的人物持续不断地克服种种障碍去成就他（她）的戏剧性需求。假如你的人物持有某种强烈和坚定的观点，而你可以让另一位人物持有相反的观点，结果就会在场景里引发一种激烈和持续不断的矛盾冲突。而这就是全部的关键所在，让冲突持续不断，无论是某种情感方面或是身体方面的冲突都可以。

微电影《梦醒》的矛盾冲突主要是父亲想见儿子，儿子因为工作忙没时间回家与父亲见面；微电影《最美风景》的矛盾冲突是李然的梦想和夏琪不一样，李然追求外面精彩的世界，而夏琪追求的是平淡的生活。

创造矛盾冲突的情境脉络时，我们就会发现有两种类型：一种是内部冲突，另一种是外部冲突。矛盾冲突是创作人物的一个主要元素。在大多数情况下，人物所对抗的那股力量会是内在冲突和外在冲突这两类的混合体。矛盾冲突是你的故事张力的源泉，它驱动了叙事主体在故事线上的运行。有些时候，矛盾冲突会迫使人物在剧本里的一个特殊场景或时刻做出反应。在着手创造和构筑人物时，试一下自己是否能够创造出有助于驱动故事向前发展的某种内在或外在场景，场景的目的要么是推动故事向前发展，要么就是揭示有关人物的信息。而实现这点的戏剧性精髓就是激发矛盾冲突——内在冲突或外在矛盾冲突能够创造多维性，从而在许多重要的方面全面影响人物和故事线。

传统上，冲突有三种形式——与其他人的冲突、与环境的冲突、与自身的冲突。但随着近年来大量科幻影片的发行，应加上第四种形式——与超自然的冲突。四种形式中，与其他人的冲突最经常地出现在电视和电影银幕上。大多数优秀的剧本包括一种类型以上的冲突。与环境的冲突通常是根据与自然的冲突或与社会的冲突进行的戏剧化处理。

4）对白

对白是剧本诸要素中最显而易见的一种，所以它比其他几种要素受到了更多的关注。如果语言不过关就会损害创作人员努力营造的"真实幻觉"，阻碍观众对角色的认同。明智的导演总是很早就会注意它的有效性。如果不满意，他们会在制作之前就要求剧作者重写，而不会盼着能发现台词与人物角色相配。一部好的微电影剧本的对白总是拥有练达、简单、个性化的语言，不露编造痕迹。

① 练达的语言。对比现实生活与戏剧的区别，我们会发现练达是一个重要的戏剧原则。当思想被重复时，观众会厌烦，而当不必要的词句充斥在语言中时，主题就会显得混乱。

② 简单的语言。我们大多数人在日常生活会话中用的词都是短小、简单、易说的。它们非常方便地表达我们的思想而不会引起我们对词本身的注意。优秀的剧作者理解语言的这种简单性。他们创造的人物通常只说由一两个音节的词组成的短小精悍的句子。即使最深奥的思想也可能用日常用的单音节词表述出来。最有效的检验就是语言可以被大声地读出来，且听起来自然而优美。当你大声地读出来时，矫揉造作的语言形式、复杂的句子或艰涩的语词都会立即显现出来。

③ 个性化的语言。语言形式因说话人的身份和他们所处的社会经济环境的不同而不同。我们大多数人在长大成人后所用的语言一般会呼应我们父母的语言模式。我们的语言会反映地区的习语、说话模式和语调模式。在一个优秀的剧本中，每个角色自始至终都有自己独特的语言形式。

④ 不露编造痕迹。导演、编剧还有演员都在努力使观众相信他们看到的是真实事件，并在感情上使他们深深地陷入其中。如果发现这些不过是人为的设计时，这种幻觉会立刻消失。那样做会引起人们对它的注意，但同时也会打破那种真实的幻象。如果编剧想通过"机敏"的对白炫耀自己，就是在提醒观众这些语言不是人物自发的、真实的表达，而是由编剧设计的台词。

《梦醒》对话节选

第三场内景

　　时间：上午。

　　地点：父亲的家，儿子上海租住的房子。

　　人物：父亲，儿子。

　　父亲看到一家人的全家福，拿起来看了又看，想起了儿子，因想念儿子，决定给儿子打个电话。儿子接了电话。

　　儿子：喂，爸！

　　父亲：喂，儿子！

　　父亲：你什么时候回来啊？

　　儿子：爸，最近比较忙，可能又回不去了。

　　父亲：又不回来，你说你多长时间没回来了，我看你啊，就在上海过得了（生气）。

《最美风景》对话节选

第十五场

　　时间：星期天早晨。

　　地点：咖啡店。

　　人物：夏琪、李然。

　　像往常一样，李然背着相机来到夏琪的咖啡店。李然推门而入。

　　李然：嗨~早上好。

　　夏琪：好啊。

　　李然：呃，夏琪，我有事想跟你说（李然小心翼翼地说）。

　　夏琪：嗯？

　　李然：我爷爷他也是一名摄影师，受他老人家的影响，我总想像他一样拍点有意义的照片，所以一直梦想着去世界各地寻找那些有意义的风景。之前在别人工作室工作总是受到限制，不知道是不是注定的，这段时间遇见你就一直有种冲动去实现它。（低头）夏琪，我想你跟我一起去，你愿意吗？

　　夏琪：其实开着这个店，平平淡淡地过着日子，跟着爸爸妈妈，跟自己喜欢的人，是我毕业以来一直都有的梦想，现在我觉得每天都过得很充实、快乐。

　　李然：我明白你的想法，可是你知道吗？外面的世界真的很精彩，我就是想带你去看一看。

　　夏琪：那不就是要放弃我现在的生活了吗？

　　李然：我让你放弃了吗？

　　夏琪：你不就是这个意思吗？

　　李然：你现在的生活一点激情都没有。

　　夏琪：够了。

通过这两个场景对话，可看出每句话都比较简短，且符合当时人物的心理状态及性格特点，就像我们日常生活中一样，不矫揉造作。

7.分镜头剧本和故事板设计

俄国电影教育家库里肖夫说："分镜头剧本是导演研究分析了电影文学剧本之后，把它翻译成电影画面和声音结合的电影语言工作，分镜头剧本也是摄制组工作计划，你将根据它来拍摄电影。"分镜头剧本是我们创作影片必不可少的前期准备。分镜头剧本的作用，就好比建筑大厦的蓝图，是摄影师进行拍摄、剪辑师进行后期制作的依据和蓝图，也是演员和所有创作人员领会导演意图、理解剧本内容、进行再创作的依据。

分镜头剧本与文学剧本的最大区别在于将文字语言转换为形象化、生动化的视听语言。分镜头设计的重点也是难点，就是要考虑怎么能把抽象的文字语言转化为形象的、丰富的可知可感的画面、声音、时间、空间等元素，再经过剪辑、加工与合成，让观众通过认知、体验、联想、思考等方式实现理解，而不是通过对白或过多强制性信息直接告知。分镜头剧本设计时，应该遵循视听语言语法，利用蒙太奇思维方式，带着编辑思路去设计分镜头，使分镜头设计更具可行性和可操作性。

（1）分镜头剧本设计

1）画面表达的七个要素

① 给观众看怎样的动作？

② 用什么角度拍摄？

③ 最想让人看的地方是什么？

④ 用什么景别让人看？

⑤ 拍摄视点是否需要变化？

⑥ 这个动作应该给人看多少时间？

⑦ 这个动作想让人知道什么？

2）分镜头剧本设计要求

① 充分体现导演的创作意图、创作思想和创作风格。

② 分镜头运用必须流畅自然。

③ 画面形象需简洁易懂（分镜头的目的是要把导演的基本意图和故事以及形象大概说清楚，不需要太多的细节，细节太多反而会影响到总体的认识）。

④ 分镜头间的连接需明确（一般不表明分镜头的连接，只有分镜头序号变化的，其连接都为切换。如需淡入淡出，分镜头剧本上都要标识清楚）。

⑤ 对话、音效等标识需明确（且应该标识在恰当的分镜头画面的下面）。

3）分镜头剧本的格式

分镜头剧本的格式并没有固定的标准。一般按镜头号、景别、拍摄技巧、时间长度、画面内容、语言、音乐音响的顺序，画成表格，分项填写。

镜头号	景别	拍摄技巧	时间长度	画面内容	语言	音乐音响	备注

镜头号：每个镜头按顺序的编号，如果是多机位拍摄时，可以加上其他标记，比如

1A、1B，这样就表示是第1个镜头的A机位和第1个镜头的B机位；

景别：一般分为远景、全景、中景、近景、特写等；

拍摄技巧：包括镜头的运用——推、拉、摇、移、跟等，镜头的组合——淡出淡入、切换、叠化等；

时间长度：是指镜头剪辑后的长度，以秒为单位；

画面：画面里场景的内容，要用文字准确地表述出来，语言简单朴素直观，不要用抽象的语言；

语言：画面中人物的对话、独白、旁白和解说等；

音乐：影片使用什么音乐，应标明起始位置；

音响：也称为效果，用来创造画面的真实感，如现场的环境声、雷声、雨声、动物叫声等；

备注：其他需要补充的内容。

（2）故事板设计

在微电影创作时，除了分镜头剧本外，还可以在拍摄之前创建故事板，让复杂的拍摄更加形象、准确和简单。故事板指在影片的实际拍摄之前，以图示的方式说明影像的构成，将连续画面以一次运镜为单位进行分解，并且标注运镜方式、时间长度、对白、特效等，也有人将故事板称为"可视剧本"，让导演、摄影师、布景师和演员在镜头开拍之前，对镜头建立起统一的视觉概念。

1）故事板绘制的基本要求

① 熟练掌握故事板绘制所必备知识和技巧。故事板是导演进行总体规划和调度的蓝本。设计人员必须对影片拍摄的画面布局、造型设计、场面调度、画面剪辑、用色布光、场面转换等内容非常熟悉，并且能够领悟和理解导演或主创人员的理念和想法，同时要熟练掌握故事板的使用技能，能够娴熟地将文本内容准确地转化为视觉形象。

② 做好画面内部的空间布局和构成设计。设计人员要具有一定的影视艺术空间思维和构成意识，了解不同时空类型特点、功能，能够将有机的要素进行合理的组织与构成，尤其是对于透视规律的准确把握至关重要，要有能够迅速将现实空间相关物体进行准确还原的能力，否则不仅影响合理构成和布局，甚至会给实际拍摄带来麻烦。

③ 简洁标清场面调度内容和细节。场面调度包括摄影机调度和演员调度两部分，如摄影机运动、演员走位、细节强调等，设计人员必须能够用最为简洁的图示、辅助文字语言，将需要表达的内容标注清楚，以便于创作团队使用。

④ 完美融合画面剪辑规律和技巧。设计人员必须熟练掌握剪辑原理和相关技巧，明确画面间的组织方式和衔接技巧，把握好影片的艺术节奏、合理布局，找到最佳方案以便使用。

⑤ 统一高度，全面统筹。故事板设计涉及导演、摄影、剪辑、灯光、美术等各个部门的工作，设计中应当考虑到相互之间在技术上的衔接与融合，以便拍摄过程中提高效率、节约成本、保证效果。

2）故事板绘制格式

故事板至今没有定型的格式，故事板的合格标准是"简明达意"。总之，它是把创作意图用图画的形式来表达的视觉创作的技法处理剧本，可以说是影视制作的总谱。下面

给出三种常用格式，仅供参考。

① 表格式（图2-2）。

镜头号	景别	拍摄技法	镜头长度	画面内容	过渡效果	对白	音乐音响
1	中景	跟摇	4秒	父亲提着买好的菜往回走	切		

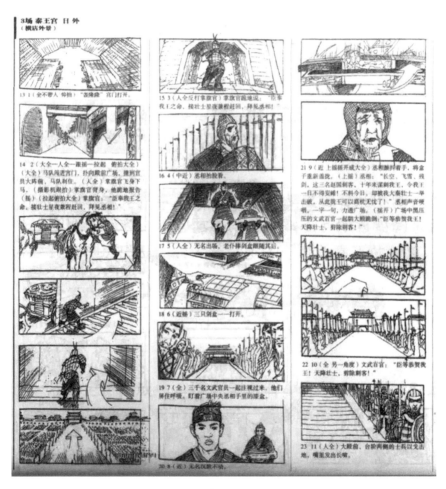

图2-2

② 图片加文字描述式（图2-3）。

图2-3

③ 页面式（图2-4）

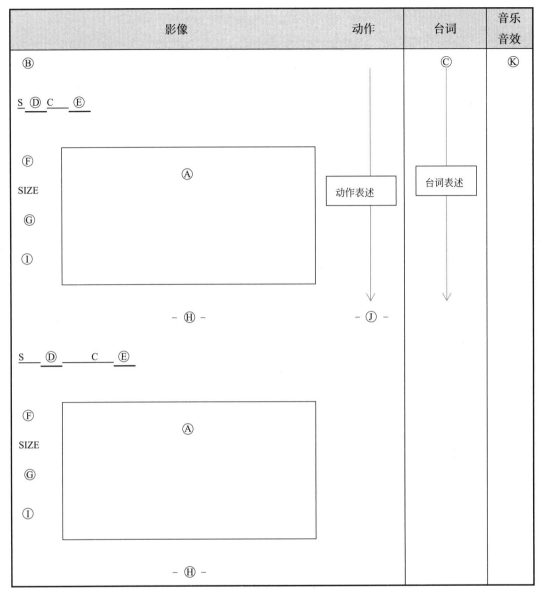

图2-4

故事板各符号的说明。

A处：应该明确描述画面影像如下。

a.视觉台本，抓住画面意象的特点，用简单的线条，画图示意。

b.人物的方向用鼻子清楚地表达，总之应该明确人物向右，还是向左。

c.人物方向明确是为了可以避免"轴线混乱"，具有重要的意义。

d.视线应该用点线来表示，如有必要应该标明视线的动作先后。

e.人物名字应该适当写明。

f.人物背影应该添加斜线。

g.人物动作应该用尖头表明方向，From In表示人物"入画"，From Out表示人物"出画"。

h.画面运动，摄影机运动方式。

B处：表演动作。

C处：台词。在所定地方尽量写清，方便拍摄工作。

D处：场景编号。

E处：镜头编号。在所定位置必须写明，这是摄影现场有关人员沟通的依据，另外也是后期制作的记录。在段落拍摄等沟通方面，场景和镜头编号是绝对必要的。

F处：画面的景别，必须事先想好并填写。景别用语应该简单统一如下。

LS——大全景（Long Shot）；

FS——全景（Full Shot）；

MS——中景（Medium Shot）；

BS——近景（Bust Shot）；

CU——特写（Cros-up）。

G处：如有特别的摄影角度应该写明。

H处：摄影手段的阐述。

I处：写明镜头的长度，以秒为单位。

J处：如镜头连接有特别需要的，可以在现场按需要随时标明。

F.I（Fade-in）——淡入。

F.O（Fade-out）——淡出。

O.L（Over-lap）——叠化。

特别是在需要"动作连贯"，改变角度拍摄演员重复表演的情况下，必须标明记号。

A.C（Action cut）——后续镜头需要接戏，相似动作连接。

A.D（Action double）——后续镜头重复表演。

T.U——推镜头。

T.O——拉镜头。

K处：音乐和特别需要的效果声音，应该事先标明，后期配音和声音混合时会比较方便。

二、微电影筹备

创作一部微电影，前期策划与筹备是重中之重。所有的剧组都缺钱缺时间，所以资金规划和时间规划是非常重要的。在拍电影前，这些一般由制片人来控制，对于微电影而言，大多数情况下，制片人就是导演自己。一般情况下，一部微电影前期筹划占总周期的50%，拍摄占到总制作流程的25%，后期制作占总制作时间的25%。在微电影筹备阶段，主要包括拍摄筹划、组建剧组、场景落实和拍摄方案制定。

1.拍摄筹划

微电影拍摄动机主要来源三个方面，一是商业接拍项目，二是参加微电影比赛，三是兴趣驱动。

商业接拍项目主要是企业或组织想通过微电影来提升其形象，也可能是倡导正能量的社会价值观。对于这种项目，要根据企业或组织的需求，双方达成创作意向后制定详

细报价方案，根据双方协定，创作剧本、组织拍摄制作，最后交付。

参加微电影比赛的微电影项目，要根据主办单位制定的比赛主题，围绕主题创作剧本，按主办单位的规定和要求完成微电影拍摄制作。

兴趣驱动，有些微电影是出于个人或团队的兴趣爱好，想通过微电影来表达个人或团队的想法、意识或价值观。

不管是哪种动机，当决定拍摄一部微电影时，都要创作出优秀的剧本，这也是一部微电影能否成功的关键。

2.组建剧组和场景落实

一旦确定了剧本，接下来就要确定演员和团队，也就是要创建剧组。一般剧组包括导演组、制片组、摄影组、美术组和录音组。剧组规模的大小和预算密切相关，受预算限制，资金预算越富裕，剧组规模就越大，分工越细，剧组克服困难的力量就越强。剧组成员的劳作、技术水平、精力付出、专业经验丰富程度、合作精神等最终会影响到微电影的结果。很多小制作的微电影，团队成员可能身兼数职。不管是多少人的剧组，剧组成员及职责要明确，保证剧组有效、高效运作。各组的具体工作任务如下。

（1）导演组

导演负责对剧本的二度创作。事实上，没有哪个导演完全按照剧本拍摄的，除非剧本是导演本人写的。导演参与创作分镜头本，在分镜头中体现创作意图。

导演与各主创人员就创作进行沟通讨论，以保证有统一的艺术设想来指导筹备工作。在正式开拍之前，导演还要对全体人员做一次导演阐述，目的是统一创作思想。

导演带领创作人员看景地、定景，并与摄制组主创人员在预计拍摄的场地就未来的工作提前沟通，设计拍摄方案。

导演选角并给演员集中说戏，以帮助演员熟悉剧情，深入理解角色，认识自己的合作表演对象。

剧组中有时会有副导演，规模大的剧组会有多位副导演，他们要分工负责很多不同的筹备工作，例如执行导演、演员副导演等。

（2）制片组

制片主任、现场制片跟随导演一起考察场景，选景时要契合剧本的要求，了解景地的交通状况、气候条件、通信条件、食宿条件等，对如何安排拍摄计划，如何在现场调动工作人员配合拍摄做到心中有数。同时，制片组也要负责与所选场地的负责人谈使用条件并签订合约。另外，制片组还要负责制定拍摄计划；制定剧组的日常拍摄管理规定；组织完成全剧分场景表、分场景排序表、场景统计清单、演员出场统计清单等；印发剧本，保证各个创作部门有一或两套剧本，主要演员有一套剧本，配角有出演场次的剧本；准备各类的文书材料，如证明信与介绍信等；准备器材设备，安排检查设备，安排试机。

为了做好后勤保障，制片组应安排住宿、交通，联系好饮食与用水，做好工作人员的胸牌、车辆上的剧组名牌等。制片组的会计还应准备好剧组内部使用的收据、费用报销单、酬金结算清单等。监督各部门按原定计划完成开机前的一切准备工作，也是制片组的重要工作。

（3）摄影组

摄影师、灯光师应与导演一同看景，并提前对一些戏的拍摄手法、布光方式有所设

计。摄影组要向制片组提供所需摄影器材清单，并检查试用拍摄所要用到的摄影器材。灯光师要向制片组提供所需灯光清单，并检查灯光器材。

（4）美术组

对美术、置景、道具、化妆、服装各部门的创作进行指导、设计，使所有工作人员对电影的美学风格达成共识，统一创作思路。美术师将适用的景地照片带回剧组，并陪导演、摄影、灯光等部门人员去看景、定景。美术、置景、道具部门合作完成拍摄现场的准备，在不具备实景拍摄的条件时，要进行人工搭景。道具部门向制片组提供所需要道具清单，由制片部门来购买、租赁、制作道具。服装部门设计演员的服装，并提出清单，由制片部门购买或者租赁。化妆部门设计演员妆容，并提出清单，由制片部门购买化妆用品、头饰等。

（5）录音组

录音师与导演沟通，设计全剧的声音效果。录音师同其他主创人员一同看景，对即将进入的景地的录音条件做到心中有数。录音部门向制片组提供所需要的器材清单，并检查、试用录音器材。

3.拍摄方案制定

拍摄微电影是一项复杂而又艰巨的任务，为了更好地完成微电影的拍摄任务，在拍摄之前要做详细而又周密的计划安排。想要把一部资金有限、篇幅有限、制作时间有限、人力物力有限的微电影拍得恰到好处，其准备环节，可以说是千头万绪，制定一份切实可行的拍摄方案至关重要。总的原则是，按照行业规范分工协作，准备工作要求科学规范、权威专业、合乎标准。

拍摄方案没有固定的模板，主要应包含微电影基本信息、人员分工、时间安排、经费预算等。

《梦醒》拍摄方案

一、概况

1.微电影名称

《梦醒》。

2.影片主题

讲述一个在上海努力奋斗的打工族，因为忙于自己的事业而忽视对父亲的关爱。

3.影片类型

情感剧中，时长5分钟。

二、人员分工

序号	成员	职责	备注
1	李建萱	制片人、录音	
2	独行文	导演、剪辑、编剧	

序号	成员	职责	备注
3	秦学文	摄影	
4	朱梦茹	执行导演、灯光	
5	桑孟杰	剪辑助理	
6	孙正阳	道具	
7	戴梅萍	服饰、化妆	

三、时间安排

序号	工序过程	计划完成时期	责任人
1	微电影项目拍摄策划书编写	2016.06.01 ～ 2016.06.05	李建萱、独行文
2	剧本内容策划设计与编写	2016.06.06 ～ 2016.06.14	独行文
3	拍摄前期准备工作	2016.06.15 ～ 2016.06.18	李建萱、独行文、秦学文、朱梦茹、桑孟杰、孙正阳、戴梅萍
4	素材拍摄采集阶段	2016.06.19 ～ 2016.06.25	秦学文、独行文、桑孟杰
5	后期影视制作阶段	2016.06.26 ～ 2016.06.30	独行文、桑孟杰
6	作品审核上交	2016.06.31 ～ 2016.07.01	李建萱

四、经费预算

1.设备准备

序号	设备	数量	缺省情况	预算经费
1	笔记本电脑	1台	工作人员自备	/
2	摄影机	2台	实训室借用	/
3	摄影机脚架	2副	实训室借用	/
4	照相机	1台	实训室借用	/
5	六翼无人摄影机组	1套	实训室借用	/
6	电源多用插板	2个	实训室借用	/
7	摄影主、辅灯	2只	实训室借用	/
8	摄影补光灯	1只	实训室借用	/
9	场记板	1块	实训室借用	/
	合计			0

2.活动费用

序号	物资	备注	预算经费
1	服饰		3000.00
2	化妆品		300.00
3	物品		500.00
4	外景拍摄生活费	10人，4天	1200.00
	合计		5000.00

3.工作量预算

序号	物资	人数/人	工作量/天	预算经费
1	策划、设计、拍摄制作人	5	30	
2	协助拍摄制作人	2	12	
3	六翼无人机协助拍摄	1	2	
4	外出拍摄工作量与补助	10	2	
5	室内拍摄工作量	6	2	
6	后勤、驾驶员、杂务	1	6	
7	设备、物品采购	4	2	
	合计			

4.剧组分头准备

根据拍摄方案各部门根据各自任务和现有条件，做出各自的效果图或者说明方案。各部门需要掌握整体情节，熟悉该片的主要目的和主体设计风格，深刻理解导演意图，在创作的过程中，提出修改建议，反复思考后，各部门着手准备，保证在开拍前，完成所有准备工作。

5.微电影拍摄通告单

微电影拍摄时，头绪繁多，任何一个人的差错，都会严重影响剧组的拍摄进程，也会造成成本的上升。剧组为了保证进度，让拍摄井然有序地进行，在开拍前一天晚上，都会公示第二天的拍摄通告，剧组的每一个成员都必须知道第二天的详细安排，各就各位地做好本职工作。

思考与练习

1. 简述微电影选题的重要性体现在哪些方面。
2. 简述微电影创意构思技巧。
3. 简述微电影剧本写作的基本要求。

4. 简述微电影剧本写作的主要内容包括哪些。

5. 简述分镜头剧本设计的基本要求。

6. 简述微电影剧组的主要组成部分。

实训1　剧本创作

一、实训目的

通过实训，根据社会某个现象，写一微电影剧本，掌握剧本编写的基本格式、故事情节的安排方法、矛盾冲突的构成、人物性格的塑造方法等剧本创作技巧。

二、学时

4学时

三、实训条件

1.硬件：无

2.地点：影像实训室

四、实训内容

1.剧本主题创作

2.故事梗概写作

3.人物性格分析

4.故事情节安排

5.对白的精练

五、实训要求

为保证实训效果，要求每个同学独立完成，完成后，同学们相互点评。

六、考核方式、成绩评定标准

1.教师评价和学生评价结合

2.考核成绩比例

实训表现部分：考勤情况、参与程度、遵守工作纪律、协作精神等，占30%；

学生互评部分：针对其他组的实训作品进行评价，占30%；

教师评价部分：教师根据学生掌握程度及作品整体质量进行评价，占40%。

实训2　分镜头剧本编写

一、实训目的

根据自己创作的剧本，编写分镜头剧本，掌握分镜头的基本格式、分镜中各元素的描述。

二、学时

4学时

三、实训条件

1.硬件：无

2.地点：影像实训室

四、实训内容

1.分镜头剧本的格式

2.镜头的拍摄技法

3.镜头画面描述

4.对白

5.音响、音效

五、实训要求

为保证实训效果，每个人要独立完成，完成后，同学们之间相互点评。

六、考核方式、成绩评定标准

1.教师评价和学生评价结合

2.考核成绩比例

实训表现部分：考勤情况、参与程度、遵守工作纪律、协作精神等，占30%；

学生互评部分：针对其他组的实训作品进行评价，占30%；

教师评价部分：教师根据学生掌握程度及作品整体质量进行评价，占40%。

实训3 制定拍摄方案

一、实训目的

在完成剧本和分镜头剧本后，每个人为自己的剧本制定一个拍摄方案，通过写作，掌握拍摄方案制定的基本内容和预算的计算方法。

二、学时

4学时

三、实训条件

1.硬件：无

2.地点：影像实训室

四、实训内容

1.人员分工

2.时间安排

3.设备准备

4.活动费用

5.工作量预算

五、实训要求

为保证实训效果，每个人要独立完成，完成后，同学们之间相互点评。

六、考核方式、成绩评定标准

1.教师评价和学生评价结合

2.考核成绩比例

实训表现部分：考勤情况、参与程度、遵守工作纪律、协作精神等，占30%；

学生互评部分：针对其他组的实训作品进行评价，占30%；

教师评价部分：教师根据学生掌握程度及作品整体质量进行评价，占40%。

单元二

<div style="text-align: right">

拍摄阶段

</div>

学习目标

了解微电影团队的交流内容

掌握导演阐述的要领

了解微电影试演的重要性

了解微电影镜头构思设计与技巧

掌握微电影场面调度的内容

电子课件

学习任务

通过学习了解微电影团队的交流内容和镜头设计构思的重要性，重点掌握微电影拍摄导演阐述的要领、镜头构思设计与技巧以及微电影场面调度的内容。

任务分析

微电影拍摄需要一个团队来完成，导演是整个团队的核心人物。在实际工作中，受到经费和人员数量的限制，导演可能身兼数职，因此，在掌握微电影团队人员之间交流的基础上，还要掌握整个摄制镜头的构思以及场面的调度。

一、微电影团队交流

1.导演阐述

（1）导演阐述的任务

前已述及，导演是用演员表达自己思想的人。对于微电影创作来说，导演是一部作品的总负责人。从剧组的角度来说，导演又是剧组的组织者、协调者和领导者，由导演综合各种创作资源，综合各种艺术元素，综合各种创作手段，协调各种演职人员。简单地说，导演的任务是，组织和团结剧组内所有的创作人员、技术人员和演出人员，发挥他们的才能，使众人的创造性劳动融为一体。导演就好比军队的最高指挥者，一部影视作品的质量在很大程度上取决于导演的素质与修养。一部影视作品的风格，也往往体现导演的艺术风格和性格，更能体现出导演看待事物的价值观。好的导演必须能够把整个团队捏造成一个有序有效的整体。导演阐述，是打造团队的第一步，当然也是微电影创作的第一步。

导演阐述，就是导演把自己个人的思想、观点、风格和要求向团队的主要成员传递，

并进行有效的沟通的过程。阐述的过程不是导演自己的独角戏，而是需要良好的交流和沟通，在导演组织和引导下，以导演个人的思路为主导，不断丰满充实乃至于升华导演的艺术构想，并且形成团队的艺术创作共识，才是导演阐述的根本目的和任务。

（2）导演阐述的内容与方式

1）阐述前的准备工作

首先，作为微电影创作的发起者和组织者，导演要做的事是选择一个合适的剧本。作为一个导演，他可能会喜欢某种类型某个风格的故事，但却很可能无法很好地驾驭。唯一的办法是，努力创作，多尝试不同类型的作品，从观众、从同行的评价中去把握自己最适合的题材以及自己最适合突破的地方。仅仅把握好自己是不够的，了解自己所面对的电影观众，了解他们的需求对于微电影创作来说是更为关键的。电影作为大众传媒的一个种类，其创作目的不是为了自娱自乐，而是为了引导观众、感染观众，进而实现导演自身存在的价值。观众喜欢什么样的故事？观众喜欢你用怎样的方式去讲述这个故事？观众希望在故事中得到什么？导演必须要花大力气去了解去研究自己的观众，乃至于去培养自己的观众。

其次，导演需要对自己要讲述的故事进行重新规划。

重新规划的主要内容，一是人物关系的简化。现实生活中的人物关系极其复杂而模糊，在文学作品当中我们已经进行了抽象、浓缩和升华，但由于影视作品中的人力、物力的限制，以及由于观众理解能力的限制，在把一个故事从文学作品搬上银幕之前，我们需要进一步地简化。但简化必须要保留故事的原汁原味，不能因为要简化就把故事做得非常简陋。特别是微电影，一般时长不超过30分钟，篇幅短小，更要注意取舍和凝练。

重新规划的第二个内容是故事结构规划。由于篇幅以及拍摄条件限制，影视作品中的场景有限。这种限制一方面表现在数量上，一部微电影所动用的场景一般不超过8个；另一方面表现在规模上，微电影由于节奏紧凑，空镜头较少，人物表现相对较少的远景数量也比较少。因此，有必要以场景为单位把故事结构重新整理和规划。

重新规划的第三个内容是动作、心理、表情、外貌的可视化设计。浓缩往往意味着冲突的加剧和节奏的加快。微电影篇幅短小，为了给观众造成深刻印象，需要认真揣摩、体味蕴含情绪、气氛的部分镜头。与此同时，对动作、心理、表情、外貌等的可视化的要求，也要比传统的影视剧更高。对应的，导演对演员的挑选也就更加的严格，既要求外貌设计符合影视表达需要，还要求演员具有较高的表演功底。同时，导演必须要对每一个场景、每一个镜头，都要做到心中有数。

对故事重新规划后的作品是分镜头脚本。剧组第一次开会前分镜头脚本必须要创作好，然后拿到小组中讨论。创作分镜头脚本是每个导演的必备功课，学好如何创作分镜头脚本对于以后从事影视创作职业是重要的素质锻炼。

2）导演阐述的组织

① 参与人员

导演阐述时的主要参与人员包括摄影师、灯光师、技术导演、服装师、道具师、化妆师、剪辑师、录音师、制片主任、场记、剧务、编剧以及导演本身，还有主要演员。这也是剧组成立以后的第一次集体亮相，整个剧组能否平稳运行，导演阐述至关重要。

为了保证整个团队的默契配合，通常说来导演一般会固定找一些经常一起做搭档的成员来共同创作。经常一起合作，会大大减少团队磨合的时间，提高团队运行效率。如果不具备条件，就需要重新配置剧组成员。在这种情况下，导演可能需要做这样的一些事情：找圈内熟人帮助推荐；在熟人推荐之后，导演深入观看被推荐对象，提高信任度，同时这对于导演在以后工作中提出要求、相互沟通也有很大的帮助；导演在观看被推荐对象主要作品时，尽量了解背景资料，如合作对象、创作背景等，这是因为不同合作对象、不同创作背景都可能会影响这些演职人员的表现，表现不好可能是种种客观原因造成的，一部作品表现尚佳也完全可能无法代表其真实水平。

② 导演阐述的大致流程

导演应该把分镜头脚本在阐述前发给各位负责人，尽量给大家留出至少一天的时间去消化和吸收。

阐述当天，导演首先介绍自己的整体想法，包括选题意义、价值取向、选题过程等，包括历史背景、文化思想，甚至可能包括一些令人印象深刻、风格独具的具体行为动作、言语等，还可以谈一些电影观众的需求以及故事对电影观众的吸引之处。之后，再按照从整体到局部的顺序，先介绍故事的整体结构，再介绍每一部分的功能、作用，每部分内容在剧本中的作用，各部分之间的逻辑关系。在介绍清楚整体结构之后，再按照分镜头脚本的结构，逐一介绍各个场景设计方案、主要成分、风格特征，对演员的初步设想，包括主要演员的性格特征、造型效果、服装、化妆要求等，场景结构图，机位图，演员的走位图，主要道具的运动变化效果、运动路线，灯光效果，声音效果等。

此外，导演在阐述时，也可以提出亟待解决的问题，或者是一些自己把握不准的地方。导演需要懂得影视创作的每一个流程，但通常情况下可能不如专业人士精专，在这种情况下询问专业人士的意见，请求他们的帮助，这并不会像某些人所想象的一样造成导演权威的降低，反倒更容易磨合团队，使得整体运行更加流畅。

导演对上述问题进行阐述之后，各部门负责人针对整体想法、结构、每一场景甚至每一细节进行讨论，发表自己的见解，对别人的见解提出自己的看法，或者是提出疑问，寻求解答。俗话说一人计短、二人计长，又说他山之石、可以攻玉，剧组作为一个整体，良好的交流和沟通可以帮助导演进一步把握故事，丰满故事，增强故事的感染力。

3）导演阐述的注意事项

① 要细致。导演阐述并不仅仅只是一次剧组大聚会，而是一个动态的过程。从会前的准备，到会后的单独交流，整个导演阐述在正式开机之前将一直持续。导演第一次阐述完毕后，各部门主要人员会不断和导演沟通，反复交流。导演阐述毕竟是整体性的，有时不够专门，有时不够细致，在此基础上各部门应站在自己立场上阐明自己的见解和想法，对于细节要尽可能细致。

② 坚持导演权威。导演是整个剧组的灵魂，虽然各部门都会提出不同的设计和制作环节，但这些都要得到导演的确认，毕竟导演才是整个作品艺术风格的总设计师和总负责人。导演如果不能坚持自己的总体设计和总体风格，最终创作出的作品就会风格扭曲，像是一块拼凑起来的抹布，很难感染观众。

③ 发挥团队作用。影视是一门综合的艺术，分工明确又彼此合作。不同部门之间工作重心不同，导演应该鼓励各部门负责人对整体工作及其他部门工作发表建议和见解，

对合理建议和见解消化和吸收，对于把握不准的以及修改过的内容及时通知责任相关部门。如制片组因为预算关系提出应削减服装预算，演员服装材质发生变化。此时，导演应该及时通知到美术组。美术组认为，比如说红军战士的服装应该以蓝灰色为主，以突出战士们坚毅的品格，而不能使用深灰色，导演认为合理，此时应通知到灯光组，降低照度、提高色度，灯光组的相关决策也应该与化妆组协调。这样做，一方面是促进各职能部门之间的相互交流，磨合团队；更重要的是不同部门的意见可以使得部门负责人从另一个角度看问题，从而使工作更富有创造力。好的导演在阐述过程中可以启发团队，形成不断放大的脑力激荡。

④ 鼓励和积累。当各部门负责人就各种问题积极发表意见时，导演一定要注意不要批评。你可以不采纳，但一定不要出现"这是个蠢主意""这样做完全不可行""毫无亮点"之类的负面评价。对于可能出现的来自其他部门的批评，导演一定要做到防患于未然，在导演阐述之初就要提前说好，不要攻击他人的想法，更加不要有人身攻击。任何想法都是宝贵的，自有其闪光之处。导演要做的是把这些想法记录在案，也许在将来的某个时候就会突然对创作有所启发。一定要记住，一次批评就可能会抹杀一个天才的导演，一次鼓励却和可能会造就影视艺术的一个辉煌。因此，导演要有主见，但不可固执，对待各部门的修改建议要认真听、认真看，不管采纳与否都要致以感谢，表扬其积极、主动、认真的工作态度。当然也不要固守于条条框框，毕竟导演的工作是创造性的工作，过分拘泥可能会抹杀天才的展现。

2.制片人与导演的交流

制片人（Producer）一般指影视剧生产制作人。全权负责剧本统筹、前期筹备、组建摄制组（包括演职人员以及摄制器材的合同签订）、摄制成本核算、财务审核，执行拍摄生产、后期制作，协助投资方进行国内、外发行和国内、外申报参奖等工作。制片人是剧组的主宰，摄制组的最高权力者，既有权决定聘用优秀成员，也有权开除在剧组违纪行为的成员。从片子的形成到片子的上映，是全片贯穿的核心。如果把一个剧组看作一个企业，制片人就是董事长，负责资金预算的管理、审批、核准，导演是总经理，全面负责行政管理，对最后成品（电影）质量负首要责任。所以制片人确定导演后，要和导演就整个微电影的各个事项做全面沟通，从资金预算，演员和工作人员的选择，再到拍摄方案的制订，和最后实施，两个人要是有任一环节出现沟通不畅，或者矛盾，那对整个影片工程来说是会造成巨大的损失。微电影有时会出现制片人和导演是同一个人的情况，那么这个问题就不存在了。

3.导演与摄影师交流

摄影师的工作简单地说就是使"电影画面什么样子看起来叙事能力更强"。摄影师要决定用什么器材、灯光如何设置以及镜头如何实现。导演设计分镜头，而这个镜头如何表现由摄影师来完成。在前期制作阶段，摄影师和导演要一起规划拍摄计划，分解剧本，做分镜头表，摄影师主要负责从技术方面实现导演的构想。在拍摄的时候，摄影师就根据分镜头剧本安排摄影组和灯光组的工作。对于每个场景，摄影师会提出要求，如什么颜色、多亮的光，要柔和的还是硬的，要铺多大的范围，灯光组根据要求进行安排。导演通过看监视器，一是"调度演员"、二是确定这个镜头能够实现"剧本的要求"。

摄影师一加入团队，立刻就与导演到场地勘景，检视故事板、布景、道具、服装和

化妆，也许会为以上各种元素拍些试片。虽然每部片子会有差异，但摄影师的主要职责仍是灯光、影片的曝光、控制景框，以及摄影机的运动，而后两者又是由美术设计师、导演和摄影师一同决定的。对许多人而言，摄影师不能完全控制镜流，而且这项权利完全属于导演，导演和摄影师之间的沟通是相当重要的。有些导演会给他们的摄影师看照片、图画、其他影片或任何其他的视觉资源，以此展示他们所追求的风格。通常给摄影师的指示只是一种具有启发性的描述，自然地，这也会引起讨论和纷争，通过这个过程交流，解决方案与新的意念得以融合。在拍摄前的最后几周里，导演应该已经对他的故事情境有了准确的了解，这包括布景、地点、主要道具、服装和化妆。通过拍摄各种设计元素的测试片，可以在此时评估灯光和摄影，并在需要时做出适当的调整。

4.导演与演员交流

因为演员是导演思维最直接的传达者，所以导演必须要理解演员，理解自身与演员之间休戚与共的关系。在一定意义上，优秀导演和演员在共同打造一条通道（即表演），通向一个新人——影片中的角色，它将使叙事成立，并构建另一种关系——与观众的关系。

在拍摄现场，导演要给演员果断清晰的指导，同时也要给他们的表演简洁明了却又仔细的反馈。拍摄时，演员们是从戏中向外看，而导演是从外面看进去。导演要负责戏剧的形成。演员表演时情绪的把控，节奏的把握，戏剧张力的形成，这些都需要导演从外面看，并进行有效指导。有时需要通过很多遍才能将一个镜头拍好，这无不凝聚了导演和演员的心血，也是两者现场有效沟通的成果。

5.排练

有的制片人认为排练可能会破坏自然的表演，并且是在浪费钱，因为演员们可以在开拍前记熟台词。然而，一些有才华的电影演员却不这么认为，他们认为应该进行大量的研究与集中排练。拍摄前，让演员们一起进行整体练习能让他们拥有共同的经历。演员们将会有时间充分了解并体会剧本中的世界和其中的人物个性，这能使角色之间的关系变得与演员们之间的关系一样真实。对这一切的探索都来源于导演的感悟力，因为他既是拍摄中协调员、电影作品的助产婆，也是第一个观众。

在每次排练时，需要处理最主要的问题，否则会强加给演员们过多的东西，反而模糊了主次顺序。一次排练总会来来回回进行很多遍，有时会注重具体的细节，有时则会注重抽象的意义或原理。在这一阶段如果安排演员在排练前进行讨论，这只是在浪费时间。导演应该在排练中通过他们的表演来看出他们的想法，而不是听他们说。当主要问题得到解决后，那些次要问题，诸如不可信的台词或动作将会上升为需要注意的新的主要问题。

当排练工作开始时，演员对熟记台词的焦虑将暂时影响到他们的肢体动作。要是演员一直说他对台词不确定，需要再看一下剧本，这时我们应该让演员抛开剧本，并请他即兴表演。不管在什么情况下，最重要的是表现出场景的意义和精神，台词可以稍后再巩固。

如果一个角色的动作和话语没有抓住导演，没有打动导演，那么演员的理解就出了问题。如果导演知道有些内容应该存在于表演中，而要强迫自己才能理解或感觉到它，这必然是有问题需要解决的征兆。对于牵涉到动作和对白背后细微分歧的讨论，甚至是

异议，导演应有所准备。有时导演必须控制住这些分歧，并决定演员必须根据什么来工作，导演要坚定并且乐意做这种尝试。存在分歧并非意味着导演的权威被破坏，而是虽无条理却令人兴奋的发现。每个角色的一切元素都变得越来越重要，因为他们的许多动作在场景与场景之间必须保持连贯性。证明一个场景是否成功，要看观众在没有听到一句台词的情况下，能否感觉到发生了什么。

二、微电影拍摄流程

一般来说，导演除了前期筹备的时候跟各部门沟通他的要求外，现场拍摄时，每一场的开始，他可以向全体工作人员简单讲解该场戏的拍摄要求和方案，然后各自分散做自己的事。每个镜头的具体操作，可以分为五个步骤，详列如下。

1.演员走位

将所有演职人员集中到表演区，导演指挥或带领演员走位，用最简单的方法把该镜头的内容粗略演一次，然后与摄影师共同确定机位、景别和运动方法，尽可能精准，可以给演员走位做记号，为摄影机的移动位置做记号。

2.照明布光

摄影师带领摄影组和灯光组按照摄影指导的意思装置摄影机，铺排轨道，排练运动，摄影指导则与灯光师合作，利用"光替"布光。

3.演员排练

导演指导演员按照原先画好的记号走位演戏，这时导演可以要求表演做细节调整，排练到导演基本满意为止。

4.微调灯光

摄影灯光组可按排练结果做出相应的微调，保证灯光精确，如果要用跟焦员也应于此时量度准确演员距离，准备跟焦。

5.开机拍摄

所有工作完成后，演员进入状态，就可以正式拍摄。打板员、场记做好每个镜头拍摄记录，常见场记单如图2-5。每一条停机后，导演要给予明确指示，要么通过，要么重来。

在这五步进行过程中，其他各部门也要做好准备，比如服装、道具、化妆、录音等，做到步调统一，提高拍摄效率。

<table>
<tr><td colspan="9" align="center">场记单</td><td>第　天</td></tr>
<tr><td colspan="2">片名：</td><td>导演：</td><td>摄影：</td><td>场记：</td><td>□日□夜□晨□昏</td><td colspan="2">拍摄日期：　年　月　日</td></tr>
<tr><td>场号</td><td>镜号</td><td>次数</td><td>√/×</td><td>景别</td><td>摄法</td><td>内容</td><td>备注</td></tr>
<tr><td></td><td></td><td></td><td></td><td></td><td></td><td></td><td></td></tr>
<tr><td></td><td></td><td></td><td></td><td></td><td></td><td></td><td></td></tr>
<tr><td></td><td></td><td></td><td></td><td></td><td></td><td></td><td></td></tr>
<tr><td></td><td></td><td></td><td></td><td></td><td></td><td></td><td></td></tr>
<tr><td></td><td></td><td></td><td></td><td></td><td></td><td></td><td></td></tr>
<tr><td></td><td></td><td></td><td></td><td></td><td></td><td></td><td></td></tr>
<tr><td></td><td></td><td></td><td></td><td></td><td></td><td></td><td></td></tr>
<tr><td></td><td></td><td></td><td></td><td></td><td></td><td></td><td></td></tr>
</table>

图2-5

三、场面调度

1.场面调度的内容

场面调度，意为"摆在适当的位置"或"放在场景中"。起初这个词只适用于舞台剧方面，指导演对演员在舞台上表演活动的位置变化所做的处理，是舞台排练和演出的重要表现手段，也是导演为了把剧本的思想内容、故事情节、人物性格、环境气氛以及节奏等，通过自己的艺术构思，运用场面调度方法，传达给观众的一种独特的语言，用来揭示剧中人物的心理、刻画人物性格，表现人物的感情状态和人物之间的关系。场面调度也是视觉上吸引观众注意的重要手段，尤其是在固定的场景中，场面调度可以全方位、多角度、立体化地表现空间。通过场面调度，场景（环境）、场景中的道具、人物等造型元素之间建立了有机的联系，共同承担起表现中心任务和导演意图的作用。

由于电影和戏剧在艺术处理上具有某些共同性，"场面调度"一词也被引用到电影创作中，但其涵义却有很大的变化和区别。在电影中"场面调度"的涵义是指导演对画框内事物的安排，具体包括演员调度和镜头调度（摄影机调度）。

构思和运用电影场面调度，需以电影剧本，即剧本提供的剧情和人物性格、人物关系为依据。导演、演员、摄影师等需在剧本提供的人物动作、场景视觉角度等基础上，结合实际拍摄条件，进行场面调度的设计。利用场面调度，可以在银幕上刻画人物性格，体现人物的思想感情，也可以表现人物之间的关系，渲染场面气氛，交代时间间隔和空间距离。场面调度对电影形象的造型处理，也起着重要的作用。

2.演员调度

（1）调度的形式

横向调度：演员从镜头画面的左方或右方做横向运动。

正向或背向调度：演员正向或背向镜头做运动。

斜向调度：演员向镜头的斜角方向做正向或背向运动。

向上或向下调度：演员从镜头画面上方或下方做反方向运动。

斜向上或斜向下调度：演员在镜头画面中向斜角方向做上升或下降运动。

环形调度：演员在镜头前面做环形运动或围绕镜头位置做环形运动。

无定形调度：演员在镜头前面做自由运动。

导演选用演员调度形式的着眼点，不只在于保持演员与其所处环境的空间关系在构图上的完美，更主要在于反映人物性格，遵循人物在特定情境下必然要进行的动作逻辑。

（2）调度的要素

1）人物与环境的关系

包括人物以怎样的状态在场景中，以怎样的方式出现在场景中，以及人物出现在什么位置（最终体现为人物在画面构图中的位置，如画面中间、上方、下方或边缘等）。通过场面调度对场景以及人物与场景关系的交代，便于观众对故事的背景、线索、人物建立初步的认识。

2）人物的行动空间及在该空间的行动路线

人物从哪里入场，中途在哪里停留，有什么行为动作，最后从哪里出场，这就是场

面调度中人物的行动空间和行动路线。空间和路线的调度不是随意安排的，同样也是根据剧情的内在逻辑以及表现人物的心理活动和行为状态的需要而精心安排的。

人物行动路线的调度可以通过几个不同景别和机位的镜头组接而成，也可以通过长镜头进行表现。

3）人物之间的关系

一出戏的人物通常都不止一个。人物出场的先后次序、几个人在同一场景中的位置关系、人物各自的运动路线等，这些都属于人物之间相互关系的调度。这些调度对于人物的主次关系、暗示人物之间的联系有重要的意义，而且影响着如何对画面进行动态构图。

（3）调度的技巧

1）变换姿势

变换姿势是演员调度最简单的技巧，包括坐、卧、站、转身等身体动作的变化。姿态变换的动作幅度比较小，一般用于单人场面或双人场面中，比如我们看到某人物A坐在桌子旁先抽了两口烟，接着焦躁地掐灭烟，手托下巴做思考状，一会又起身站立，这一连串的动作变化让观众看到一个焦虑不安、可能碰到什么麻烦事的人。

2）变换表演区

变换表演区是运动幅度最大的人物调度，即演员从场景中的一个表演区转换到另一个表演区。比如人物A站起身来后踱到窗户边，又走到床边一头倒在床上。变换表演区可以让场景中的空间环境、布景道具、其他造型元素都积极地纳入观众的视野，是一种较有吸引力的场面调度。

3）变换数量

变换数量就是让场景中增加或减少人物，一般通过人物的出画和入画实现。如人物A正躺在床上面对天花板想心事，门开了，姐姐B带着小外甥C回来了，场景中由一个人变成了三个人；一会儿，小外甥C进里屋做作业，场景中又变成了两个人。这种场面调度的手段常用来转变观众的注意力，改变剧情的发展方向。

4）换人

在一个场景中一个人出场，另一个人进场，就是换人。比如，姐姐B要出去买菜，小外甥C偷偷跑出来和舅舅A一起玩。通过换人，观众的注意会随着剧情的线索和焦点转移到不同的角色身上。

5）换位

两个人在场景中的左右位置不断地发生变化，就叫"换位"。当两个人在一个表演区待的时间过长而又不能离开这个表演区的时候，通常都使用换位的技巧调节观众的视觉。

6）远离和走近

即人物与人物之间距离远近的变化，及人物与摄影机之间纵深感的变化。人物间距离的远近变化可以反映人物间心理与情感距离的相应变化。人物与摄影机距离的远近，影响人物在构图中面积大小的变化，可体现人物的力量与权威的大小或他们此时此刻在剧中的重要性。

3.镜头调度

镜头调度按运动形式分，有推、拉、摇、跟、移、升、降；按镜头位置分，有正拍、

反拍、侧拍等；按镜头角度分，有平拍、仰拍、俯拍、升降拍及旋转拍等。一般来讲，若干衔接镜头用同一个运动形式拍摄，会给人流畅的感觉，用忽而仰、忽而俯的角度拍摄，会给人强烈的对立感觉。

（1）短镜头的场面调度与长镜头的场面调度

按照影视镜头的长短，可将镜头的场面调度分为分切镜头、运动长镜头和景深长镜头。

1）分切镜头

分切镜头就是指摄影机从不同角度、不同距离以固定方式进行拍摄，其优势在于可以从不同角度立体而全方位地表现被摄对象，利用不同机位突出重点，高效地控制叙事节奏，避免不必要的拖沓。其劣势在于分切镜头不利于再现动作发展的全过程，使时空动作的真实性受到质疑。在操作上，分切镜头通常是多台摄影机同时在不同的机位工作，以获得从不同角度、不同距离拍摄的画面。

2）运动长镜头

运动长镜头就是用一个镜头完整记录动作发生、发展、高潮和结尾的全过程。运动长镜头的优势与劣势正好与分切镜头相反，它不会破坏事件发生、发展中的空间与时间的连贯性，具有较强的时空真实感，但可能会造成节奏上的拖沓。在操作上，运动长镜头通常是运用单个摄影机的推、拉、摇、移、升、降等多种机械运动完成，也能为画面造成多种角度和景别。

3）景深长镜头

景深长镜头是指摄影机保持固定机位，使用改变景深的方式进行拍摄。由于景深长镜头可以使前景和后景的被摄对象都保持清晰，因此，使用景深长镜头时，场面宏大，空间透视感强，镜头中的元素比较丰富。拍摄时要注意各元素之间的协调。

（2）固定镜头和运动镜头

按照拍摄时镜头的运动状态，可将镜头调度分为固定镜头和运动镜头。

1）固定镜头

固定镜头即摄像师站在一个适当的位置上，摄影机镜头对准被摄物，将画面调整至一个固定的尺寸后，在保持机位、焦距、镜头光轴不变的情况下进行拍摄，画面中人物可以任意移动、入画出画，同一画面的光影也可以发生变化。

2）固定镜头的优势与局限

固定镜头的有以下几方面的优势。

第一，如前所述，固定镜头可以增加画面的稳定性，适合表现静态的环境，常用来交代事件发生的地点和环境。

第二，使用固定镜头时，背景固定，主体的运动速度和节奏变化可以被比较客观地记录和呈现，比如拍摄奥运会跳水运动员跳水时，倘若以运动镜头追随拍摄，跳水运动员就会呈现出与画面框架匀速齐动的相对静态，好像是悬浮停定在天空中一样；如果选择大景别前景中有观众和建筑物的固定镜头，我们就可以看到运动员在固定的框架中跳下的轨迹，可以明显感受到运动员跳水的速度。

第三，固定镜头适合营造深沉、庄重、宁静的心理氛围。使用固定镜头拍摄时，通常得到的是多台机器不同角度、不同距离的分切镜头，从而用若干不同大小与角度的画

面表现被摄体的位置、环境、动作、主题。使用固定镜头时，要避免相同角度的重复。拍摄内容要有一定的选择性，避免冗长拖沓，使画面简洁有力。

固定镜头的局限性在于：

第一，构图受限，就某一个固定镜头来说，其视角与视域都是固定不变的，因此构图较难有大的变化。

第二，过多使用固定镜头会使画面缺乏完整性和流畅性，给人零散、拼接的感觉，也会影响观众对情景真实性的心理期待。

3）运动镜头

运动镜头就是利用推、拉、摇、移、跟、甩等摄影机的运动形式进行拍摄，可以与固定镜头形成互补。如其突破了固定镜头的有限画面和固定视角，不仅可以灵活构图，而且可以有效拓展画面视野。从艺术效果来看，运动镜头因其灵活的构图和画面的动态转换使画面富有节奏感与活力；从观众的角度而言，运动镜头更符合人眼在观看动态对象时的动态观察习惯，这种场面调度也能有效地吸引观众的注意。

运动镜头的运用涉及诸多具体的技巧，不同的镜头技巧表现不同的主题内容，需对每一种镜头的表现方法熟知于心。

① 推镜头与拉镜头

推镜头是摄影机沿直线向拍摄对象不断走近的拍摄，其作用主要是为了逐渐把观众的视线从整体引向局部，让画面内容逐渐减少，减去画面中多余的东西，使观众视线慢慢地接近主体。突出在后面将出现的重要主体或把观众的注意力引向物体的某一个细节部分。拉镜头则正好相反，是摄影机沿直线不断地远离拍摄对象，被摄主体在画面中由近至远、由局部到全体地慢慢展现出来，而主体或主体细节渐渐变小。拉镜头强调的是主体与环境之间的关系、主体在环境中的位置。

推拉镜头的拍摄效果有时也可以通过摄影机前后的物理移动来实现。但两种拍摄手段还是存在一些细微的差别，通过变焦推拉镜头时，视点未发生改变，因此景物位置以及对象与场景的关系是不变的，只是画面的放大或者缩小，而移动摄影机时，被摄对象会在场景中前后移动，场景在视觉上也会呈现大小变化。

A.推镜头的画面特征

a.推镜头能产生视觉前移效果。

b.推镜头具有明确的主体目标。

c.推镜头使被摄主体由小变大，周围环境由大变小。

B.推镜头的功能和表现力

a.推镜头可以突出主体人物，突出重点形象。

b.推镜头可以突出细节，突出重要的情节因素。

c.推镜头可以在一个镜头中介绍整体与局部、客观环境与主体人物的关系。

d.推镜头在一个镜头中景别不断发生变化，有连续前进式蒙太奇句子的作用。

e.推镜头推进速度的快慢可以影响和调整画面节奏，从而产生外化的情绪力量。

f.推镜头可以通过突出一个重要的戏剧元素来表达特定的主题和涵义。

g.推镜头可以加强或减弱运动主体的动感。

C.拉镜头的画面特征

a.拉镜头可产生视觉后移效果。

b.拉镜头使被摄主体由大变小，使周围环境由小变大。

D.拉镜头的功能和表现力

a.拉镜头有利于表现主体以及主体与所处环境的关系。

b.拉镜头画面的取景范围和表现空间是从小到大不断扩展的，可使画面构图形成多结构变化。

c.拉镜头是一种纵向空间变化的画面形式，它可以通过纵向空间和纵向方位上的画面形象达到对比、反衬或比喻等效果。

d.一些拉镜头以不易推测出整体形象的局部为起幅，有利于调动观众对整体形象逐渐出现直至呈现完整形象的想象和猜测。

e.拉镜头在一个镜头中景别连续变化，保持了画面表现空间的完整和连贯。

f.拉镜头内部节奏由紧到松。与推镜头相比，拉镜头较能发挥感情上的余韵，产生许多微妙的感情色彩。

g.拉镜头常被用作结束性和结论性的镜头。

h.拉镜头可用来作为转场镜头。

② 摇镜头

摇镜头技巧是法国摄影师狄克逊根据人的视觉习惯首创的。拍摄时，摄影机位置不动，只改变镜头的拍摄角度和方向。就好比一个人站着不动，通过转动头来观看事物一样。摇摄法常在以下两种情况下被用到，当拍摄的场景过于宏大，用广角镜头不能把整个画面完全拍摄下来时，往往会用到摇摄。这种镜头在一些故事片的开始比较常见，用来介绍事件所发生的地点以及主角人物所处的位置和环境，用来追踪一个移动中的目标，比如一架正在降落的飞机等。摇镜头可以左右摇、上下摇、甩摇、斜摇、旋转摇，或者与移镜头混合在一起，但不论是哪种摇法，都要注意速度的适宜性和画面的流畅性，要给人一气呵成的感觉。比较常见的是前两种。

A.左右摇摄

就是以横向圆弧路线摇动摄影机，对所要表现的场景进行逐一的展示，常用来拍摄宽广的全景或左右移动中的目标。

左右摇摄时正确的姿势是，首先将两脚分开约50厘米站立，脚尖稍微朝外成八字形，再以腰部为分界点摇动腰部，下半身不动，上半身匀速、平稳地转动，直到完成整个摇摄过程。转动角度一般不超过90°，速度可根据被摄对象的动静状态而定，在能看清楚被摄对象的前提下，拍摄静态对象时速度可稍快，拍摄动态对象时速度则应慢一点。

B.上下摇摄

上下摇摄可以追踪拍摄上下移动的目标或比较高、难以用一个完整画面表现的拍摄对象。前者如跳水运动员的跳水动作，将运动员站在高台准备跳时作为起幅画面，把镜头推近，锁定目标，从起跳到入水，镜头随运动员的下落而同步下移：后者如近距离拍摄一座高楼、高山、大树或者巨人，可先用平摄的方法从下方拍起，再由下往上移动镜头。

C.甩摇摄

甩镜头是摇镜头的一种特殊形式，就是在前一个画面结束时不停机，直接将镜头极

速转向另一个方向，甩的瞬间画面变得非常模糊，镜头稳定后才出现一个新的画面。甩镜头易给人造成紧迫的心理感受，让人感受到事物、时间、空间的急剧变化，常用在强调空间的转换或同一时间内在不同场景中所发生的并列情景。

不论是左右摇还是上下摇或甩摇，摇镜头时速度一定要均匀，起幅和落幅都停滞片刻。摇镜头的构图难度也比较大，要运用好需多加练习。

D.摇镜头的画面特征

a.摇镜头带给人犹如转动头部环顾四周或将视线由一点移向另一点的视觉效果。

b.一个完整的摇镜头包括起幅、摇动、落幅三个相互贯连的部分。

c.一个摇镜头从起幅到落幅的运动过程，迫使观众不断调整自己的视觉注意力。

E.摇镜头的功能和表现力

a.展示空间，扩大视野。

b.有利于通过小景别画面包容更多的视觉信息。

c.能够介绍、交代同一场景中两个主体的内在联系。

d.利用性质、意义相反或相近的两个主体，通过摇镜头把它们连接起来表示某种暗喻、对比、并列、因果关系。

e.在表现三个或三个以上主体或主体之间的联系时，镜头摇过时或作减速、或作停顿，以构成一种间歇摇。

f.在一个稳定的起幅画面后利用极快的摇速使画面中的形象全部虚化，以形成具有特殊表现力的甩镜头。

g.便于表现运动主体的动态、动势、运动方向和运动轨迹。

h.对一组相同或相似的画面主体用摇的方式让它们逐个出现，可形成一种积累的效果。

i.可以用摇镜头摇出意外之象，制造悬念，在一个镜头内形成视觉注意力的起伏。

j.利用摇镜头表现一种主观性镜头。

k.利用非水平的倾斜摇、旋转摇能够表现一种特定的情绪和气氛。

l.摇镜头也是画面转场的有效手法之一。

③ 移镜头

移镜头就是拍摄度和焦距不变的情况下，在水平方向上移动摄影机并进行拍摄。按运动方向，移镜头可以分为横向移动和纵深移动。横向移镜头拍摄形成的效果是，拍摄静态对象时，景物会从画面中依次划过，有巡视或展示的动态视觉效果，而拍摄动态对象时，摄影机的伴随移动形成相对静止的跟随视觉效果。纵向的移动会形成类似推拉镜头的效果，但两者之间也有区别，我们在前面已经讲到过。移镜头和摇镜头都是表现场景中的主体与陪体关系的拍摄手段，但两者营造的视觉效果不同。摇镜头时，拍摄角度和被摄物体的角度在变化，适合于拍摄远距离的物体，移镜头时，拍摄角度和被拍摄物体的角度不变，适合于拍摄近距离的物体。在实际拍摄中，移动拍摄的难度较大，需要专用设备配合，如轨道上的移动车、滑轨等。

A.移动镜头的画面特征

a.摄影机的运动使得画面框架始终处于运动之中，画面内的物体不论是处于运动状态还是静止状态，都会呈现出位置不断移动的态势。

b.摄影机的运动，直接调动了观众生活中运动的视觉感受，唤起了人们在各种交通工具上或行走时的视觉体验，使其产生一种身临其境之感。

c.移动镜头表现的画面空间是完整而连贯的，摄影机不停地运动，每时每刻都在改变观众的视点，在一个镜头中构成一种多景别、多构图的造型效果，这就起着一种与蒙太奇相似的作用，最后使镜头有了它自身的节奏。

B.移动镜头的功能和表现力

a.移动镜头通过摄影机的移动开拓了画面的造型空间，创造出独特的视觉艺术效果。

b.移动镜头在表现大场面、大纵深、多景物、多层次的复杂场景时具有气势恢宏的造型效果。

c.移动镜头可以表现某种主观倾向，通过有强烈主观色彩的镜头表现出更为自然生动的真实感和现场感。

d.移动镜头摆脱定点拍摄后形成多样化的视点，可以表现出各种运动条件下的视觉效果。

④ 跟镜头

跟镜头指跟随拍摄，即摄影机始终跟随被摄主体进行拍摄，使运动的被摄主体始终在画面中，跟拍使处于动态中的主体在画面中保持不变，而前后景可能在不断地变换。这种拍摄技巧能更好地表现运动中的主体，使物体的运动保持连贯，有利于展示人物在动态中的精神面貌。

A.跟镜头的画面特征

a.画面始终跟随一个运动的主体。

b.被摄对象在画框中的位置相对稳定。

c.跟镜头不同于摄影机位置向前推进的推镜头，也不同于摄影机位置向前运动的前移动镜头。

B.跟镜头的功能和表现力

a.跟镜头能够连续而详尽地表现运动中的被摄主体，它既能突出主体，又能交代主体运动方向、速度、体态及其与环境的关系。

b.跟镜头跟随被摄对象一起运动，形成一种运动的主体不变、静止的背景变化的造型效果，有利于通过人物引出环境。

c.从人物背后跟随拍摄的跟镜头，由于观众与被摄人物视点的同一，可以表现出一种主观性镜头。

d.跟镜头对人物、事件、场面的跟随记录的表现方式，在纪实性节目和新闻的拍摄中有着重要的纪实性意义。

⑤ 升降镜头

升降镜头是指让摄影机上下运动拍摄的画面，其运动方向有垂直、斜向或不规则运动，其视点在不断地变化，给观众造成丰富的视觉感受。在拍摄的过程中，我们可以不断改变摄影机的高度和仰俯角度，增强空间深度的主观幻觉，产生高度感。

A.升降镜头的画面特征

a.升降镜头的升降运动带来了画面视域的扩展和收缩。

b.升降镜头视点的连续变化形成了多角度、多方位的多构图效果。

B.升降镜头的功能和表现力

a.升降镜头有利于表现高大物体的各个局部。

b.升降镜头有利于表现纵深空间中的点面关系。

c.升降镜头常用以展示事件或场面的规模、气势和氛围。

d.利用镜头的升降可以实现一个镜头内的内容转换与调度。

e.升降镜头的升降运动可以表现出画面内容中感情状态的变化。

⑥ 综合运动镜头

综合运动镜头是指摄影机在一个镜头中把推、拉、摇、移、跟、升降等各种运动拍摄方式，不同程度地、有机地结合起来的拍摄。用这种方式拍到的影视画面叫综合运动镜头。事实上，在实际拍摄中，我们往往综合几种表现形式。

A.综合运动镜头的画面特征

a.综合运动镜头的镜头综合运动产生了更为复杂多变的画面造型效果。

b.由镜头的综合运动所形成的影视画面，其运动轨迹是多方向、多方式运动合一后的结果。

B.综合运动镜头的功能和表现力

a.综合运动镜头有利于在一个镜头中记录和表现一个场景中一段相对完整的情节。

b.综合运动镜头是形成影视画面造型形式美的有力手段。

c.综合运动镜头可以通过连续动态再现现实生活的流程。

d.综合运动镜头有利于通过画面结构的多元性，形成表意方面的多义性。

e.综合运动镜头在较长的连续画面中可以与音乐的旋律变化相互"合拍"，形成画面形象与音乐一体化的节奏感。

4.调度手法

电影的场面调度是演员调度与摄影机调度的有机结合，两种调度相辅相成，都以剧情发展和人物性格、人物关系所决定的人物行为逻辑为依据。为了使电影形象的造型具有更强烈的艺术感染力，在处理电影场面调度时，可以从剧情的需要出发，灵活运用以下三种手法。

（1）纵深调度

即在多层次的空间中，充分运用演员调度的多种形式，使演员的运动在透视关系上具有或近或远的动态感，或在多层次的空间中配合富于变化的演员调度，充分运用摄影机调度的多种运动形式，使镜头位置做纵深方向（推或拉）的运动。比如将摄影机摆在十字路口中心，拍一演员从北街由远而近向镜头跑来，尔后又拐向西街由近而远背向镜头跑去的镜头；或者跟拍一演员从一个房间走到房子中另外几个房间的镜头。这种调度可以利用透视关系的多样变化，使人物和景物的形态获得强烈的造型表现力，加强电影形象的三维空间感。

（2）重复调度

指虽然演员调度有些变动，但相同或相似的镜头调度重复出现。在一部影片中，这种相同或相似的演员调度和镜头调度的重复出现，会引发观众的联想，使他们在比较之中，领会出其中内在的联系和涵义，从而增强剧情的感人力量。比如，一场戏是刚结完婚的妻子在村口一棵榕树下送别丈夫上前线作战。另一场戏是数年后，同在这棵榕树下，

妻子迎接丈夫立功凯旋。如果将这两场戏用相同或相似的演员调度和镜头调度加以处理，当观众第二次看到时，势必会联想到第一次出现的情境，从而对这一对夫妻的离别和重逢有更深的感受。

（3）对比调度

在演员调度和镜头调度的具体处理上，可以运用各种对比形式，如动与静、快与慢的强烈对比。若再配以音响上强与弱的对比，或造型处理上明与暗、冷色与暖色、黑与白、前景与后景的对比，则艺术效果会更加丰富多彩。

5.轴线规则与三角形机位布局方法

（1）轴线规则

1）轴线的定义和类型

在实际拍摄时，为了保证被摄对象在影视画面空间中的正确位置和方向的统一，摄影机要在轴线一侧180°之内的区域设置机位、安排角度、调度景别，此即摄像师处理镜头调度必须遵守的"轴线规则"。

所谓轴线，是指被摄对象的视线方向、运动方向和不同对象之间的关系所形成的一条虚拟直线。在影视画面中，轴线有三种类型，即方向轴线、运动轴线和关系轴线。

方向轴线：是处于相对静止的人物视线方向构成的轴线（图2-6）。

运动轴线：处于运动中的人或物，其运动方向构成的轴线（图2-7）。

关系轴线：两个人物头部之间的交流线构成的轴线（图2-8）。

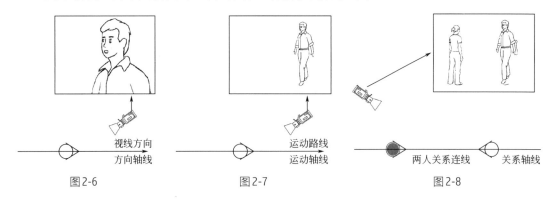

图2-6　　　　　　　　　图2-7　　　　　　　　　图2-8

2）遵循轴线方法

在轴线的同一侧，不论摄影机的高低俯仰如何变化，镜头的运动如何复杂，也不论拍摄多少镜头，从画面来看，被摄主体的位置关系及运动方向等总是一致的。倘若摄影机越过原先的轴线一侧，到轴线的另一侧区域去进行拍摄，即称为"越轴"（图2-9）。

"越轴"后所拍摄的画面中，被摄对象与原先所拍画面中的位置和方向是不一致的。一般来说，越轴前所拍画面与越轴后所拍画面无法进行组接。如果硬行组接的话，就将发生视觉接受上的混乱。当我们遵照轴线规则变化拍摄角度时，在两两相连的镜头中将产生以下三种方向关系。

① 采用摄影机的平行角度或共同视轴角度，画面中的运动对象的方向将完全相同。所谓共同视轴，即两台摄影机在同一光轴上设置拍摄角度，相连的镜头中拍摄方向不变，只有拍摄距离和画面景别发生变化。由于变焦距镜头的普遍使用，实际拍摄时也可以运

用摄影机的变焦距推、拉"合二为一"地完成共同视轴上的镜头调度。

② 在轴线一侧设置两个互为反拍的机位，画面中运动对象方向一致，但其正背、远近不同。在电视摄影机的拍摄角度中，两相成对的反拍角度有内、外两种情况。内反拍角度是在轴线一侧，每个机位只能拍到其中一个人的拍摄角度；外反拍角度则在轴线一侧，每个机位能拍到两个人——一个前侧面和一个后侧面的拍摄角度（图2-10）。

③ 当镜头光轴与被摄对象的轴线合一时，在画面中无左右方向的变化，只有沿镜头光轴的远近的变化和正背变化。实际上，在这种情况下摄影机的光轴与轴线是重合的。由这种镜头调度所拍得的画面运动主体无明显的方向感，所以又被称为中性方向，这种镜头又称为中性镜头。通过中性镜头进行连接也是符合轴线规则的，经常用以连接轴线两边拍摄的镜头，即插在两个越轴镜头之间，作为越轴镜头的过渡镜头（图2-11）。

3）常用的合理越轴方法

影视镜头调度一方面有着严谨的规律性，一方面也蕴涵了极大的创造性。在运用现代高科技装备和创作者聪明才智去进行画面造型表现的过程中，为了寻求更加丰富多变的画面语言和更具表现力的电视场面调度，我们又往往要打破"轴线规则"，不把镜头局限于轴线一侧，而是以多变的视角全方位、立体化地表现客观现实时空。但是，我们已经提到"越轴"后的画面在与越轴前的画面直接进行组接时会遇到障碍，那么，

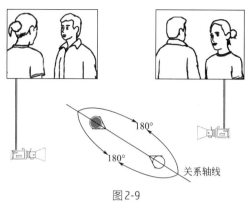

图2-9

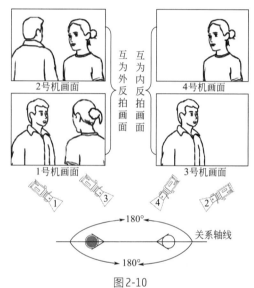

图2-10

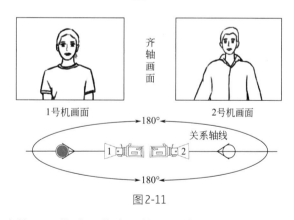

图2-11

通过哪些手段才能"跨越"这些障碍呢？这就必须借助一些合理的因素或其他画面作为过渡，起到一种"桥梁"作用，合理地越过轴线拍摄，既避免"跳轴"现象，又能够形成画面语言的多样性和丰富性。以下我们介绍几种合理"越轴"的常用方法。

① 利用被摄对象的运动变化改变原有轴线。在前一个镜头中，是按照被摄对象原先的轴线关系去拍摄的，下一个相连的镜头，则按照主体发生运动后已改变的轴线设置机

位，这样一来，轴线实际上已被跨越了。

② 利用摄影机的运动来越过原先的轴线。摄影机始终是摄像人员场面调度时最为积极主动的因素之一。虽然越轴镜头不能直接组接，但是摄影机却可以通过自身运动越过那条轴线，并通过连续不断的画面展示出这一"越轴"过程。由于观众目睹了摄影机的运动过程，因此也就能清楚地了解这种由运动镜头调度而引起了的画面对象的方位关系的变化。

③ 利用中性镜头间隔轴线两边的镜头，缓和越轴给观众造成的视觉上的跳跃。由于中性镜头无明确的方向性，所以能在视觉上产生一定的过渡作用。当越轴前所拍的镜头与越轴后的镜头要相组接时，中间以中性镜头作为过渡，就能缓和越轴后的画面跳跃感，给观众一定的时间来认识画面形象位置关系等的变化。

④ 利用插入镜头改变方向，越过轴线。这种方法与上述第三种方法相似，区别在于插入镜头的内容和景别有所不同。一般来说，用于越轴拍摄的插入镜头都是特写镜头。我们可以以两种不同情况来举例说明。第一种情况是在相同空间的相同场景中，插入一些方向性不明确的被摄对象的局部特写画面，使得镜头在轴线两侧所拍的画面能够组接起来。

⑤ 利用双轴线，越过一个轴线，由另一个轴线去完成画面空间的统一。一根是两人的运动轴线，另一根是两人的关系轴线，在这两个镜头中，虽然关系轴线发生了越轴，但运动轴线一直保持在运动轴线的一侧，所以整个画面的连接，我们并没有感觉到强烈的越轴感。

在某些特定的场景中，如果既存在关系轴线，同时也存在运动轴线，我们通常选择关系轴线，越过运动轴线去进行镜头调度。相比之下，遵循关系轴线所拍得的画面，要比按照运动轴线处理的画面给观众带来的视觉跳跃感小。为了保持画面中运动主体位置关系不变，在小景别构图时，我们一般都要以关系轴线为主，越过运动轴线进行镜头调度。但在大景别构图时，要考虑以运动轴线为主、关系轴线为辅进行镜头调度。

（2）三角形机位布局方法

1）三角形原理

当我们拍摄两个人的交流场景时，在他们之间有一条无形的关系轴线，也称关系线。在关系线的一侧可以选择三个顶端位置，这三个顶端构成一个底边与关系线相平行的三角形。摄影机的机位可以设置在这个三角形的三个顶端位置上，形成一个相互联系的三角形机位布局，这就是镜头调度的三角形原理，又称为三角形布局。由于关系轴线有两侧，所以围绕两个被摄人物和一条关系轴线，能够形成两个三角形布局。当然，在运动轴线和其他轴线两侧也一样，同样可以按照三角形原理设置机位（图2-12）。

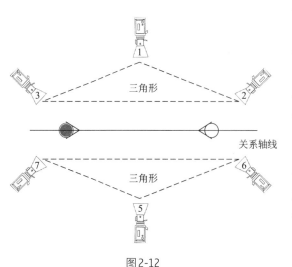

图2-12

2）机位布局方法

如何运用三角形原理在拍摄现场做

好镜头调度工作，不仅仅是一个死记硬背公式的问题，还需要摄像人员积极地实践和不断地探索与创新。重要的是，三角形原理给我们提供了一条正确而合理有效地进行场面调度的捷径。下面，我们将举出运用三角形原理的实例。

在遵守轴线原则的前提下，我们只能在关系轴线某一侧的三角形顶点处设置机位，而不能越过轴线，到对面的三角形顶点处去设置。这样才能保证在所拍摄的画面中，两个被摄人物始终各自处于画面的固定端，便于观众对方向性的统一认识。

在确定了这个原则以后，在机位的具体位置关系和摄影机镜头光轴方向的处理上，就会产生一些灵活的变化形式，通过三个机位位置上的拍摄，就将得到几种不同的画面情况和表达效果。

① 外反拍三角形布局

位于三角形底边上的两个机位分别处于被摄对象的背后，靠近关系轴线向内拍摄的时候，形成外反拍三角形布局。

从外反拍三角形布局拍摄的画面来看，两个人物都出现在画面中，一正一背，一远一近，互为前景和背景，人物有明显的交流关系，画面有明显的透视效果。从戏剧效果上来讲，两个被摄人物一个面向镜头，也就是面向观众，另一个背向镜头，也就是背向观众，这样的格局有利于突出正面形象的人物，而利用机位和镜头的变化情况把前景人物的背影拍摄虚化的话，则更能够实现这一效果（图2-13）。

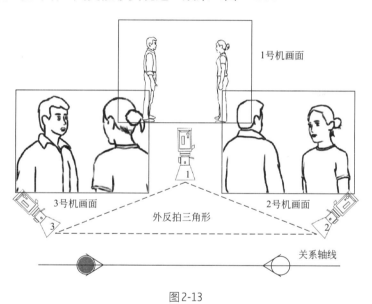

图2-13

② 内反拍三角形布局

位于三角形底边上的两个机位分别处于两个被摄人物之间，靠近关系轴线向外拍时候，形成内反拍三角形布局。

从内反拍三角形布局拍摄的画面来看，两个人物分别出现在画面中，视线方向各自朝向画面的一侧。每个画面中只出现一个人物，能够起到突出的作用，引导观众视线，用以表现单人形态和对白等。而如果我们将内反拍三角形顶角机位设置在关系轴线上，也就是三角形底边与关系轴线平行的时候，两台摄影机相背设立，画面中的人物形象相

当于另一个人物主观观察的视角（要注意，由于两个人物未必是正面相对，所以这时候画面内的人物也相应地未必是正面形象），这就叫作主观镜头（图2-14）。

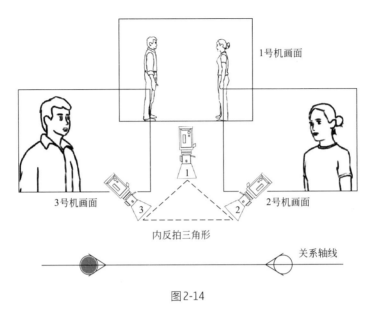

图2-14

③ 平行三角形布局

位于三角形底边上的两个机位镜头的光轴分别与顶角机位的光轴平行的时候，就形成了一个平行三角形布局。

平行三角形布局拍摄的画面中，两个被摄对象的形象都是平齐的，面貌方向也是相同或相对的。如果我们在景别、构图方面加以注意控制的话，就可以得到两个被摄人物画面内容相近、画面结构相似的表现两个人物单人形貌的画面。这种布局常用于并列表现同等地位的不同对象，比如拍摄两个平等的人之间的对话等，给人以等量认同的心理感受（图2-15）。

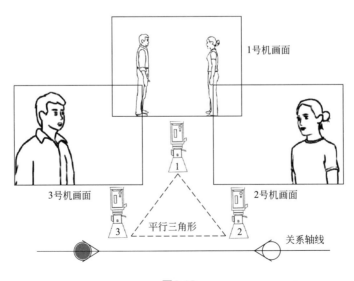

图2-15

④ 大三角形布局

如果把上述几种三角形布局的方式综合起来，放到一个场景布局中考虑的话，可以得到用一个顶角机位、两个内反拍机位、两个外反拍机位、两个平行机位以及两个齐轴机位，共九个机位，此即大三角形机位布局。为了在一个场景中得到整个场景的视觉印象，我们无论是在进行前期拍摄还是进行后期编辑的时候，都需要从多个视点上来表达整个场景中的各个环节，并且进行合理有效的连接，才能够使观众对场景环境有全面的、具体的和正确的印象。而同时，为了使场景中的画面表达丰富多彩并且灵活多变，我们可以在机位调度的时候充分综合利用上述九个机位拍摄的画面，在编辑的时候合理进行组接，跳出"外反接外反、内反接内反"的固定组接模式，给观众以全方位多角度的变化多端且合理有效的视觉感受（图2-16）。

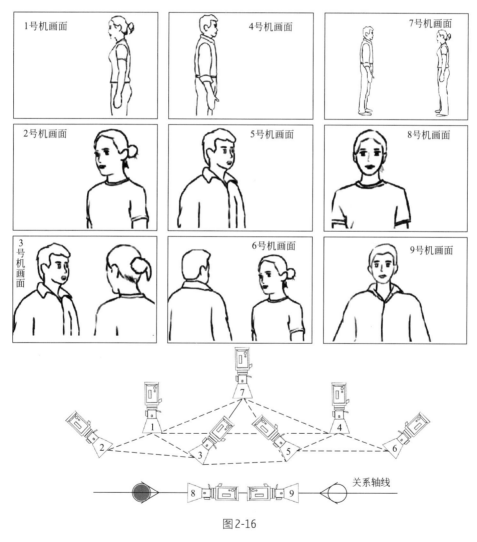

图2-16

大三角形布局的应用如下。

A.电视访谈节目，主持人与被采访者面对面交谈，可根据三角形布局的机位设置，将一个内反拍镜头与一个外反拍镜头结合使用（图2-17）。

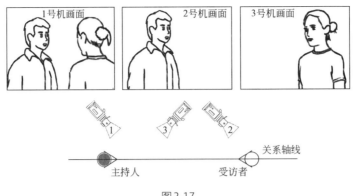

图2-17

B. 当人物关系轴线倾斜时，仰角拍摄的1号机位和俯角拍摄的2号机位实际上是追随关系线倾斜的外反拍镜头（图2-18）。

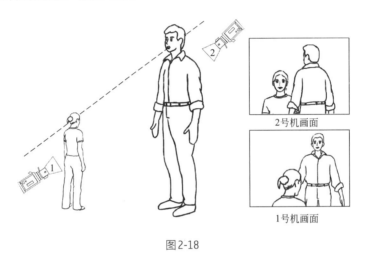

图2-18

C. 当人物关系轴线垂直时，人物头部基本上是一上一下而处于垂直状态，我们可以利用平行三角形机位布局来处理（图2-19）。

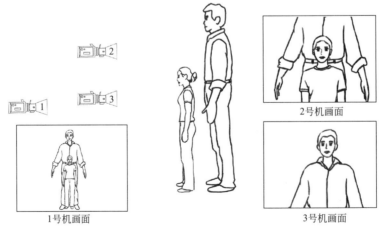

图2-19

D.直线布局，三人或多人排成一条直线时，利用一个外反拍三角形机位去拍摄，反映三人或多人的谈话场景（图2-20）。

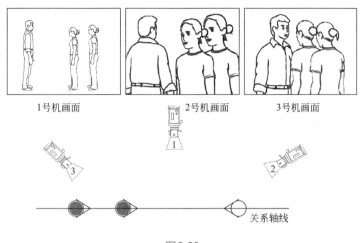

图2-20

E. L形布局，三人或多人围坐在一起形成L形关系时，在三人之间会构成三条关系轴线。在布置机位时，先确定主机位，然后，在靠近主机位的一侧，可以在两两形成的关系轴线布置机位，在剪辑连接时，选择主机位过渡，就不会出现越轴现象。具体如图2-21所示，确定1号机为主机位，以关系轴线1布置机位时，只要机位在关系轴线1上方就行；以关系轴线2布置机位时，只要在关系轴线2上方就可以；以关系轴线3布置机位时，只要在关系轴线3左侧就可以，这样布置的机位同样符合三角形原理。

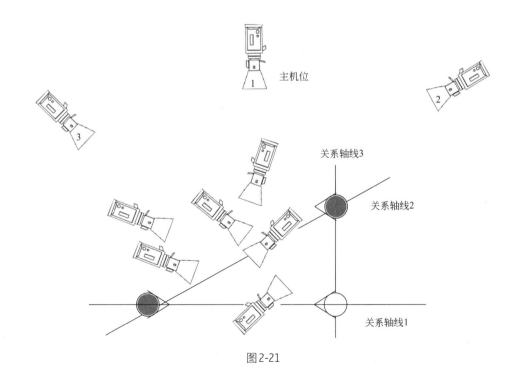

图2-21

F. A形或三角形布局，其中一个人在顶点位置，另外两个人在底角位置，并且两人把一个人夹在中间。机位布置时和L形类似，先确定主机位，其他机位只要靠近主机位这一侧，根据两两形成的关系轴线布置即可。连接时，借助主机位，就不会出现越轴现象。具体如图2-22所示，主机位确定后，以关系轴线1布置机位，只要在关系轴线1上方，以关系轴线2布置机位，机位应该安排在关系轴线2右侧，以关系轴线3安排机位时，机位要安排在关系轴线3左侧。这样的机位布局，在画面连接时，如果两个机位出现越轴，就可借助主机位过渡，就不会出现明显的越轴现象。

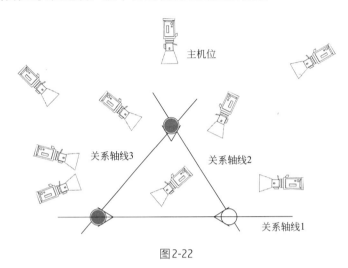

图2-22

⑤ 视平线水平高度规则

A.以平均高度拍总镜头，交代二者之间的关系。

B.以仰角拍视角高的人，表现视角低的人的主观感觉。

C.以俯角拍视角低的人，表现视角高的人的主观感觉。

四、镜头构思

1.镜头机位设计

机位设计是微电影导演或摄影师进行场面调度的重要环节。在机位设计过程中，涉及被摄主体所在位置、被摄主体的运动位置、拍摄的角度、机器架设位置、机位架设数量、机位间的匹配与协调等。

（1）机位设计基本类型

如前所述，一个画面在空间上可以分为两个180°区域，在轴线180°范围的一侧可以设置九个机位。

机位设计可以分为五个不同的组合，具体特点如下。

① 总角度7号。处于三角机位的顶点，是场景总的拍摄方向，也是场景主机位镜头和关系镜头。拍摄画面以中全景系列为主，视线对应的双人镜头，能够说明人物关系以及人物和环境的关系。这个位置的处理是其他镜头、光线、调度的依据和基础，拍摄中应当首先确定其位置，再确定其他机位以及越轴机位。

② 平行位置1号和4号。与7号机位平行（同轴），平行于演员拍摄，各拍摄一个演员的正面或侧面，景别多为中近景系列。和7号位置同轴，所以和7号位置画面组接容易产生跳跃，使用应当谨慎，可以反用这种跳跃形成冲击力。

③ 外反拍角度2号和6号，又称过肩镜头和局部关系镜头，双人画面，前景的演员背对着镜头，后景演员是画面表现的主体，景别多为中景或近特写。通常画面中两个人所在的位置、距离和视线方向应当匹配。比如前一个画面中A在左侧，后一个画面中A仍然应当在左侧。

④ 内反拍角度3号和5号，又称正打、反打镜头，单人画面，每个画面只表现一个演员，景别一般以近特写为主。视线互逆而且对应，拍摄画面越接近轴线，画面人物参与感、交流感越强，反之越差，是完成叙事、突出人物、塑造形象的关键机位。

⑤ 骑轴位置8号和9号。骑轴或视轴镜头，也称正打和反打镜头。单人镜头，内反拍极端位置，摄影机角度背对背，两个演员均为正面镜头，视轴方向与轴线方向一致或重合，通常使用近特写。该镜头是主观摄影机角度，代表镜头外演员的主观视点，极具交流感和参与感，也是完成叙事、刻画人物的重要镜头。该镜头也可以在两个人的背面位置形成另外两个位置，成为8号和9号机位的补充。

（2）单机位拍摄、双机位拍摄与多机位拍摄设计技巧

微电影创作在拍摄过程中可以运用单机位拍摄，也可以运用双机位和多机位同步拍摄，主要根据拍摄内容和实际的需要来设计。

采取多机位拍摄主要取决于以下几个方面因素。

其一，影片为多人物，同一场景内部场面调度比较复杂，动作变化幅度比较大，为了能够及时捕捉到不同对象的最佳动作、神态、情绪等细节，保持空间、位置、光线上的匹配，动作的流畅衔接，往往需要采取多机位拍摄；

其二，影片虽然人物较少，但是具有比较复杂的动作场面或场面调度，例如一些动作戏、打斗戏、追逐戏、歌舞戏、运动戏等，或者不可重复的破坏性、高难度场面等，为了使动作展现更为细致和精彩，需要运用多机位拍摄；

其三，为了突出某些主体、动作、人物、情绪等，在一些重场戏的处理上往往也需要运用多机位拍摄，以使表现的内容更为连贯一致、重心突出、情节细腻、人物丰富、场面精彩。

在拍摄过程中，由于制作成本、设备条件、拍摄人员等因素的限制，很多微电影创作者常常用单机拍摄，但是可以通过重复拍摄来形成多机位拍摄效果。单机拍摄多机位场面同样要遵照多角度多侧面的原则，一个场面、一场情景可以变换不同的角度、高度、景别、位置进行拍摄，以获得丰富的画面效果。例如单机拍摄人物运动或是人物对话场面首先需要确定总角度的镜头，然后以此为基准点进行辅助机位镜头的设计和重复拍摄。拍摄两个人面对面的对话场面，需要确定一个总角度的关系镜头，之后采取外反拍和内反拍、骑轴机位等拍摄两个人对话的动作、神态和反应，也可以从背面位置拍摄不同补充镜头。运用单机拍摄时，画面中人物动作、视线、运动方向、物件、景物等都要前后保持一致，不要轻易变更，否则容易穿帮。拍摄人物运动幅度较大的画面，或者动作过程较长的画面，则可以在同一场面中的关键位置多处取景，保证至少有一个全景的关系和空间定位镜头，如果人物移出画面区域则需要重新设计关系镜头，这样通过多机位的

设计能够使画面运动实现必要的省略，并且能够保证画面动作的匹配一致。

同样，双机位拍摄道理与之相似。在一个场景中也需要先定准总角度，设计关系或空间定位镜头，然后再运用双机同步设计场景中的人物对话或者人物动作，对话机位可以按照对话内容进行设计。拍摄人物动作则可以采取分解的方式，将动作按照前段、中段、后段等分解拍摄；或者在景别上进行形式的区分，前后运用两个景别画面进行衔接，最后通过剪辑进行动作切换和衔接，保证动作衔接得准确、流畅，也能够避免重复，节约时间。

三机位拍摄通常为人物较多、调度复杂的大场面，在机位设计上，由一台机器负责总角度拍摄，为场面调度确定基准点，其他两台机器则根据拍摄具体人物、动作、细节等进行分工，每台机器负责从一个位置抓取画面，两台机器采取对称或成对的方式成组拍摄，最后将三个机位根据内容剪辑在一起。采用单机位、双机位、多机位的拍摄既要结合实际，也要结合具体内容和实际需要，而不能为了多机位而多机位，合理有效地设计才能收到预期效果。

图2-23

图2-24

（3）对话场景调度

对话是故事片中最常用的推动剧情发展的手段，微电影多数情况下都会有较多的对话场景，对话场景调度对微电影创作来说就至关重要。微电影主要人物相对较少，所以在这里主要探讨双人对话场景调度基本思路与方法。双人对话根据两个人的位置不同可以分为面对面、背对背、面对背、肩并肩、90°角、高低位和一远一近等多种形式。

① 面对面。双人对话最基本的位置就是面对面，肩膀互相平行（图2-23）。

常用的镜头调度方法是先拍摄一个侧镜头，也称之为主机位，确定两个人的关系。接下来根据表现需要，可以安排外反拍、内反拍和平行机位拍摄，甚至也可以拍骑轴镜头，拍摄对话人物的正面。

② 背对背。这种对话场面多数出现在两个人完全处于对立的立场，两人采取了敌对的姿态（图2-24）。

常用的镜头调度方法是中近景拍摄一个人的正面，另一个人以背影做背景，表现出强烈的对立。有时为了

表现出对立的两个人在倾听，可以用近景后侧面拍背对着镜头的人物，表现出虽然对立，但还是在认真倾听画面效果。

③ 面对背。这种对话场面，多数表现两个交流的人物不愿意目光接触，两个人有距离感（图2-25）。

常用的镜头调度方法是用全景、中景、近景、特写正面拍摄对话人物。特写画面只出现一个人物的正面，也可以拍摄一个人物侧面特写去刻画人物的情绪。

④ 肩并肩。这种对话场景多数出现在两个人物关系特别亲密或者边行走边交流对话中（图2-26）。

常用的镜头调度方法是，用中远景镜头确定对话两人的位置关系，近景拍摄时，说话的人物一般都会转动脸部，成为一个前侧面镜头，这样画面非常饱满。也可以从斜角拍摄双人镜头，后面接单人的正面或前侧面特写镜头。

⑤ 90°角。这种对话场景把两人安排成90°角，演员姿态比较轻松，两人关系不算亲密，但也不紧张，这种轻松的关系让人物不必互相对视，头部位置也不一样（图2-27）。

常用的镜头调度方法是用不同景别拍摄画面，一个人为正面，另一个人就为侧面，面向摄影机的人物处于有利位置。可以用过肩拍摄，形成一种正反拍效果，将双人镜头拍得很紧，将两人之间的距离拉近。

⑥ 高低位。这种对话场景是把两个人物放置在不同的高度，往往是一坐一站或一坐一躺等形式，表现出两个人不对等的关系（图2-28）。

常用的镜头调度方法是用水平拍摄两个人的关系镜头，然后俯拍高的人物的过肩镜头，也可以俯拍处于低位人物的单独镜头，仰拍处于高位的人物的单

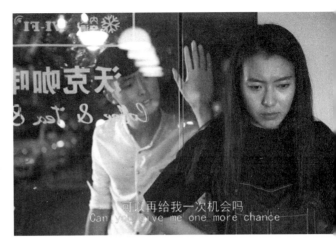

图2-25

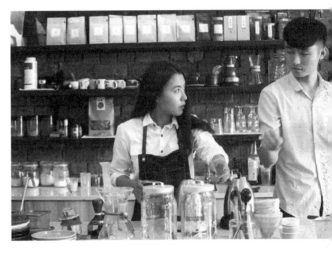

图2-26

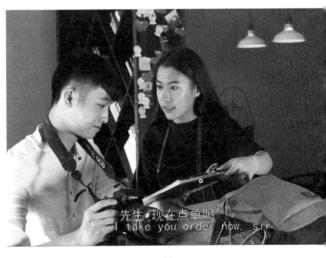

图2-27

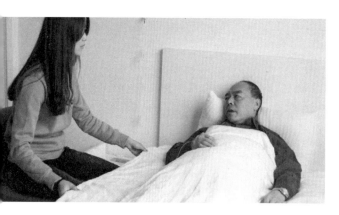

图2-28

独镜头。

⑦ 一远一近。这种对话场景是两个人，一个靠近摄影机，一个离得较远，这种场景往往是两个人物被东西隔挡，或者两个闹情绪后不愿意站一起对话的场合（图2-29）。

常用的镜头调度方法是拍过肩镜头，强调正面的人物，同时也通过景深完成镜头调度，即通过虚化远的人物或近的人物，强调清晰的人物。

2.镜头运用技巧

镜头就是摄影机一次连续拍摄下来的画面。镜头是画面构成的基本单元，不同类别的镜头具有不同的特点和功能。

（1）固定镜头与运动镜头

镜头按照运动方式分为固定镜头与运动镜头。详见本单元"场面调度"部分，这里不再赘述。

（2）长镜头与短镜头

镜头按照镜头时间的长短分为长镜头和短镜头。详见本单元"场面调度"部分，这里不再赘述。

（3）关系镜头、动作镜头、空镜头和中性镜头

按照镜头的作用将镜头分为关系镜

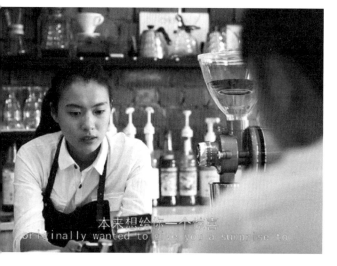

图2-29

头、动作镜头、中性镜头和空镜头四种类型。

① 关系镜头。关系镜头即交代场景中的时间、环境、地点、人物、事件、人物关系及规模、气氛，表现人与环境的关系等的镜头。关系镜头属于全景系列镜头，可在叙述的过程中，概括地介绍环境；也可以烘托环境的氛围、电影的基调、任务范围，起到造势的作用。

② 动作镜头。动作镜头在影片中经常运用，属于近景系列镜头，也称为局部镜头、叙事镜头，常使得视觉有零碎感和人物有神秘感，多用来叙事，刻画人物关系，表现人物的动作、行为，还有景物的特征。

③ 空镜头。空镜头又称"景物镜头"，常用以介绍环境背景、交代时间空间、抒发人物情绪、推进故事情节、表达作者态度，具有说明、暗示、象征、隐喻等功能，在影片中能够产生借物喻情、见景生情、情景交融、渲染意境、烘托气氛、引起联想等艺术效果，在银幕的时空转换和调节影片节奏方面也有独特作用。

④ 中性镜头。中性镜头一般指人物视线不具有方向性的镜头，人物视线正对着摄影机镜头，常作越轴过渡镜头使用。

（4）主观镜头与客观镜头

镜头按照视角可以分为主观镜头和客观镜头。

① 主观镜头。主观性镜头是模拟画面主体的视点和视觉印象而进行的拍摄，而画面主体可以是人、动植物或是一切运动的物体。主观性角度拍摄注重的是主体表现性，以一种强烈的、新奇的视觉冲击力吸引观众的注意和参与。在运用主观性角度拍摄时，要注意合理、恰当，不宜乱用。

② 客观镜头。客观镜头是指根据人们在日常生活中的观察习惯而进行的旁观式的拍摄，是微电影中使用最频繁、最普通的拍摄角度和拍摄方式。客观性角度拍摄的画面真实可信、平易亲切，营造了一种浓郁的生活氛围，观众就好像身处现场一样感受着发生的一切。

（5）升格镜头与降格镜头

镜头按照拍摄速度可以分为升格镜头与降格镜头。

① 升格镜头。升格也是高速摄影，是帧率高于每秒24格提高摄影机运转帧率的一种拍摄方法。升格容易形成幻觉、迷离、煽情、诗意、奔腾等效果。

② 降格镜头。降格也是低速摄影，是帧率低于每秒24格降低摄影机运转帧率的一种拍摄方法。降格容易形成速度、暴力、激动、抒情等效果。

思考与练习

1. 简述人物调度的要素与技巧。
2. 简述镜头调度的主要形式。
3. 简述轴线规则的基本内容。
4. 简述机位布局的基本方法。
5. 简述对话场景调度的基本形式。

实训4　微电影镜头构思技巧

一、实训目的

通过分组练习，掌握固定画面拍摄、运动画面拍摄、轴线规则和机位安排的方法。

二、学时

8学时

三、实训条件

1. 硬件：摄影机、三脚架、轨道、滑轨、斯坦尼康、无人机
2. 地点：影像实训室、田径场

四、实训内容

1. 拍摄距离
2. 拍摄角度
3. 拍摄高度

4.拍摄方向

5.固定画面拍摄

6.运动画面拍摄

7.机位安排及轴线规则

8.多机位拍摄

五、实训要求

为保证实训效果以及设备的安全，应分组进行，每组指定一位小组长，负责设备的借用和归还。

六、考核方式、成绩评定标准

1.教师评价和学生评价结合

2.考核成绩比例

实训表现部分：考勤情况、参与程度、遵守工作纪律、协作精神等，占30%；

学生互评部分：针对其他组的实训作品进行评价，占30%；

教师评价部分：教师根据学生掌握程度及作品整体质量进行评价，占40%。

轴线规则——
180规则

轴线规则——
合理越轴技巧

轴线规则——
多人轴线

剧本——
安排情节点

《家中有爱》
剧本

《家中有爱》
图文分镜

模块三

后期制作

单元一

编辑基础

学习目标

了解蒙太奇概念

了解蒙太奇的表现形式

了解微电影的剪辑流程

掌握微电影的剪辑要领

了解微电影剪辑常用软件

电子课件

学习任务

通过学习了解蒙太奇的概念和表现形式、常用编辑软件的使用以及微电影的编辑流程，掌握微电影的编辑要领，为微电影的后期编辑打下基础。

任务分析

微电影的后期编辑，也是要遵循电影剪辑的蒙太奇理论。目前，微电影拍摄技术基础均为数字化编辑手段，因此，了解和掌握编辑常用软件，是后期编辑必备的基础。另外，微电影的后期编辑要领，应该是本节掌握的重点。

从某种程度上说，电影是剪辑的艺术。蒙太奇是影视剪辑的一个重要术语，通俗地讲，蒙太奇就是剪辑，意为电影作品创作过程中的剪辑组合，所以讲剪辑必须理解蒙太奇的涵义及表现形式。

一、编辑理论基础

1.蒙太奇概述

蒙太奇，法语montage的音译，原是建筑学上的术语，有构成、组装的含义，借用到电影、电视理论中来，有剪辑、组合、连接的意思。夏衍说："所谓蒙太奇，就是依照着情节的发展和观众注意力及关心的程序，把一个个镜头合乎逻辑地、有节奏地连接起来，使观众得到一个明确、生动的印象或感觉，从而使他们正确地了解一件事情的发展的一种技巧。"影视制作家只有根据蒙太奇法则来选择、安排、组织材料，才能获得成功。

2.蒙太奇与剪辑

早在19世纪末期的时候，电影大师们就开始使用蒙太奇——这个使电影产生了飞跃

的手法。蒙太奇在电影创作中呈现了惊人的艺术效果并创造了感人的艺术力，在流动的画面结构里面，蒙太奇成了最有效的创作方法。

蒙太奇方法，就是把两个或者多个元素合成一个具有全新内容的方法。著名的蒙太奇大师、苏联的电影理论家兼导演爱森斯坦曾经在其著作中提到，汉字中的"口"和"犬"组成"吠"，要知道，这就是蒙太奇——"口"和"犬"都是名词，各自有独立的含义，但是，当把它们组合到一起的时候便发生了质的变化，成了动词。它们展现在银幕上，"口"和"犬"的特写镜头剪辑在一起，自然使观众悟到那是一只叫着的狗，或是那有一只狗在叫，并且如闻其声。这种蒙太奇方法成了电影独特的语言形式。

电影中蒙太奇指的是镜头的分切与组合，或者是剪辑。下面是一个典型的蒙太奇创作试验的例子，同样是三个镜头，采取不同的剪辑方法，就会产生不同的效果：

① 一个人在笑

② 手枪直指

③ 惊恐的脸

按此顺序组接的镜头，给观众的感受是人物怯懦和惶恐。

① 惊恐的脸

② 手枪直指

③ 一个人在笑

如此组合的镜头，则表现人物的勇敢。

爱森斯坦对这个试验曾经加以概括。他说："通过剪辑把两个不相干的问题并列起来，不是等于一个镜头加上另一个镜头——它导致了一种创造，而不是各个部分的合并。因为这种并列的结果和分开地看各个组成部分是有着质的不同。"

蒙太奇思维是以人的视知觉和听知觉形式为基础的创造性思维。电影蒙太奇所建立起来的镜头之间分割与组合的关系，即不同元素之间分离与交叉的关系，最终所以能够通过分析与综合的知觉作用，必须依赖联想的心理作用才能够得以实现。

联想可以同时引起对过去的回忆和对未来的想象，这一重要的心理现象，正是架设在蒙太奇结构中前后镜头画面之间、沟通画面联系的心理桥梁。它通过引起回忆和启迪想象，在影片放映过程中，诱导观众对蒙太奇结构实现从分析到综合、从部分到整体的艺术思维。按照蒙太奇手法中不同镜头之间的关系，可以使观众产生不同的联想，大致分为类比联想、对比联想、接近联想三种联想的方式。正是通过这三种联想方式，蒙太奇用有限的镜头组合把观众带进无限的电影世界。下面分别介绍这三种联想方式。

（1）类比联想

由于在镜头或镜头组之间采用相似的手法或者表现相似的内容，观众会产生类似情景的联想，这就是类比联想。《末代皇帝》里面，当慈禧对小溥仪说："我立你为嗣皇帝，继承大清的皇帝。你……就要成为天子了。"之后便停止了呼吸。就在这时，影片将两个特写镜头组接在一起，一个是小溥仪把手指放在嘴里注视慈禧，另一个则是有一双手把夜明珠塞入慈禧半张的嘴里。这种镜头组合，把充满着童真却要踏上皇位的小溥仪和已经走进坟墓的慈禧连接在一起，通过简单的镜头表现难以表达的深意。

（2）对比联想

对比联想是由于其镜头或片段之间在形式或者内容上呈对立状态，从相反的角度表现同一主题，并且使主题给人留下更加深的印象。比如《黄土地》中，前一个镜头是夜间一只男人的黑手揭开红盖头，露出翠巧惊恐的脸，她怀着难以表达的恐惧无声地向后退去，紧接着的镜头是以湛蓝的天空为衬底的撞击着的大钹，延安的庄稼汉们跳跃着敲击大钹，鼓起嘴巴吹着唢呐和腾跃着打着腰鼓的奔放欢腾场面，形成黑暗与光明、无声与喧腾、压抑与奔放、痛苦与欢乐的鲜明对比，令人思索封建与反封建的两种文化、两种制度、两种命运的反差。

（3）接近联想

接近联想是通过同一、同时或相继成立的条件反射，将空间、时间相接近的镜头连贯起来，从而引人联想并思忖其内涵。

3.蒙太奇的表现形式

蒙太奇具有叙事和表意两大功能。据此，我们可以把蒙太奇划分为三种最基本的类型：叙事蒙太奇、表现蒙太奇、理性蒙太奇。前一种是叙事手段，后两类主要用以表意。在此基础上还可以进行第二级划分，具体如下。

（1）叙事蒙太奇

叙事蒙太奇由美国电影大师格里菲斯等人首创，是影视片中最常用的一种叙事方法，它的特征是以交代情节、展示事件为主旨，按照情节发展的时间流程、因果关系来分切组合镜头、场面和段落，从而引导观众理解剧情。这种蒙太奇组接脉络清楚，逻辑连贯，明白易懂。叙事蒙太奇又包含下述几种具体技巧。

① 平行蒙太奇。平行蒙太奇常以不同时空（或同时异地）发生的两条或两条以上的情节线并列表现，分头叙述而统一在一个完整的结构之中。格里菲斯、希区柯克都是极善于运用这种蒙太奇的大师。平行蒙太奇应用广泛，首先因为用它处理剧情，可以删节过程以利于概括集中，节省篇幅，扩大影片的信息量，并加强影片的节奏；其次，由于这种手法是几条线索平列表现，相互烘托，形成对比，易于产生强烈的艺术感染效果。如影片《南征北战》中，导演用平行蒙太奇表现敌我双方抢占摩天岭的场面，造成了紧张的节奏扣人心弦。把同一时间不同地点发生的有关事件、场面连接起来，让它们有条不紊地呈现在观众面前，使剧情得以平行发展，强化观众的悬念心态。如《建党伟业》影片中，围绕"中华民国"大总统职位，清朝末代皇帝溥仪退位后孙中山在南京辞去临时大总统和袁世凯在北京宣誓就任临时大总统两组镜头使用的就是平行蒙太奇。

② 交叉蒙太奇。交叉蒙太奇又称交替蒙太奇，它将同一时间不同地域发生的两条或数条情节线迅速而频繁地交替剪接在一起，其中一条线索的发展往往影响另外线索，各条线索相互依存，最后汇合在一起。这种剪辑技巧极易引起悬念，造成紧张激烈的气氛，加强矛盾冲突的尖锐性，是掌握观众情绪的有力手法，惊险片、恐怖片和战争片常用此法造成追逐和惊险的场面。《南征北战》影片中抢渡大沙河一段，将我军和敌军急行军奔赴大沙河以及游击队炸水坝三条线索交替剪接在一起，用以表现那场战斗的惊心动魄。《建党伟业》影片中声讨张勋复辟，先是陈独秀在北京大学的演讲镜头，接着是孙中山在广州非常国会上的演讲镜头，然后又交替到陈独秀在北京大学演讲的镜头，就是运用交叉蒙太奇增强影片的节奏感。

③ 重复蒙太奇。重复蒙太奇是指在影片中，具有一定寓意的镜头在关键时刻反复出现，以达到刻画人物，深化主题的目的。《建党伟业》影片中，宋教仁在台上演讲提出"政党政治才是根本，要坚持民主选举非暴力，阳光参政和平竞争，全党上下团结一致"等构想时，陈其美在台下与蔡元培耳语："钝初(宋教仁字钝初)的想法太超前，恐怕……"，后来，宋教仁在火车站被冷枪打死瞬间，陈其美与蔡元培耳语的镜头重复出现，在此使用重复蒙太奇将影片的上下情节串联起来。

④ 连续蒙太奇。连续蒙太奇是影视中运用得最多的一种蒙太奇手法，按照影视故事的结构顺序、情节线索的发展，条理分明、层次井然地表现下去，造成叙事上的连贯性。

（2）表现蒙太奇

表现蒙太奇是以镜头对列为基础，通过相连镜头在形式或内容上相互对照、冲击，从而产生单个镜头本身所不具有的丰富涵义，以表达某种情绪或思想。其目的在于激发观众的联想，启迪观众的思考。

① 抒情蒙太奇。抒情蒙太奇是指在保证叙事和描写的连贯性的同时，表现超越剧情之上的思想和情感。它的本意既是叙述故事，亦是绘声绘色地渲染，并且更偏重后者。意义重大的事件被分解成一系列近景或特写，从不同的侧面和角度捕捉事物的本质含义，渲染事物的特征。《建党伟业》影片中，中共一大转移至嘉兴南湖的一条游船继续召开，镜头中烟云弥漫的湖、古色古香的船，简直就是一幅美轮美奂的风景画；会议的胜利闭幕，游船在国际歌声中驶向远方……，就是使用抒情蒙太奇给观众以诗情画意般的享受。

② 心理蒙太奇。心理蒙太奇是人物心理描写的重要手段，它通过画面镜头组接或声画有机结合，形象生动地展示出人物的内心世界，常用于表现人物的梦境、回忆、闪念、幻觉、遐想、思索等精神活动。这种蒙太奇在剪接技巧上多用交叉、穿插等手怯，其特点是画面和声音形象的片断性、叙述的不连贯性和节奏的跳跃性，声画形象带有剧中人强烈的主观性。

③ 隐喻蒙太奇。隐喻蒙太奇通过镜头或场面的对列进行类比，含蓄而形象地表达创作者的某种寓意。这种手法往往将不同事物之间某种相似的特征突现出来，以引起观众的联想，从而领会导演的寓意和领略事件的情绪色彩。在周星驰的电影《功夫》中，斧头帮跳舞的场景，用跳舞时人数的增加，从一个、三个、六个，最后群舞，隐喻着斧头帮的势力越来越大；在人数变化的中间，插入各种死人场景的黑白图片，隐喻斧头帮的残暴，颠倒黑白；插入了几个街景、赌场的镜头，隐喻斧头帮的势力涉及到各行各业，进一步暗示斧头帮势力的强大。

④ 对比蒙太奇。对比蒙太奇类似文学中的对比描写，即通过镜头或场面之间在内容（如贫与富、苦与乐、生与死、高尚与卑下、胜利与失败等）或形式（如景别大小、色彩冷暖、声音强弱、动静等）的强烈对比，产生相互冲突的作用，以表达创作者的某种寓意或强化所表现的内容和思想。

（3）理性蒙太奇

让·米特里给理性蒙太奇下的定义是，它是通过画面之间的关系，而不是通过单纯的一环接一环的连贯性叙事、表情、达意。理性蒙太奇与连贯性叙事的区别在于，即使它的画面属于实际经历过的事实，按这种蒙太奇组合在一起的事实总是主观视像。这类蒙太奇是苏联学派主要代表人物爱森斯坦创立，主要包含以下三种。

① 杂耍蒙太奇。爱森斯坦给杂耍蒙太奇的定义是，杂耍是一个特殊的时刻，其间一切元素都是为了促使把导演打算传达给观众的思想灌输到他们的意识中，使观众进入引起这一思想的精神状况或心理状态中，以造成情感的冲击。这种手法在内容上可以随意选择，不受原剧情约束，重要的是促使造成最终能说明主题的效果。

② 反射蒙太奇。反射蒙太奇不像杂耍蒙太奇那样为表达抽象概念随意生硬地插入与剧情内容毫无相关的象征画面，而是所描述的事物和用来做比喻的事物同处一个空间，它们互为依存：或是为了与该事件形成对照，或是为了确定组接在一起的事物之间的反应，或是为了通过反射联想揭示剧情中包含的类似事件，以此作用于观众的感官和意识。

③ 思想蒙太奇。思想蒙太奇是维尔托夫创造的，方法是利用新闻影片中的文献资料重新编排表达一个思想。这种蒙太奇形式是一种抽象的形式，因为它只表现一系列思想和被理智所激发的情感。观众冷眼旁观，在银幕和他们之间形成一定的"间离效果"，其参与完全是理性的。《建党伟业》影片中，中共成立后，回放了中共一大代表的合影和陈独秀、李大钊、毛泽东的形象，并链接工农武装革命、长征中飞夺泸定桥、抗日战争、延安宝塔、攻占南京国民政府总统府、解放区人民扭秧歌、天安门城楼和鲜艳的党旗等镜头。思想蒙太奇的运用让电影的情节更加具有历史感和完整度。

二、微电影剪辑流程

（1）镜头梳理

在进行拍摄的时候，由于很多方面的影响，例如演员、地点、环境等，往往不是按照剧本文案中事件的发展时间拍摄的。因此，拍摄完成后素材的顺序是混乱的，这时候记录拍摄信息的场记就显得非常重要。在拍摄完成后，我们应该认真分析剧本文案，按照段落、分镜、场记记录等梳理素材。镜头梳理主要是对拍摄的素材进行初期检查，检验自己拍摄的镜头是否完整、是否有遗漏镜头、是否符合拍摄要求等。如果没有场记记录，可以将素材按照一定方式进行分类，如按照剧本或拍摄的时间顺序整理，按照镜中主体人物分类，按照镜头的景别分类，按照导演或客户等方式进行梳理。

（2）画面剪辑

画面剪辑首先要进行初剪，初剪也称粗剪。在初剪阶段，导演会将拍摄素材按照脚本的顺序导入视频剪辑软件中拼接起来，剪辑成一个没有特效、配音和字幕的版本，该版本被称为A复制。粗剪的主要作用是串联故事情节，形成影片的结构。其标准是挑选流畅的，构图、光线、色彩理想的镜头，按照剧本组接起来，查看故事的叙述是否完整，是否符合剧本的要求以及导演的构思。这时的镜头组接只是一个粗略的连接工作。

A复制获得认可后，就进入了正式剪辑阶段，该阶段也称为精剪。精剪是一项创造性的工作，要求剪辑师在剪辑过程中具备蒙太奇思维，掌握蒙太奇语言，通过剪辑创造最佳的画面叙事效果。初剪工作完成后，留给剪辑师的只是一堆原料，一个优秀的剪辑师能在这个基础上创造出令人赏心悦目的视觉效果。

在影视制作中，画面剪辑点的选择至关重要。剪辑点选择恰当，可以使全片人物动作连续、镜头转换自然流畅、画面内容符合生活的逻辑和观众的视觉欣赏习惯。剪辑点

选择不当，可能会使片中人物动作别扭，或表演重复，节奏拖沓，甚至使画面内容违背生活的逻辑，让观众感到费解。

（3）声音剪辑

声音剪辑是通过声音的选择创作、组接等来表现人物感情、环境气氛，是艺术化的听觉世界。它与画面形成一个不可分割的有机整体。声音剪辑又分为平行剪辑和交错剪辑两种，它们都是针对画面而言的。

平行剪辑就是画面和声音同时出现，它的特点是平稳、严肃、庄重，能具体地表现人物在规定情境中所要完成的任务。例如，在一部电视剧里有一集描写了邻里之间因装修房子所引发的事件，就是采用了平行剪辑。上一个镜头的声音结束后，声音和画面立即切入，当两个当事人在法庭上吵得面红耳赤、各不相让的时候，电视里的声音和画面也是按照争吵的激烈程度进行短镜头的切换来渲染气氛。

声音剪辑还可以交错延续，这种方法就是声音和人物画面不是同时被切换，而是交错切出，即上个镜头的人物切出的声音拖到下一个镜头人物的画面上。例如，综艺晚会中，主持人串联声和下个节目观众的掌声及节目开始的画面处理等，就必须采用交错剪辑法，这样才能使画面活跃起来，使观众感觉流畅、明快、生动而不呆板、拖沓。

（4）画面转场

当不同场景的镜头画面组接在一起时，由于时间、地点、事情情节的不同，而使前后场景画面间出现逻辑的、视觉心理的不连续性，为了使不同场景的画面组接在一起时具有逻辑和视觉心理的连贯性而采用的一定的组接方法，这些方法就是转场。画面转场可以分为技巧转场和无技巧转场。

技巧转场是通过电子特技切换台或后期软件中的特技技巧，对两个画面的剪接来进行特技处理，完成场景转换的方法。利用特技技巧完成两个画面之间的切换，作用是使观众明确意识到镜头与镜头间、场景与场景间、节目与节目间的间隔、转换或停顿，以及使转换平滑并制造一些直接切换不能产生的效果。常用特技有淡出淡入、叠化、划像、翻转画面、定格等。

无技巧转场属于两个画面之间的直接切换，不通过特技切换台，两个画面在编辑机上即可进行切换。当这种直接切换用于画面组接中的场景转换时，就称为无技巧转场。无技巧转场常见的方法有以下几种：出画与入画、特写转场、同景别转场、挡黑镜头转场、同一主体转场、运动镜头转场等。

三、常用的微电影剪辑软件

1. Adobe Premiere Pro 2021

这是一款适用于电影、电视和网页的业界领先视频编辑软件。它不仅可以对各种视频进行剪辑、旋转、分割、合并、字幕添加、背景音乐等基础的处理，还能进行视频颜色校正、颜色分级、稳定镜头、调整层、更改片段的持续时间和速度、效果预设等操作，功能十分强大，还能根据自己的需求直接与Ps、Au、Ae等程序进行无缝协作，如图3-1所示。

图3-1

2. EDIUS Pro X

作为专为广播和后期制作环境而设计的非线性编辑软件，EDIUS在业界被广泛使用且颇受好评。EDIUS Pro X（图3-2）支持所有通用的文件格式，包括Sony XDCAM、Panasonic P2、Canon XF以及EOS视频和RED格式；GV资源浏览器是EDIUS Pro X的一项新增功能，它可以轻松管理所有视频、音频、图片素材；EDIUS还支持AAF项目导入/导出与达·芬奇色彩校正交换解决；EDIUS拥有无与伦比的实时视频转码技术，可实现高清与标清的不同分辨率、不同宽高比和帧速率的任意实时变换等特性。

3. AVS Video Editor 9

一款类似于Windows Movie Maker或绘声绘影的家用视频编辑软件，可以将影片、图片、声音等素材结合输出成视频文件，并添加丰富的特效、过渡、场景效果等，如图3-3所示。

图3-2 图3-3

4. Video Studio 2021

Video Studio 2021是加拿大Corel公司的一款非线性编辑软件。利用2000多种独有的可定制效果、滤镜和全新的覆叠，或通过各种动态效果和酷炫动态标题让故事情节更加鲜活生动，如图3-4所示。Video Studio 2021具有诸多强大的功能，包括拖放式标题、转场、覆叠和滤镜、色彩分级、动态分屏视频、遮罩创建器、供色彩渐变、动态分割画面视频、视频文字遮罩以及精选外挂程序等新功能。

5.Ulead Media Studio Pro 8

Ulead Media Studio Pro 8是一款完整的数码视频处理软件，在该软件中汇聚了所有视频处理时的所有功能，并且软件支持采集、编辑、音频、CG、绘图、菜单、刻录、播放等完整的强大功能为一体，可满足基于专业视频处理用户轻松完成视频处理的需求，如图3-5所示。

图3-4 图3-5

Ulead Media Studio Pro 8版本提供了许多特有的新功能，如Smart Compositor就是一个独特的全新工具，可以快捷地建立专业的复合序列、新的单轨编辑界面、高级的颜色校准、5.1环绕立体声编辑等，带来了更快的速度和更高的性能。

思考与练习

1. 简述蒙太奇的基本形式。
2. 简述微电影剪辑的基本流程。
3. 简述剪辑软件的特点。

单元二

编辑合成

学习任务

通过学习了解Adobe Premiere Pro 2021软件基本设置和使用，重点掌握微电影的后期配音、包装和输出的流程。

任务分析

微电影画面后期剪辑时，常用软件是Adobe Premiere Pro 2021软件，使用者应该了解和掌握其基本设置和使用。微电影是视听艺术，其后期配音是其重要组成部分，所以也应该掌握其配音、音效、音乐等技巧，且必须高质量完成。微电影的包装输出，是为其整部作品锦上添花的工序。

一、Adobe Premiere Pro 2021软件使用

非线性编辑系统（Nonlinear Editing System，简称NLE）是以计算机硬盘作为记录媒介，利用计算机、音视频处理卡和音视频编辑软件构成的对影视作品进行后期编辑和处理的系统。目前，绝大多数影视制作都采用非线性编辑系统进行影视作品的后期制作。

2020年10月，Adobe公司推出了Adobe Premiere Pro 2021正式版，2021年5月推出了Premiere Pro 2021（15.0）版。Premiere是一款基于非线性编辑设备的音频、视频编辑软件，被广泛应用于电影、电视、多媒体、网络视频、动画设计以及家庭DV等领域的后期制作中，有很高的知名度。Adobe Premiere Pro 2021与以前的版本相比较，可以大大增加编辑速度，并且可与Adobe公司其他软件进行整合。

图3-6

1. Adobe Premiere Pro 2021的启动与基本设置

双击Adobe Premiere Pro 2021的图标（ ），启动后，弹出如图3-6所示的界面。

在弹出的 Premiere 启动界面中包含"新建项目"和"打开项目""帮助"三个按钮。

（1）新建项目

项目是一个包含了序列和相关素材的 Premiere 文件，与其包含的素材之间存在着链接关系。其中储存了序列和素材的一些相关信息和编辑操作的数据。

点击"新建项目"按钮后（快捷键为 Ctrl+Alt+N），会弹出"新建项目"对话框（如图 3-7）。在弹出的对话框中，用户可以为项目的一般属性进行设置，初学阶段我们只需设置"名称"（项目名称）和"位置"（该项目在磁盘的存储位置）即可，其他均可保持默认。设置完成后，点击"确定"按钮，软件将进入工作界面，如图 3-8 所示。

图 3-7

（2）打开项目

点击 Premiere 启动界面中的"打开项目"按钮，可打开电脑上已保存的 Premiere Pro 项目，也可通过启动界面上方的"最近使用项目"下的项目列表打开已有的项目如图 3-8 所示。

图 3-8

2. Adobe Premiere Pro 2021 的工作界面

在 Adobe Premiere Pro 2021 的欢迎界面中新建项目或打开已有项目以后，便会进入 Premiere 的工作界面。其工作界面主要由标题栏、菜单栏和预设面板菜单和工作区四部分组成。

标题栏（图 3-9）可以显示项目文件的保存地址和名称。

图 3-9

菜单栏（图3-10）是由文件、编辑、剪辑、序列、标记、图形、视图、窗口和帮助九部分组成，我们在编辑的过程中一般不直接使用菜单栏中的命令，更多的是使用命令快捷键，以提高工作效率。

预设面板（图3-11）是由学习、组件、编辑、颜色、效果、音频、图形、字母以及库所组成，根据不同的编辑目的可以点击不同的预设菜单，点击后工作区的面板组成会有所不同。

图3-10 图3-11

工作区主要是由"监视器"面板、"项目"面板、"时间线"面板、"工具"面板等组成，下面分别进行介绍。

（1）"监视器"面板

Premiere的监视器中最常见的是"源"和"节目"监视器。其中，左侧"源"监视器面板的主要作用是预览和剪辑素材，在编辑影片时只需要双击"项目"面板中的素材图标，即可将其载入"源"监视器面板中。右侧"节目"监视器面板主要用于预览"时间线"面板当前序列中的内容，即预览序列的制作效果。此外，还可对序列进行一些简单的编辑，如图3-12所示。

图3-12

图3-13

（2）"项目"面板

"项目"面板主要用于导入、存放和管理素材和序列，如图3-13所示。编辑影片所用的全部素材可事先存放于项目窗口内，方便编辑使用。

项目窗口的素材可用"列表视图""图标视图"和"自由变换视图"三种方式显示，包括素材的缩略图、名称、格式、帧速率等信息。在素材较多时，也可为素材分类、重命名，使之更清晰。

在项目面板空白处双击可以导入素材，也可点击"文件→导入"，将素材导入Premiere中（快捷键Ctrl+I）。同时，在项目面板中双击任意一个素材可以在素材监视器窗口浏览播放。

（3）"时间线"面板

"时间线"面板是用来编辑视频的主要场所，它包含多个视频和音频轨道，编辑视频时需要将素材按照播放的前后顺序从左至右排列在相应的视频或音频轨道上，用户可以在"时间线"上对视频或音频素材片段进行各种编辑操作，如图3-14所示。

图3-14

（4）"工具"面板

"工具"面板又称工具箱，利用工具箱内的各种工具可以对"时间线"上的素材片段进行编辑，如图3-15所示。

（5）"功能"面板

除了上面介绍的四个面板外，Premiere的工作界面中还包含了用于显示所选素材基本信息的"信息"面板（图3-16），用于添加视频和音频特效及转场切换效果的"效果"面板（图3-17），用于调整"时间线"面板中素材特效的"效果控件"面板（图3-18），用于调整声音大小和混音的"音频剪辑混合器"面板（图3-19），用于撤销误操作的"历史记录"面板（图3-20）。

图3-15

图3-16 图3-17

图3-18

图3-19

图3-20

图3-21

3.视频编辑

视频编辑包含对视频的转场效果、滤镜、运动处理、配音、增加字幕等的制作，这是视频制作最重要的一步。

（1）视频编辑——建立素材库

依据脚本对素材进行采集，在电脑上建立视频、音频及图片素材库，并通过不同的文件夹对其进行分类，尽可能地为后期编辑制作奠定基础。

（2）视频编辑——素材导入

将素材库里的素材导入Premiere中，并进行分类管理；然后检查素材内容，并对内容进行取舍。这主要是在Premiere的监视器中进行的，如图3-12所示。

"源"和"节目"监视器面板的组成基本相同，下面我们以"源"监视器面板为例，简单了解一下其底部各主要选项的作用。

① 时间标尺（ ）：使用时间码刻度来显示当前时间指针的位置，以及测量素材或序列的播放时间。其使用的时间码格式在新建项目时设置。

② 当前时间指针（ 00:00:00:06 ）：指示当前帧的位置。在Premiere中进行的许多操作都是针对当前帧进行的，可以通过拖拽当前时间指针来更改当前帧位置。"节目"监视器调板中的当前时间指针位置与"时间线"调板中的位置是一致的。

③ 持续时间显示（ 00:00:05:00 ）：显示素材片段或序列的持续时间。在未设置入点和出点时，持续时间就是"源"监视器中整段素材或"时间线"调板中序列的播放时间；若设置了入点和出点，则持续时间是入点和出点之间的视频片段播放时间。

④ 显示区域条：用于设置时间标尺上的可视区域。拖动显示区域条的两端可改变其长度，从而放大或缩小显示时间标尺，以便更精确或更完整地查看播放时间。

⑤ 底部控制面板：利用其中的按钮可以播放视频、设置入点和出点、微调当前时间位置、显示安全框和设置视频的显示方式等，如图3-21所示。

（3）视频编辑——时间线上的初剪

视频编辑主要是在"时间线"上完成的。每个序列都对应一个时间线，序列面板就是时间线面板。"时间线"面板是对序列中的素材进行组织和编辑的主要场所，每个序列

的时间线都由多个视频轨道（用来组织图片和视频等素材）和音频轨道（用来组织音频素材）组成，可以合成各种复杂的视频，如图3-22所示。

图3-22

输出制作好的作品（序列）时，素材在时间线中将按从左到右的顺序进行播放，上方视频轨道中的素材将遮挡下方视频轨道中的素材。

选择时间线面板上的素材，单击"空格"按钮，可在"节目"面板上播放选中的素材，"节目"面板的一些组成与"源"面板相似，在这里不再赘述。需要注意的是，在时间线上可以利用面板下方的"缩放控制滑块"改变时间标尺的显示比例，播放时长不变。此外，也可选择"工具"面板中的"缩放工具"，然后单击"时间线"面板的素材处是放大时间标尺的显示比例，按住"Alt"键单击是缩小显示比例。

在Premiere中，用户可利用拖拽等方式将"项目"面板或"源"监视器中的素材添加到序列的时间线轨道中。时间线轨道是面板最重要的组成部分，那我们首先来认识一下时间线的组成部分。

① 如图3-23所示，V1、V2、V3等是视频轨道，A1、A2、A3等是音频轨道，在剪辑过程中，应将视频或音频剪辑拖入到相应的轨道。

② 面板名称（× 序列01）：双击面板名称，可以最大化面板（快捷键：~键）。

③ 面板控制菜单（☰）：点击时间线面板控制菜单，可进行显示/取消音频时间单位、显示/取消时间标尺数字等操作。

④"将序列作为嵌套或个别剪辑插入并覆盖标志"（❄）：当把另一个序列拖入到当前序列来时，则将此序列作为当前序列的一个剪辑，默认为按下状态。

⑤"在时间线中对齐标志"（∩）：当移动剪辑时，会自动靠拢并对齐其他剪辑或当前播放指示器位置。

图3-23

⑥"链接选择项标志"（❖）：开启状态下，在插入素材时，视频中自带的音频与视频成链接关系。

⑦"添加标记标志"（🛡）：可添加剪辑标记和时间线标志，有标志管理面板。

⑧"时间线显示设置标志"（🔧）：可以设置"展开所有轨道""最小化所有轨道"等。

在制作微电影作品时，可根据需要对当前序列的时间线轨道进行添加、删除、重命名、设置目标轨道等操作。

● 添加轨道：当制作的微电影作品较复杂时，可以利用多个轨道来组织和合成视频。选择"序列"菜单→"添加轨道"命令，在弹出的"添加轨道"对话框中，分别在"视频轨"和"音频轨"选项组中设置要添加的视频和音频轨道的数量和位置，然后单击"确定"按钮，如图3-24所示，即可根据设置添加轨道。

● 删除轨道：作品制作完成后，可将没有使用的空轨道删除以提高输出影片时的速度。选择"序列"菜单→"删除轨道"命令，在弹出的"删除视/音频"对话框中，选择要删除的轨道类型，然后在其下的下拉列表框中选择要删除的轨道，如图3-25所示，单击"确定"按钮，即可删除所选轨道。

图3-24

图3-25

● 重命名轨道：在"时间线"面板的轨道控制区空白处右击要重命名的轨道，在弹出的快捷菜单中选择"重命名"项，然后输入新的轨道名称（可为轨道取一个与相应轨道上素材相符的名称），可重命名轨道，如图3-26所示。

图3-26

● 设置目标轨道（ V1 6 ）：一个序列中通常包含多个视频和音频轨道，在使用拖拽之外的方式向轨道中添加素材前，应设定此素材占用哪个轨道，即设置目标轨道。单击轨道控制区，当其变亮且显示圆角边缘时，表示该轨道被选中；再次单击可取消其选中。

● 锁定轨道（🔒）：在轨道控制区单击轨道名称左侧的方框，方框中会显示图标，同时该轨道上会显示斜线，表示其被锁定，轨道锁定可有效防止误操作。单击被锁定轨道的图标，可将该轨道解锁。

● 激活轨道（🔒 V1 📼）：可以激活多个轨道。如果不激活，该轨道不参与序列操作命令。

● 同步锁定（📼）：在波纹删除时，开启了本标志的轨道上的相应剪辑将同步移动；设置成关闭状态的轨道，就不会变化。

● 切换轨道输出（👁）：在轨道控制区中单击视频轨道名称左侧的图标，或音频轨道名称左侧的图标，可将该视频或音频轨道隐藏。被隐藏轨道上的素材无法预览和输出，再次单击隐藏轨道原图标所在的方框可重新显示轨道。

● "M"静音轨道标志（M）：该轨道上的音频将被静音不播放。

● "S"独奏轨道标志（S）：只播放该轨道音频，其他轨道音频都将被静音。

● 画外音录制标志（🎤）：在制作时可以用来录制旁白。

将包含声音和视频的素材添加到"时间线"面板的轨道中后，默认情况下素材片段的视频部分和音频部分具有链接关系，当操作视频片段时，将同时对其链接的音频片段进行相同操作。若需对视频和音频片段进行单独操作，则首先要将它们分离，点击"剪辑"菜单→"取消链接"命令，或者选中视频，点击右键，在弹出的菜单中选择"取消链接"命令，即可取消视音频链接。

此外，为了便于对多个素材片段同时进行移动和复制等操作，可以将多个素材片段编组。将素材片段编组后，在按住"Alt"键的同时可以对组中的单个素材片段进行单独操作；选中编组的素材片段后，选择"剪辑"菜单→"取消编组"命令（快捷键：Ctrl+Shift+G），可将编组的素材片段解组。

将素材拖至时间线排列好以后，粗剪的过程中还可以通过调整素材的播放速度和持续时间来制作快镜头和慢镜头等效果，调整素材播放速度和持续时间的具体方法可参考以下操作步骤：选中视频轨道中的视频，然后选择"剪辑"菜单→"速度/持续时间"命令（快捷键：Ctrl+R），打开"剪辑素材速度/持续时间"对话框，更改"素材速度/持续时间"对话框中的"速度"数值（速度小于100%为慢镜头），会看到视频片段的长度同时发生了变化，勾选"波纹编辑，移动尾部剪辑"复选框，单击"确定"按钮即可，设置如图3-27所示。

图3-27

（4）视频编辑——视频过渡

一部微电影作品由成百上千的镜头组成，两个视频的衔接部分往往采用视频过渡的方式进行连接，而非直接将两个视频生硬地拼接在一起。

过渡效果是指为了让一段视频素材以某种特效形式转换到另一段素材而运用的过渡效果，即从上一个镜头的末尾画面到后一个镜头的开始画面之间加上中间画面，使上下两个画面以某种自然的形式过渡。转场除了平滑两个镜头的过度外，还能起到画面和视

角之间的切换作用。

在Premiere的"效果"面板中的"视频过渡"文件夹内提供了上百种视频转场的效果，通过这个文件夹内的命令可以实现两个视频的自然衔接。

在经过视频的初剪之后，视频的素材已经按照预设的顺序排列到时间上，接下来我们将在需要的素材片段中间添加视频转场。添加视频转场主要是按照选择合适的转场、添加转场以及转场的效果控件设置的顺序完成。

① 视频过渡的选择：Premiere视频过渡（图3-28）主要有八类，3D运动、内滑、划像、擦除、沉浸式视频、溶解、缩放、页面剥落。可以根据不同的素材过渡效果选择合适的转场命令。

② 视频过渡添加：选择合适的视频过渡命令后，将其拖至视频轨道的素材上，可以放置前一素材的尾部/两个素材的中间/后一素材的前部，即可添加该视频过渡命令（图3-29）。或在两个素材的中间，单击鼠标右键，在弹出的命令菜单中选择"应用默认过渡"命令（图3-30），可快速添加软件默认的视频过渡命令，Premiere默认状态下使用的是"交叉溶解"作为切换效果。

图3-28

图3-29

图3-30

图3-31

③ 视频过渡的效果控件设置：如果所添加到切换效果并不能完全满足作品的需求，需要对其进行参数调整时，先选中素材上的过渡特效，点击"效果控件"面板，在"效果控件"面板中对视频切换效果的参数进行设置即可。如图3-31所示，在效果控件面板上，我们可以设置过渡效果的持续时间、对齐（即在素材上的位置，如图3-32所示）、特效所占百分比和起始位置、显示实际源。

要删除已添加的视频切换效果，只需在素材上添加过渡效果的位置上单击鼠标右键，在弹出的快捷菜单中选择"清除"命令即可（图3-33），或者选中添加的过渡效果，然后按"Delete"键即可。

其他需要添加视频效果的素材按照此步骤依次进行即可。

（5）视频编辑——视频效果

Premiere拥有强大的视频特效功能，可以通过为素材片段添加各种视频特效，使其产生动态的扭曲、模糊、风吹和黑白等效果，还可以弥补视频拍摄过程中所产生的曝光度和色彩问题等画面特效，以增强作品的视觉效果。

在Premiere"效果"面板中的"视频效果"文件夹内的效果命令即可为素材添加视频特效。添加视效果主要是由选择合适的视频效果、添加视频效果以及特效的"效果控件"设置的三部分组成。

① 视频效果的选择：Premiere视频效果（图3-34）主要有十八类，如图像控制、扭曲、时间、颜色校正等，可以根据不同的素材想要表达的剧情选择合适的视频效果选择合适的转场命令。如在学生作品《梦醒》微电影中，小潘在半醉半醒时回忆起小时候和父亲谈话的影片片段，即添加了"视频效果"→"图像控制"→"黑白"效果（图3-35），用以区分现实和回忆。

图3-33

图3-32

图3-34

图3-35

图 3-36

图 3-37

图 3-38

② 视频效果的添加：选择合适的视频过渡命令后，将其拖至视频轨道的素材上，即可添加该视频过渡命令，如图3-36所示。

③ 视频效果的"效果控件"设置：如果所添加到切换效果并不能完全满足作品的需求，需要对其进行参数调整的话，选中添加视频特效的素材，点击"效果控件"面板，在面板中对视频切换效果的参数进行设置即可，如图3-37所示。在"效果控件"面板上，我们可以对运动、不透明度、时间重映射和添加的特效进行参数修改。

要删除已添加的视频特效效果，只需在时间线上点击添加过特效的素材，在"效果控件"面板中，找到对应想删除的效果，单击鼠标右键，在弹出的快捷菜单中，选择"清除"命令即可。

其他需要添加视频效果的素材按照此步骤依次进行即可。

4.音频制作

微电影中的音频格式类型主要包括WAV格式、MP3格式、MP4格式、WMA格式、MIDI格式、RealAudio格式等，遇到音频格式不合适时，也可以通过音频格式转换软件进行转换，如Cool Edit Pro、Adobe Audition、格式工厂等，转换成自己需要的音频格式。

在微电影制作的过程中，音频制作主要包含声音的录制、音频的处理和添加音频特效与转场三部分。

（1）声音的录制

① 在微电影拍摄的过程中，声音的录制是音频制作的最基本也是最初的一步，声音的录制硬件上需要声音输入部件（如麦克风）、音频处理部件（如声卡）和声音输出部件（如监听设备）三种最基本的硬件，如图3-38所示。

麦克风即录音话筒，作为录制声音的首要设备，选择合适的麦克风是我们获得高质量录音效果的最基本保证。麦克风分为电容麦和动圈麦，电容麦灵敏度高，拾音距离远，声音清晰；动圈麦灵敏度低，拾音距离短，声音闷。一般舞台、KTV等场所使用的就是动圈麦，家庭个人录音这里推荐电容麦，因为环境相对安静。

声卡，它的主要功能是从话筒中获取声音模拟信号，通过模数转换器，将声波振幅

信号采样转换成一串数字信号，存储到计算机中。简单地说，就是话筒拾取录制的声音，声卡将录制的声音转换成数字信号，保存到电脑上。

耳机和监听音箱都是很有效的监听设备，在录制声音时，需要随时监听声音情况，查找音频的优缺点，以便随时调整。

② 在"音频混合器"面板中，选择音频1轨道作为录音轨道，点击"启用轨道以进行录制"（ R ）按钮，这时会弹出警告提示框，提示没有选择音频录制设备，如图3-39所示。

单击菜单"编辑"→"首选项"→"音频硬件"命令，这时会弹出"首选项"面板，在面板中将音频输入改选为"麦克风（Realtek High Definition Audio）"，如图3-40所示，在弹出面板中，选择"是"按钮返回如图3-41所示。

在"音频混合器"面板中，点击"启用轨道以进行录制"（ R ）按钮，按钮变成红色后，点击"录制"（ ● ）按钮，再点击"播放/停止切换"（ ▶ ）按钮，如图3-42所示，即可开始对准话筒进行音频的录制。

录音结束后，再次单击"播放/停止切换"（ ▶ ）按钮或"录制"（ ● ）按钮即可停止录制。

停止后，"项目"面板素材库中自动添加刚录制的声音文件，自动命名为"音频1.wav"，同时在时间线面板中的"音频1"轨道上，也会自动添加上刚录制的"音频1.wav"素材。

在录制解说时，如果需要的话，可以在时间线面板上放置需要的节目画面，一边观看播放的画面，一边录制音频，这为声音的录制带来很大方便。

（2）音频的处理

音频录制完成后，将音频素材添加至时间线，根据视频素材仔细选择，将需要的部分保留，不需要的部分删除。

图3-39

图3-40

图3-41

图3-42

图 3-43

图 3-44

图 3-45

图 3-46

图 3-47

① 添加音频：音频文件的处理，首先要将音频素材放置时间线上，添加音频一般有两种——视频文件上的音频和纯音频。

要将视频文件上的音频添加到时间线上，首先双击视频文件，在源窗口中，设置入点和出点，将光标移动到仅拖动音频按钮上，拖动到音频轨道上，如图3-43所示。

如果是将整个纯音频添加到时间线，那可以直接从项目窗口中，选中音频素材，直接拖到时间线上即可；如果只要其中的一部分，也要先双击音频文件，然后在"源"窗口中设置入点和出点，再拖动到时间线上，如图3-44所示。

② 音频文件分割：在时间线上的音频，有时需要其中的一部分，那么就要对音频进行分割。

首先将指针放置在音频文件要被分割的位置，然后点击工具栏中的"剃刀工具"（ ◆ ），将剃刀工具对准时间指针的位置，单击鼠标左键，即可将音频分割成两段，如图3-45所示。同样的方法，可对音频素材的其他部分进行分割，完成后选择不需要的音频段，删除即可。

分割时想要做到比较精准，我们可以调整音频轨道的高度，放大时间线上的音频素材进行显示，方便准确分割，如图3-46所示。

③ 音频文件的删除：选择要清除的音频，点击鼠标右键，在弹出的快捷菜单中，点击"清除"命令就可以删除音频文件，如图3-47所示，或者选中音频后直接按Delete键，也可删除音频轨道上的音频。

（3）添加音频效果、音频过渡与音频增益

①"音频效果"（图3-48）：展开后可以看到Premiere提供了很多音频效果，带文件夹图标的，可以进一步展开，可以看到具体的音频效果名称。音频效果的使用大都类似，以多功能延迟为例进行使用讲解。

功能延迟：使用多功能延迟特效可以对延迟效果进行更高层次的设置，最多可以对素材中的原始音频添加4次回声，其"效果控件"面板如图3-49所示。

图3-48

图3-49

"延迟"1～4：用于设置原始声音的延长时间，最大值为2秒。

"反馈"1～4：用于设置有多少延时声音被反馈到原始声音中。

"级别"1～4：用于控制每一个回声的音量。

"混合"：用于控制延迟和非延迟回声的量。

其他常用视频效果，如"延迟与回声"包含多功能延迟、模拟延迟、延迟，常用于产生回响效果；"混响"包含卷积混响、室内混响和环绕声混响，常用于模拟不同环境下的混响效果，如大厅混响等，模拟现场感；"降杂/恢复"包含降噪、减少混响、消除嗡嗡声、自动咔嗒声移除，常用于去除音频中的噪声。

②"音频过渡"（图3-50）：软件提供3个交叉淡化过渡（恒定功率、恒定增益和指数淡化），其中，恒定功率就相当于视频过渡中的交叉溶解，是默认的音频过渡效果。

"音频过渡"的使用与

图3-50

"视频过渡"的使用基本类似，将"音频过渡"命令拖拽至音频素材上即可，然后在"效果控件"面板上进行音频过渡命令位置的设置即可。

③ 音频增益：选择时间线上需要调整的音频素材，在菜单栏中选择"剪辑"→"音频选项"→"音频增益"命令；也可在时间线上选择要增益的音频，单击单击鼠标右键，在弹出的快捷菜单中，选择"音频增益"命令（图3-51），都可以弹出"音频增益"对话框。

将光标移动到对话框的参数上并拖动，以改变素材的增益值。也可单击参数，直接输入音频增益值，如图3-52所示。正值表示音频增益变大，声音变高；负值表示音频增益减小，声音变低。

图3-51　　　　　　　　　　　　　　　　　　　图3-52

④ 音频的速度或持续时间也可调节，与视频的速度调节方法相同，选择项目面板或音频轨道上的音频素材，然后在菜单栏中选择"素材"→"速度/持续时间"命令，弹出"速度/持续时间"对话框进行调节即可。

5.抠像与图像遮罩

在微电影制作的过程中，经常需要将多个素材画面进行合成，以制作出符合需要的效果。Premiere除了具有强大的视频编辑功能以外，还提供了视频合成功能，它可以通过透明及键控技术对素材画面进行抠像，进而合成视频。

（1）色彩类键控特效抠图

色彩类键控特效抠图命令有"颜色键"抠像、"亮度键"抠像、"非红色键"抠像以及"超级键"抠像等，其中应用最多的是"超级键"抠像命令。

"超级键"抠像效果是可以去除素材中各种颜色。导入素材后，将素材拖动到时间线的V2轨道（V1轨道是留给背景素材的），在"效果"面板的视频效果中找到"超级键"，将"超级键拖至V2"的素材上，然后找到"效果控件"面板中的"超级键"面板，点击"主要颜色"的吸管，到素材监视器中吸取需要扣除的颜色，素材中的颜色就被抠除了，然后在V1轨道导入需要填充的背景素材即可，如图3-53所示。

（2）遮罩类键控特效抠像

1）"差异遮罩"抠像

"差异遮罩"抠像效果可以通过对比指定的静止图像和素材片段，去除素材片段中与静止图像相对应的区域。这种蒙版的效果可以用来去除静态背景，并替换以其他的静态

图3-53

或动态的背景画面。在"特效控制台"面板中选择蒙版图像后，可以用蒙版的属性进行设置，使用"差异遮罩"后的效果如图3-54所示。

图3-54

- 视图：可以查看"节目"面板中的视频内容。
- 差异图层：选择与视频源进行差值运算的视频轨道。
- 如果图层大小不同：用于当两层尺寸不同的时候，可以选择"居中"将差值层放在源层的中间比较，其他的地方用黑色填充，进行时适配，使两层尺寸一致，不过有可能使背景图像变形。
- 匹配宽容度：差值运算的精度，数值越小精度越高，反之越低。
- 匹配柔和度：用于调整匹配的柔和程度，起到边缘平滑过渡的作用。
- 差异前模糊：用于"模糊"差异层的像素，从而清除合成图像中的杂点，但是并不会使图像模糊。

2）"图像遮罩键"抠像

利用"图像遮罩键"视频特效可以使用一个遮罩图像的Alpha通道或亮度值来确定素材的透明区域。

如图3-55所示，将"人物"素材拖至视频轨道1，再将视频特效中的"图像遮罩键"特效拖放至视频轨道2，在特效控制台面板中，单击"图像遮罩键"右侧的"设置"按钮，在打开的"选择遮罩图像"对话框中，选择素材"烟雾"图像文件，然后单击"打开"按钮；在"特效控制台"面板中展开"图像遮罩键"特效，在"合成使用"下拉

列表中选择"亮度遮罩"选项。

图3-55

① 合成使用：在该下拉列表中选择"Alpha遮罩"选项，Premiere将使用遮罩图像Alpha通道进行合成；若选择"Luma遮罩"选项，则使用遮罩图像的亮度值进行合成。无论使用遮罩图像的Alpha通道还是亮度值，默认情况下白色区域表示不透明，黑色区域表示透明，灰色区域表示半透明。

② 反向：勾选该复选框可反向透明区域。

3）轨道遮罩键

"轨道遮罩键"视频特效的作用与"图像遮罩键"视频特效完全一样，都是将某一素材作为遮罩，显示目标素材的部分区域。不同的是，"图像遮罩键"视频特效是将作为遮罩的素材附加到目标素材上，而"轨道遮罩键"视频特效是将素材添加到"时间线"调板的轨道中作为遮罩使用。

6. Lumetri基础视频调色

调色是视频后期制作流程中必不可少的重要环节，如何让我们自己的微电影视频画面色彩更加丰富，景色和情节更搭配，Premiere就可以做到。

Premiere提供了专业的颜色分级和颜色校正工具，它们集中在Lumetri颜色面板中，包括基本校正、创意、曲线、色轮和匹配、HSL辅助、晕影等功能模块，如图3-56所示，每个部分侧重于不同的颜色工作流程的特定任务，下面将一一进行讲解。

（1）基本校正

使用基本校正模块中的控件（图3-57），可以修正过暗或过亮的视频，在剪辑中调整色相（颜色或色度）和明亮度（曝光度和对比度）。

① 输入LUT：LUT可以简单理解成一种色彩预设。在输入LUT选框中

图3-56

图3-57

点击下拉菜单，选择自定义或浏览，加载自己下载好的LUT文件即可，基本可以达到一键调色。

② 白平衡：可以理解为色彩还原，在前期拍摄过程中可能由于环境或灯光等原因，画面中的色彩出现偏差，在后期时可以以画面中的白色为参考进行色彩校正。点击显示蒙版后边的吸管工具，在画面中吸取固有色为白色的物体，这样就可以一键完成色彩校正，当然也可以手动调整色温和色彩滑块完成白平衡校正。

图 3-58

图 3-59

③ 色调：主要是对画面中的明暗调进行调整。色调下方对应的有曝光度、对比度、高光、阴影等等参数，皆可调整。

（2）创意

通过创意面板（图 3-58），可以轻松应用复杂的 Lumetri Looks 调整自然饱和度和饱和度等参数，从而扩展创意范围。

① Look：是一种风格化预设，Look 下拉菜单中（图 3-59），可以加载除颜色之外的一些风格信息，比如颗粒、胶片感等信息；也可以通过下载不同风格的 Look 预设文件，或者直接使用软件中自带的一些预设，都可改变视频的风格。Look 预设也基本可以实现一键风格化调色。

② 调整：如果 Look 一键风格不能达到预期效果，可以自己调整下边的参数，调出符合的风格。淡化胶片常用于实现怀旧 Look；锐化用于调整边缘清晰度，正值增加边缘清晰度，负值减小边缘清晰度；自然饱和度还可以防止肤色的饱和度变得过高。

③ 使用阴影色彩轮和高光色彩轮，调整阴影和高光中的色彩值（提示：空心轮表示未应用任何内容）。

④ 色彩平衡用于平衡剪辑中任何多余的洋红色或绿色。

（3）曲线

通过 RGB 曲线，可以使用曲线跨剪辑调整亮度和色调范围，主曲线控制亮度，还可以选择仅针对红色、绿色或蓝色通道选择性地调整色调值。要删除控制点，请按 Ctrl 并单击控制点。

① RGB 曲线：如图 3-60 所示，在曲线图上点击白色的对角线，然后向上拖动视频会变得更亮，反之向下视频变得更暗；也可以调整 RGB 三个颜色通道的曲线，来得到更多想要的风格。

② 色相饱和度：可以单独调整画面中色相与饱和度、色相与色相、色相与亮度、亮

图 3-60

图 3-61

度与饱和度、饱和度与饱和度，可使用面板上的吸管吸取画面中的颜色，吸取后曲线上将被添加相应的节点，拖动节点调整即可，如图 3-61 所示。

（4）色轮和匹配

如图 3-62 所示，色轮可以调节阴影、高光、中间调三个部分的亮度信息和色彩信息，可以精确地控制高光、阴阳、中间调的亮度和颜色偏向。把鼠标放到色轮中心位置会出现一个十字标识，拖动十字标识到你想要选取的颜色上，或者鼠标直接点击颜色也可以选取，分别调节阴影、高光、中间调的颜色偏向，色轮旁边的竖条波轮是用来调节这三个区域明暗的。

（5）HSL 辅助

如图 3-63 所示，HSL 辅助提供更多颜色工具，可隔离颜色、亮度抠像并向其应用辅助颜色校正。

① 键：将画面中某一局部区域的色彩选取出来，进行单独调节。比如对画面中人物某处进行单独调色。选择设置颜色后边第一个吸管工具，吸取画面中人物皮肤部分的颜色，后边两个吸管可以加选和减选皮肤区域，将最底下的"预览模式"勾选上，可在画面中单独预览选中的区域，然后通过 H、S、L 滑杆进行精细调节，直到被完全选择。

② 优化：对选中的区域进行降噪和模糊处理，提升质感。

③ 更正：对选中的皮肤区

图 3-62

图 3-63

域进行色彩明暗等信息调整，在色轮上点击选取皮肤颜色偏向。旁边的纵向拨杆调节皮肤亮度。下边还可以调节对比度、锐化等信息。

（6）晕影

如图3-64所示，应用晕影以实现在边缘逐渐淡出、中心处明亮的外观。晕影控件可控制边缘的大小、形状以及变亮或变暗。

① 数量：参数越大暗角效果越不明显；

② 中点：控制暗角到中心点的范围；

③ 圆度：调整暗角边缘圆滑程度；

④ 羽化：调节暗角边缘柔和程度。

7.字幕制作

字幕的制作主要包括制作片头片尾出现的演职员表和剧中人物的对白、独白，必须使用国家公布的规范的语言文字，并按电影播出单位对字形、位置、大小等要求制作，不能出现错字、别字。以微电影《梦醒》的人物对白为例讲解字幕的制作。

首先点击"字幕"，左边这里会出现一个新的面板，这个面板在旧版本叫字幕，新的版本叫文本，在文本对话框中有两个按钮"创建新字幕轨"和"从文件导入说明性字幕"（图3-65），这是两种不同的字幕创作方式，下面我们将详细介绍这两种字幕。

① 创建新字幕轨。点击"创建新字幕轨"按钮，弹出"New caption track"对话窗口，如图3-66所示，点击确定后，在时间线上就新增了一个字幕轨道，如图3-67所示，点击文本窗口的 图标，添加新字幕分段，如图3-68所示。

图3-64

图3-65

图3-66

图3-67

图3-68

在文本框输入字幕后，"节目"面板的字幕即可显示出来，同时在字幕轨道上多了一段字幕素材，点击"节目"面板上的字幕，通过右侧的编辑框可以对字幕进行编辑，如改变字体样式、对齐、外观等，如图3-69所示。

图3-69

如果字幕的样式相同，可将第一段字幕设置完成后，在基本图形面板中，点击"轨道样式"下的下拉菜单，选择"创建样式"，如图3-70所示，在弹出的创建样式对话框中，修改好名称后点击确定，如图3-71所示，即可创建字幕模板，其他字幕也会变成一样的。

图3-70

图3-71

图3-72

如果字幕里有断句，想把它分成两段，可以使用文本面板里的拆分字幕功能，点击之后，就会自动平均把它分成两段，然后根据需求自行调整一下，如图3-72所示。

② 从文件导入说明性字幕。点击"从文件导入说明性字幕"按钮，找到已经创建好的SRT字

幕，然后点击导入，弹出"New caption track"对话窗口，样式基本也不用改，直接按确定即可。字幕导入后，直接回到文本面板中，这时字幕已经输入完成了。

接下来的字幕编辑和轨道样式等，和"创建新字幕轨"基本一样，就不再一一赘述了。

8.影片输出

在Premiere中编辑好视频素材以后，只是完成了素材的组织和剪辑，还没有完成完整的项目，必须根据需求将它渲染输出为特定的媒体文件之后，才能在其他媒体播放器上进行播放。

① 单击选中"时间线"面板激活要输出的序列，然后点击"文件→导出→媒体"菜单命令，弹出"导出设置"对话框，如图3-73所示。

② 在打开的"导出设置"对话框的"导出设置"选项组中选择"格式"下拉列表中，选择要输出的文件类型，普通视频素材一般选择"Microsoft AVI"，如图3-74所示。

图3-73

图3-74

在Premiere中可以输出多种音视频和图像文件格式，下面做个简单说明。

如果只需要输出音频合适文件，可以选择AAC Audio、AIFF、MP3或者Waveform Audio选项。

如果需要输出影片，可以选择Microsoft AVI格式（微软开发的视频格式，只能用于Windows）、H.264（目前应用最广泛的视频格式）、H.264Blu-ray（可创建蓝光光盘文件）、MPEG4（可创建低质量的H.263 3GP文件）、Windows Media（只能用于Windows）、QuickTime（苹果开发的视频格式）、F4V（一种比较新的Flash视频格式，该格式的视频常用于在网络上发布）或FLV（以前常用的Flash视频格式）。

如果输出GIF动画，可选择Animated GIF选项；如果要输出GIF静态图片，则选择GIF选项；如果要输出图像，可选择BMP、DPX、JPEG、PNG、TGA或TIFF选项。

③ 在"预设"下拉列表中选择预支的编码方式，"梦醒"微电影选择"H.264"选项，在上一步中选择的格式不同，"预设"下拉列表中的选项也会不同，如图3-75所示。

④ 若勾选"导出视频"复选框，可输出序列的视频部分，否则不能输出视频；勾选

"导出音频"复选框，可输出序列的音频部分，否则不能输出音频；本案例中需要同时选中两个复选框。

图3-75

⑤ 单击"导出设置"选项组中"输出名称"选项右侧的路径文字，在打开的"另存为"对话框中设置输出影片的路径和名称，然后单击"保存"按钮，如图3-76所示。

图3-76

⑥ 除了预设以外，编码选择默认，如图3-77。在"音频"选项卡中自定义音频编码进行设置，各选项的作用如下。

音频编解码器：为输出的音频选择合适的压缩方式，默认为无压缩。

采样速率：设置输出音频时所使用的采样速率，采样速率越高，声音播放质量越好，但是占用的存储空间越大，处理的时间越长。

图3-77

声道：可选择使用立体声还是单声道。

样本大小：设置输出音频时所使用的声音量化倍数，最高为32位。一般情况下，样本大小越高，声音质量也越好。

⑦ 若只需要输出视频的部分片段，可"导出设置"对话框左侧的"输出"选项下方的时间标尺上设置入点和出点来剪辑视频，如图3-78所示。

⑧ 若需要剪辑视频，可在"源"选项卡中单击"裁剪"按钮，此时在画面上将显示一个裁剪框，裁剪框之外的视频画面将被裁剪掉，将鼠标指针放在裁剪框的任意一边上，按住鼠标左键不放并拖动可跳帧裁剪框，如图3-79所示。

图3-78

⑨ 最后，单击"导出设置"对话框下方的"导出"按钮，即可将序列按照设置好的参数进行输出；若单击"导出设置"对话框底部的"队列"按钮，系统会自动启动Adobe Media

Encoder CS6，并将设置好输出参数的序列添加至"队列"面板中，点击"队列"面板中的"启动队列"按钮即可输出序列。

图3-79

二、后期配音

影视片中的声音包括演员的对白、音效和音乐三个部分。在使用Premiere编辑时，可以通过计算机方便地调整声音增益、音画同步、声音的方位等，可以像剪辑视频一样对声音进行剪辑，加入一些特效，如回音、升降等，还可以方便地加入音效和音乐。

1.对白配音

对白主要是指演员的台词，在录制对白的时候，通常有两种方法：一种是同期录音，另一种是后期配音。

同期录音是指在拍摄视频的同时，直接录制现场的声音，这样就不会产生声画不同步的问题。但是对现场的环境和录音设备要求较高，在录音时，要采用指向性录音话筒，再通过调音台，尽量避免录入现场的噪声，同时还要体现声音的方位感。家庭或小型摄像工作室通常也使用同期录音，因为后期配音需要较高的设备和相对较烦琐的录音剪辑工艺。

后期配音首先要求录音棚具备隔音功能，可以隔绝录音时外部的噪声。录音棚同样也要有调音台，对录制的声音进行实时的调整。录音时对话筒的灵敏度和声音还原、抗噪等也有较高要求。录制对白时还要求配音演员能仔细推敲，使后期录制的对白张口音、闭口音和说话节奏能对上拍摄时演员的口型。

在使用Premiere编辑对白时，要特别注意通过调节声音的回音效果来渲染声音的空间感，通过调节声音的大小和声音的各种声道来使声音具有方位感，这样才能使视频和声音相匹配，更具有真实感。

2.音效录制

音效包括动作音效、环境音效、特殊音效等。

动作音效是指人或动物的行为所产生的声音，如人的走路声音、开门声音等。这些声音往往不是写实的，而是较为夸张地去表现行为动作，加强戏剧效果。比如在表现紧张感时，配上人的心跳声和呼吸声；在表现打斗场面时，配上武器或者是人的动作所产生的风声、开枪声等。

环境音效是指与画面所表现的场面相匹配的背景声音。环境音效能给观众制造临场感，使影片显得真实，比如，森林里的鸟叫声、大街上的嘈杂声、雷声、海浪声等。

特殊音效是非自然的声音，用于突出表达某种情感，比如表达尴尬时的由高到低的几声"哇"声；在闪白时，为了暗示观众进行时空转换，会加一个"嗖"声。

制作严谨的后期配音中，音效的部分是针对该影片专门制作的。在人打斗时，每一

声风声都是有区别的，不同的枪械在不同的环境中其声音也不一样。但是条件有限时，我们也可以从声音素材库中直接获取所需要的音效，再使用Premiere软件对声音进行有限的调整，使之更符合我们的视频。

3.背景音乐

影视剧中的音乐包括片头音乐、片尾音乐、插曲、背景音乐等。

片头或片尾音乐常见于电视剧中。在制作或选择片头片尾音乐时，要以影视剧的主题为依据，比如喜剧、悲剧、科幻片、恐怖片、战争片等不同类型的影视剧，要选择与之风格相匹配的音乐。

背景音乐主要是用于烘托气氛，不同背景音乐甚至可以完全改变画面所要表达的意思，比如，当画面是一把沾血的刀时，匹配上悬疑的背景音乐表达的是恐怖感，会让人联想发到凶杀案的发生；匹配上雄壮的背景音乐表达的是英雄感，让观众联想到的是英勇抗敌的场面；匹配上凄美的背景音乐表达的是悲惨感，让人联想到这把刀所引起的悲惨人生。

插曲除了渲染气氛以外，还具备剧作的功能，可以把情节或是人物的心情写成歌词，用插曲表现出来。这样的表达方式可以表达出对白所不能表达的感情，省略许多正常叙述中必不可少的细节。

影视剧中的音乐除了以上的功能，还可以体现民族精神气质，使影片具备更强的艺术魅力，比如在影片《英雄的心》中，苏格兰风笛的音乐给人留下深刻的印象；《卧虎藏龙》中，笛子的背景音乐表现出中国人传统的悲剧精神。

三、包装输出

1.片头和片尾包装

（1）片头包装

精彩的片头无疑是视频最好的包装。片头的制作需要有一个预先的规划，作为使用复杂电脑工具来制作微电影美学形态的包装，也有其比较规范的制作流程，这个流程可以让你更快速地解决问题，达到理想的视觉效果。

正规的片头包装的制作过程非常复杂，其中包括前期调研、品牌的定位与制作、整体策划和设计，最后是具体的制作。国内由于一些特殊的原因，导致真正规范地按照这种科学的包装制作过程来制作的包装少之又少，大多停留在模仿国外片头包装制作手法上，甚至都没有比较全面地考虑风格，这不能不说是一种悲哀。

一般情况下前期的调研都被无情地省略掉了，这使包装本身的目的性几乎全部丧失，目的性丧失后的包装基本属于是仅凭设计师制作经验在黑夜中摸索进行的。这样的包装一般的步骤是：① 确定服务目标；② 确定制作包装的整体风格、色彩节奏等；③设计分镜头脚本，绘制故事板；④进行音乐的设计制作与视频设计的沟通，拿出解决方案；⑤与客户沟通制作方案，确定最终的制作方案；⑥执行设计好的制作过程，包括所涉及的 3D 制作、实际拍摄、音乐制作等；⑦最终合成为片头成片输出播放。

现在片头效果大都是利用 AE 等软件制作的，微电影的片头较之普通的电视或电影片头包装，要简单很多，利用 Premiere 也可以制作出理想的片头效果。

使用Premiere“效果”面板中的视频特效可对片头进行不同效果的制作，如添加“老电影”特效，可使片头充满老电影风格的效果，如图3-80所示，同样，利用视频特效也可以制作出辉光、浮雕等其他效果。

图3-80

（2）片尾包装

微电影的片尾和电影、电视剧等其他影视作品的片尾有所不同，微电影因时间、剧情等各方面的原因，片尾通常比较简洁，使用文字片尾形式较多，当然也有其他表现形式，本节以微电影《梦醒》的片尾为例，介绍片尾的制作。

① 点击菜单“字幕”→“新建字幕”→“默认滚动字幕”命令，弹出字幕窗口，将命令命名为“片尾”。

② 点击“文字工具”（▣），在面板的上绘制文本框，输入文字演员表及其具体内同，如图3-81所示。

③ 对文字进行设置，如图3-82所示。

④ 点击“滚动/游动选项”按钮▦，在弹出的“滚动/游动选项”窗口，按照自己的选择进行勾选，如图3-83所示。

图3-82

图3-81 图3-83

⑤ 关闭"字幕"窗口，在项目窗口中将"片尾"文件拖至时间线，若果想更改片尾的播放速度，可以选中"片尾"素材，点击右键，选择"剪辑速度/持续时间"命令，在弹出的"速度/持续时间"面板中，更改素材的播放时间，从而改变播放速度，如图3-84所示。

图3-84

图3-85

2.合成输出

新建一个序列，与之前所建的序列和片头片尾的序列一致，将片头、影片和片尾按照次序一次放置新的序列时间上，并在片头和影片之间、影片和片尾之间做好衔接。

确认"时间线"面板为激活状态，然后选择"文件"→"导出"→"媒体"菜单，在打开的"导出设置"对话框中，将"格式"设为"H.264"，将"预置"设为"DV PAL高品质"，再在"输出名称"选项处设置输出路径和输出文件的名称，单击"导出"按钮，如图3-85所示。

思考与练习

1. 简述Premiere软件抠像的几种方法。
2. 简述Premiere软件剪辑视频的过程。
3. 简述Premiere软件字幕制作过程。

实训 微电影剪辑和包装

一、实训目的

通过练习，掌握微电影的剪辑流程，基本技巧，添加字幕、特效，合成输出。

二、学时

8学时

三、实训条件

1.硬件：编辑计算机

2.地点：影视后期实训室

四、实训内容

利用本章所学到的知识，剪辑微电影《最美风景》。

① 新建项目文件和序列，导入所拍摄的《最美风景》的所有视频、图像和音频文件，并分类整理好；

② 导入的视频和图像素材按剧本顺序拖至时间上，因为微电影的影片比较大，可按分镜头建立不同的子序列，并将素材梳理清晰；

③ 对素材添加视频转场和视频特效；

④ 为微电影添加音频、音频转场和音频特效；

⑤ 添加微电影的字幕；

⑥ 制作片头和片尾；

⑦ 片头、各序列以及片尾合成至一个新的序列之内；

⑧ 将微电影作品合成输出。

五、实训要求

为保证实训效果，要求每个学生独立完成《最美风景》的剪辑、合成输出。

六、考核方式、成绩评定标准

1.教师评价和学生评价结合

2.考核成绩比例

实训表现部分：考勤情况、参与程度、遵守工作纪律、协作精神等，占30%；

学生互评部分：针对其他组的实训作品进行评价，占30%；

教师评价部分：教师根据学生掌握程度及作品整体质量进行评价，占40%。

声画组合

影视校色
基本原理

影视校色
知识概述

新工艺

新技术

模块四

知识拓展

单元一

微电影评价

电子课件

学习目标

了解微电影的艺术特征
掌握微电影评价的基本原则和方法

学习任务

通过学习本单元内容，掌握微电影评价的基本原则和方法，掌握优秀微电影作品鉴赏方法。

任务分析

如何评价微电影的质量，必须掌握微电影的评价基本原则和方法。同时，大量鉴赏优秀的微电影作品，可以取长补短，不断提高创作水平。

纵观国内外微电影的优秀作品，都有着自己独特的叙事方式与情感表达。虽然与传统电影作品相比，微电影的深度表达功能不够突出，但也形成了它独特的评价体系和原则。

一、微电影的艺术特征

微电影与传统意义上的电影既有联系又有区别。其"微"字已暗示出微电影与传统电影的差异：

① 在时间上的区别，即时间上的短小，有的微电影不足30秒，多的也不过30多分钟；

② 制作周期上数天即可完成；

③ 在成本投入上几千到数万；

④ 内容上短小精悍。

这些特点决定了微电影较传统电影在拍摄门槛上要低得多，这也是吸引广大普通大众参与其中的原因之一。同时，这些特点也决定了微电影能够形成自己独特的艺术特征。

1. 个性化的影像表达

首先，从微电影的接受来看，微电影是以微文化作为基础的，伴随着经济和文化发展的不断丰富，整个社会形态，无论是理想和现实，都处于一种碎片化的状态，尤其是对空闲时间的分割，使人们难以再有集中的大时间段，而是一些不同的碎片化时间。这种碎片时间自然需要碎片化的审美和消费需求来填补。微电影本身的特点就满足了这种需求，同时伴随着微电影类型的逐渐多样化，人们也有了更多的选择方式。如爱情题材、

励志题材、怀旧题材等，满足了人们时间和审美的双重需求，这无疑是一种个性化的需求满足。比如在午休时间，利用十分钟观看一部微电影，虽然十分钟的时间不长，但是如果每天坚持观看，那么一周下来，所观看的时间量也能够达到一部传统影片的时间。况且不同于传统影片的是，每一个微电影都是一个全新的故事，带给人全新的审美体验。

其次，从微电影的创作来看，电影艺术的发展历史上，从无声到有声，从黑白到色彩、从平面到3D，每一次巨大的变革，都是少数专业的电影人所主导的，似乎和普通民众没有任何关系。因为由于物质条件上的限制，普通民众只能是以观众的身份来欣赏电影。同时，电视艺术的普及，也给电影的发展发起了严峻的挑战，很多电影人认识到，电影创作不能再延续之前的精英化路线，而是要放下身段，主动走亲民路线。而微电影的出现，恰好是对这两个问题的完美解决。一方面，数码技术的飞速发展，让普通人拥有一套摄像设备不再是梦想，可以随时随地录制视频的手机自不必说，就连非专业的高清摄像机，也不会超过万元，易为大多数的电影爱好者所接受，使他们的电影梦想得到了初步实现。加之网络的开放性，又使得这些作品能够及时、广泛地传播，让自己的个性和自由有了释放的平台。所以充分满足了个性的情感表达需要，这种情感既包含对电影艺术的热爱，也包含对社会、对人生的独特思考。所以说，无论是创作角度还是接受角度，微电影的出现，从根本上满足了人们对电影、对艺术的个性化需要，对这种个性化需要的满足，也是微电影赖以生存的基础所在。

2.多元化的叙事表现

叙事是电影创作的根本目的，正所谓"船小好掉头"，微电影因其在时间和容量上的特点，所以在叙事方式上有了更多的选择。同样，因为要在几分钟的时间里表述一个精彩的故事，既不能像传统电影的铺陈叙事，也不能像广告一样一语中的，而是要探索一种特殊时间段的特殊表达方式。这两种原因交织在一起，构成了微电影叙事的多元化。

如情感叙事。情感是电影的灵魂，叙事的构建、发展和结束，无一不是以情感作为基础的。微电影对这种以情入戏，以情贯穿的传统有着很好的继承。如风靡一时的《老男孩》，之所以能够得到70后一代人的充分认可，根本原因就在于其是以青春和梦想这两个所有年轻人所共有的情感为基础。《父亲》中，每一个人都有自己的父亲，都与父亲之间有着无法割舍的亲情，这种普遍的情感性，能够让影片在叙事上获得最大限度的认可。所以情感叙事也是电影普遍采用的一种叙事方式。

如结构叙事。传统电影一般都采用开端—发展—高潮—结局的叙事结构，但是微电影受到时间的限制，往往都对这四个环节进行了一定程度的省略。正是这种不完整性，反而激发了观众更多的联想。如《老男孩》中，开篇只用一个播放着广播体操的大喇叭和一套蓝色的校服，就交代出了故事发生的背景。这种简洁性也获得了最普遍的适应性。《一触即发》中，高潮部分的激烈打斗戏和追逐戏几乎占据了影片的全部，最后在凯迪拉克座驾的帮助下杀出重围，完成任务。开端和发展部分则没有体现，从而激发了观众的联想。

又如字幕叙事。创作者们在影片的开端或结尾，加上一句话或者一段话，从而对影片的叙事起到一种画龙点睛的作用。如"11度青春系列电影"中，每一部的最后都有一段字幕，这些字幕既是对全篇叙事的总结，更是一种发人深省的思考，如《东奔西游》中，结尾字幕写道："神仙也在奋斗，你呢？"是啊，你呢？亲爱的观众。观众在不自觉

中就联想到了自己，引起一种不舍，一种意犹未尽……

3.互动的表现形式

微电影以网络为主要的存在平台和传播方式，加之自身所有的特点，构成了微电影不同于传统电影的互动性特征，这种互动性表现为以下两个方面。

首先是创作方面。因为微电影在拍摄技术门槛的限制较低，只要喜欢电影的人，都可以拿起手中的拍摄设备，进行微电影的创作，而且可以通过网络进行保存和展示。很多创作者在拍摄之初，也没有过高的期望，只是用一种影像手段记录下某一个事件、某一种情绪或者某一种状态。可以说，人人都是大导演。从影片的内容来看，大部分微电影中，故事的主角都是一些小人物，多为日常生活中所发生的事情，没有宏大的叙事背景，没有强烈的视觉冲击，平凡和简单是其最大的特点。让更多的人能够从事电影创作，这无疑是电影艺术和人类互动性的最大体现，其以前所未有的程度拉近了电影和人们的距离。

其次，从欣赏角度来看。传统电影不管是在影院还是电视中播放，都是典型的一对多的传播方式，观众们要被动地接受这个单一信息源的信息传递，所以观众是处于一种被动地位的。特别是进入影院观看影片，要购买电影票，即便是影片不合自己的口味，电影票也是不能退换的。但是微电影却表现出了与之截然相反的特点。作为微电影的存在平台，网络是面向每一个人开放的，观众可以在众多的微电影中选择自己喜欢的类型，而不用多支付任何费用。作为对影片的评价来说，一些网站频频推出新的技术，让观众可以随时随地对影片进行评价，评价者之间可以进行互动和交流。比如优酷、土豆等国内著名的视频网站，在播放窗口的下方，都会设置简单的评论选项和专门的留言空间，通过这种评价，推动这部作品的传播，同时也能够将观众的意见和建议及时反馈给创作者。这种一对多的传播方式，无疑是对传统传播方式的颠覆，从本质上拉近了电影和观众之间的距离。

4.商业化的价值取向

人类社会发展到今天，已经进入了一个商业化时代，各种艺术创作很难避免商业化的影响。传统影片从拍摄到上映，从本质上来说就是一个商业化的历程。对微电影来说，有的作品可以称之为加长版的广告，有的作品则或多或少地体现出了广告的影子，当观众用一种商业化的眼光审视微电影的时候，这种商业化的价值取向就得到了凸显。具体来说，主要有以下两种表现形式。

首先是微电影作为广告植入的载体。植入式广告是指将产品信息融入影片所表现的场景中，让观众在欣赏影片的同时产生对品牌的印象，从而达到营销的目的。其优势在于避免了直白宣传给观众带来的反感，而是让观众在一种无意识状态下潜移默化地接受。于是电影中的人物形象、场景、服装和道具等，都成为植入式广告的载体。如《老男孩》中，曾经出现了"科鲁兹欢乐男生全国赛区火热报名中"的宣传字样。《父亲》中，主人公使用了苹果、三星等不同品牌的手机。《一触即发》中，主人公是借助于凯迪拉克汽车才得以杀出重围。这些产品信息都被创作者以有意或无意的方式体现出来，很多时候产品商几乎不用做任何投入，观众的抵触情绪也明显减轻，达到了产品商、创作者和传播平台的多方受益。

其次是作为形象识别的载体。一个企业在和社会的交往过程中，会获得观众对它的

印象、评价和看法，形成一定的企业形象。作为微电影传播的主阵地视频网站，近年来也面临着严峻的竞争，很多网站纷纷进军微电影事业，并通过微电影拍摄传递本企业的文化。很多微电影在影片的开始和结尾，都有清晰的LOGO标志，展现该电影的投资方和创作方，微电影在无形之中就成为这些网站的形象载体。到目前，国内已有超过十家的门户网站都推出了自己的微电影制作项目，这种大规模的投入，除了试图抢占微电影的制高点之外，对企业形象的传播，也是它们重点考虑的要素之一。而这种企业形象的树立和强化，将会给企业带来不可限量的社会效益和经济效益。

由此可见，作为微文化中的佼佼者，微电影在近几年中获得了长足的进步和发展，其扩展了影像艺术的表现领域，同时也拉近了普通民众和电影艺术之间的距离，从创作和接受两个方面实现了对电影艺术的推动。通过对微电影艺术特征的分析可以发现，微电影作为一种新的电影形式，其在本质上还是和电影相一致的，这种本质上的艺术特征的一致性，决定其有着广阔的发展前途。但是在对其发展前景持充分肯定的同时，也应该深刻认识到微电影本身的局限性，如传播环境过于狭窄和单一、内容较为浅显，主题比较单一，等等。因此有必要对微电影的发展做出长期的规划，从创作、传播到接受环节，实现资源的优化配置，整合出一套更加全面和多元的发展链条，相信微电影的发展之路一定会越来越广阔。

二、微电影评价的基本原则和方法

纵观国内外微电影大赛获奖作品，其共同点如下。

① 主题与时俱进，能真实反映现实社会的问题，健康积极，无论是有关国际的大问题，还是社会中的个人，能够与观众产生共鸣；

② 想法新颖，创意独特，能够体现导演的个性与特色；

③ 技术过硬，影片的场面调度、镜头及后期制作等手法成熟、新颖，主题特色鲜明，制作细致精良。

我们要学会制作一部微电影，也要学会评价一部微电影，能够将微电影置于宏观视野中进行科学的分析与评价，才能从中吸取精髓，不断进步。

① 坚持实事求是的科学精神

从评论对象的实际情况出发，好处说好，坏处说坏。从个人经验角度出发，能够科学地分析出作品的优势与劣势是学会评价的第一步，要站在全局去评论局部，不能断章取义地妄加评判，从整体出发，研究细则，探究创作的深层内涵。

② 坚持具体问题具体分析

评论者必须通过具体的影视作品鉴赏，完整地感受艺术形象、分析艺术形象，进而对影视作品做出正确的审美评价。

③ 学会使用不同的分析方法

我们可以使用分析综合法，把作品分解为各个部分、各种因素，并分别加以考察；再把作品的各个部分、各种因素结合起来，将其作为整体加以研究。

也可使用比较分析法。把作品放置于历史与时代交叉的艺术坐标中，找准其应有的地位，通过纵向和横向的比较分析，认识其思想、艺术成就及审美价值。

或者使用影像解读法。从影像入手，分析研究影响画面、镜头、造型、声音、构图、色彩等多种因素的传情达意功能。通过对诸种构成元素的解读，探究其中深刻的寓意。

　　或者使用微观剖析法。截取作品的一个横断面：一个场景、一个段落、一个画面，或一个细节、一个长镜头等，将其展开，进行细致入微的剖析。并由此伸展开去，论及影片的思想内容、主题、艺术特色、艺术成就等。

思考与练习

1. 简述微电影的艺术特征。
2. 简述微电影评价的基本原则和方法。

微电影点评

单元二

全国性微电影大赛介绍

学习目标

了解微电影参加大赛基本要求

了解全国性微电影大赛情况

电子课件

学习任务

通过学习本节内容，了解微电影的参赛基本要求，通过有选择地参加微电影大赛，提高拍摄微电影创作水平。

一、微电影参赛的要求

实践证明，参加各类微电影创作大赛，是提高微电影创作水平的有效途径，目前全国各类微电影大赛活动很多，对参赛微电影要求也大同小异。

参赛微电影作品一般要求如下。

（1）参赛微电影片主题

一般参赛作品要以传播正能量的社会生活为主题，以体现积极健康的人生故事为主要内容，通过微电影艺术作品再现各个国家、各个民族的政治、经济、社会、人文、民俗、娱乐等，以利于推动社会进步和人类文明。

（2）参赛作品的形式和内容要求

参赛作品可分为剧情片、纪实片、公益片和广告片等形式，创作者可根据社会生活的方方面面自由取材，创造性演绎有重点人物形象、有感人故事情节、有明显戏剧冲突、有起承转合完整结构的优秀微电影。作品内容要积极向上，无色情、暴力、血腥等不健康内容，同时要遵守国家法律法规，符合社会道德规范。

参赛作品须为原创微电影作品，所有作品作者国籍地域、创意手法、表现形式、参赛语言均不限，但是严禁剽窃、抄袭；如改编他人作品，必须出具原著作权人的委托书，如果出现版权纠纷需作者责任自负。

（3）参赛作品的片长和质量要求

参赛作品片长一般在3 ～ 30分钟范围内，有完整的片头和片尾。

参赛作品在质量上，要求画面清晰连贯，声画统一，注明出品单位、演职人员名单等，配以中文字幕。作品格式：MPEG、MP4、MOV、AVI、FLV等，分辨率不低于1280*720等要求。

二、全国性微电影大赛介绍

随着微电影的发展，微电影大赛活动方兴未艾，有全国性的比赛，有省市举办的赛事，也有相关部门举办的主题大赛，例如中国国际微电影大赛、全国大学生村官微电影大赛、中国大学生微电影大赛、中国大学生微电影创作大赛、全国社工微电影大赛、山东青年微电影大赛、"最美中国"全国大学生摄影及微电影创作大赛，等等，下面介绍几个适合大学生参赛的微电影比赛活动。

1."青春影像"中国青少年微电影短视频征集展示活动

该赛事是共青团中央宣传部、中国电影家协会指导下，由中国青年报在（共青团中央网络影视中心）、中国青少年新媒体协会主办的面向全国青少年的摄影摄像活动。始办于2014年，是当前在青年群体中最具影响力和号召力的原创视频作品大赛。

（1）大赛特点

活动权威性活动：由共青团中央学校部和全国学联秘书处共同指导，共青团中央网络影视中心发起和主办，确保了活动的公开、公平、公正。

活动广泛性：活动的原创作品征集评比单元面向全国所有高校的在校青年师生，具有广泛的参与性。

活动公益性：活动所需费用全部来自社会资源的积极支持，不向大学生收取任何参赛费用，确保了大赛的公益性质。

活动拓展性：活动将在团中央学校部的领导下建立高校微电影社团联盟单元，为微电影的创业交流提供渠道。同时，积极拓展青年就业创业扶持计划，为大学生提供就业创业、勤工俭学的机会，切实为大学生的发展作出贡献。

（2）大赛单元设置

大赛设置"微电影"作品单元和"微摄影"作品单元，同时为配合"全国大学生暑期三下乡社会实践"活动的开展，在"微电影"和"微摄影"单元中设置"镜头中的三下乡"优秀作品奖。通过视频、图片等形式，反映青年学生"三下乡"实践的精神风貌。

（3）参赛作品要求

① 作品版权：参赛作品必须为原创，严禁抄袭或盗用他人作品。

② 作品题材：校园青春励志故事、中华传统故事、经典片段翻拍、科技创意作品。

③ 作品体裁与形式：作品体裁与形式包括但不限于以下类型：纪录片、故事片、动画片、MV等。

④ 作品格式：征集作品以视频形式提供，作品时长限制在5～40分钟之间；视频分辨率最低要求为1080P；作品画面无任何角标、商业形式片头片尾、广告植入；提交作品时需要提供名称和说明简介，限140字内；作品须是成品，不接受半成品内容。

⑤ 大赛活动网址：http://v.cnyoung.com.cn。

2.中国大学生微电影大赛

中国大学生微电影大赛是国家广播电视总局电影局备案并作为指导单位的大型赛事，由中国电影评论学会主办。

举办此次活动旨在鼓励、引导大学生微电影创作，引导广大电影爱好者，发现和展示身边的青春正能量，汇集具备文化创新的精神作品，传播格调健康的网络文化，为有

电影梦的大学生及青年导演们、剧本创作者们及表演爱好者们提供公平的竞赛环境和平台，让市场多一些真正由青年创作的优秀微电影艺术作品，推进微电影文化艺术产业化发展。

大赛本按不同题材、组委会开设各类微电影奖项及专项奖，充分调动参赛者积极性，激发参赛者的创作热情，评奖分为初选和终评两个环节，评委会由影视文化界权威专家、学者组成。

（1）参赛对象

全国在校大专院校学生（高职、本科、研究生及专修学校学生）及大学毕业5年内的青年微电影爱好者。

（2）作品要求

① 所有参赛作品，要求内容新颖，格调高雅，思想健康，富有创新精神；

② 作品主题题材没有特别限制，建议围绕三大主题：倡导低碳环保的"绿色地球、和谐家园"公益主题、展示中国青年多彩风貌的"青春正能量、放飞中国梦"主题、弘扬中华传统文化内涵的"我的中国节"主题。

③ 参赛作品需在片头文字标明"本作品为原创，绝无抄袭"；片长不少于300秒（5分钟）、不超过1800秒（30分钟）；技术指标须达到电视播出标准（画面清晰，声音清楚，提倡标注字幕）。

④ 参赛作品须统一制成DVD格式光盘寄送到组委会。随光盘附详细文字说明，包括：作者或参赛者姓名、参赛作品名称、作品主创姓名（编剧、导演、主要演员、摄影等）、联系人及联系方式。

（3）报名方式

各参赛单位、个人根据大赛通知要求，填写参赛报名表（单位组织参赛的，请加盖公章），寄送给组委会。参赛表格从中国大学生微电影网下载。

（4）赛事奖项

① 大赛设特专项奖，奖励以公益环保类、青春励志类、校园故事类、实时纪录类、动漫动画类等题材的优秀影片，授予奖杯（奖章）、奖金和获奖证书。

② 大赛设最佳影片、最佳编剧、最佳导演、最佳美术、最佳音效、最佳男（女）演员、最佳摄影各1名；另设优秀影片奖若干名，优秀编剧、导演、男女演员奖各若干名。

③ 对积极组织开展赛事活动，获奖作品较多、获奖级别较高的单位，授予大赛优秀组织奖；对大赛作出重要支持的单位或个人，组委会授予特别贡献奖；优秀影片可重叠获奖。

④ 赛事期间，参赛的高校指导老师有关微电影的优秀论文，组委会将推荐到国家专业核心期刊发表。

3.中国大学生微电影创作大赛

中国大学生微电影创作大赛是面向全国高校的大型影像创作比赛与人才培养活动，旨在发现微电影创意人才，积聚社会各界的力量帮助微电影创作群体，为他们提供必要的资金、技术支持，从而扶植一批在微电影领域具有影响力的创作者，在继续保持他们的创造力、创作独立性的基础上，提升他们的整体水平，带动微电影的快速、健康发展。

赛事由共青团中央学校部、五洲微电影艺术节组委会、中国微电影艺术节组委会、

中国电视艺术家协会、中央新影集团、中国传媒大学等主办。2015年3月举办了首届大赛，以"穿梭光影，逐梦青春"为行动口号，以"美丽中国"为年度创作主题。

大赛分为"剧本"和"作品"参赛两部分，分别设立"剧情、动画、纪实"三个单元，分为报名—初选—终选—创作拍摄—验收—评审—颁奖典礼几个阶段。

大赛组委会将从参赛剧本中评选出优秀作品进行扶持拍摄，还将与各大电影节合作，设立相应入围奖项，全方位发现、扶植、培养新生代影像创作力量。

作品征集时间节点如下。

创作比赛部分

剧本征集时间：每年3月1日至6月30日

剧本评审时间：每年7月1日至7月31日

作品扶持拍摄时间：每年8月1日至9月30日

作品参赛部分

作品征集时间：每年3月1日至11月30日

作品播出评审时间：每年10月1日至12月31日

颁奖典礼：次年3月

签约导演、深度扶植：次年4月起

思考与练习

1. 简述微电影的参赛基本要求。
2. "中国大学生微电影创作大赛"征集作品分几个部分？

参考文献

[1] [英]克里斯·琼斯. 微电影制作人手册. 林振宇，译. 北京：中国广播电视出版，2012.

[2] [美]史蒂文·卡茨. 场面调度：影像的运动. 陈阳，译. 北京：北京联合出版公司，2012.

[3] [美]史蒂文·卡茨. 电影镜头设计：从构思到银幕. 井迎兆，王旭锋，译. 北京：北京联合出版公司，2009.

[4] 顾欣. 摄像与影像创作. 上海：上海人民美术出版社，2009.

[5] 单光磊. 摄像基础. 北京：化学工业出版社，2017.

[6] [美]布莱恩·布朗著. 电影摄影：理论与实践. 丁亚琼，译. 北京：世界图书出版公司，2015.

[7] [日]下牧建春. 一个微电影的诞生. 陈铖，译. 上海人民美术出版社，2013.

[8] 国玉霞，白喆，郝强. 微电影创作技巧. 北京：清华大学出版社，2014.

[9] [美] Kris Malkiewicz,M. David Mullen. 电影摄影. 章文哲，羊青，译. 北京：人民邮电出版社，2015.

[10] [美]迈克尔·拉毕格. 导演创作完全手册. 唐培林，译. 北京：世界图书出版公司，2014.

[11] [美]悉德·菲尔德. 电影剧本写作基础. 钟大丰，鲍玉珩，译. 北京：世界图书出版公司，2015.

[12] [美]悉德·菲尔德. 电影编剧创作指南. 魏枫，译. 北京：世界图书出版公司，2015.

[13] 许南明，富澜，崔君衍. 电影艺术词典. 北京：中国电影出版社，2015.

[14] 胡文杰，郭庆. Premiere Pro CS6实例教程. 3版. 北京：人民邮电出版社，2015.

[15] 秦宴明，罗二平. 非线性编辑. 北京：中国民族摄影艺术出版社，2010.

[16] 飞龙学院. Premiere Pro CS5 从新手到高手. 北京：化学工业出版社，2011.

[17] 王康，李昕宇. Premiere Pro CS5视频编辑应用教程. 北京：人民邮电出版社，2013.

[18] 李开海. 影视制作案例教程Premiere pro cs6实战精粹. 北京：航空工业出版社，2015.

[19] 杨方琦. 影视媒体非线性编辑. 北京：清华大学出版社，2015.

[20] 王锐明，孙茂军. 影视后期编辑. 南京：南京大学出版社，2010.

[21] 任玲玲. 影视非线性编辑与创意. 上海：上海人民美术出版社，2004.

[22] 房晓溪，纪赫男. 数字影视后期起编辑与合成. 上海：上海交通大学出版社，2009.

[23] 陈明红，陈昌柱. 中文Premiere pro 影视动画非线性编辑. 北京：海洋出版社，2005.

[24] 邵清风. 视听语言. 北京：中国传媒大学出版社，2013.